나는
그림을
보며

어른이
되었다

오답노트
같았던 삶에
그림이
알려준 것들

이유리 지음

나는

그림을
보며

어른이
되었다

수오서재

"순간 루시는 앞에 불빛이 어른거리는 것을 보았다.
옷장 뒷벽이 있어야 할 자리에서 한두 발자국도 아닌
멀찍이 떨어진 곳에서 불빛이 보였던 것이다.
뭔가 차갑고 부드러운 것이 루시 위로 떨어지고 있었다.
잠시 후 루시는 자신이 깜깜한 밤중에 눈을 밟은 채
숲 한가운데에 서 있다는 걸 깨달았다.
하늘에서는 눈송이가 내리고 있었다."

―C. S. 루이스,《나니아 연대기》중에서

나의 딸들에게,

그림은 너희를 전혀 다른 세상으로 데려다주는

마법의 옷장이 될 거야.

차례

작가의 말 12

Chapter 1.

생의 빛깔

빛은 부서진 마음, 그 틈으로 들어온다 22
마리아 지빌라 메리안의 삶, 그리고 결단하는 용기

필 때도 질 때도 아름다운 36
제임스 휘슬러의 떨어지는 불꽃

맑은 날만 계속 되면 사막이 되고… 44
절망에 붙잡히지 않았던 뭉크의 작품 세계

우리는 모두 조금은 약하고 조금은 위선적이다 56
제임스 엔소르를 통해 본 인간의 위선과 가면

그럼에도 불구하고 선의를 잃지 말라 66
반 고흐, 그의 삶에 친절과 선의가 함께했다면

사랑할 때 우리는 모두 위험해지지 78
페릭스 발로통과 삶의 예측불가능성

우정은 돌로 된 벽보다 강하다 87
조지아 오키프와 애니타 폴리처가 보여준 우정의 힘

Chapter 2.

생의 민낯

딸들에게 씌워진 이중의 굴레 100
착한 딸과 불쌍한 엄마라는 잘못된 신화

언제나 그곳에 존재했던 여성들 110
도예와 자수 장인을 통해 본 지워진 여성 예술가들

중립과 침묵, 그리고 방관자들 121
에밀 놀데의 삶을 통해 본 중립의 함정

나에게 붙어 있던 가짜 훈장 135
메두사는 정말 끔찍한 괴물이었는가

그것은 부부싸움인가, 폭력인가 146
호퍼와 조세핀이 서 있던 기울어진 운동장

당신의 무심함을 정당화하지 말라 157
동굴에 숨은 남자들 — 앤드루 와이어스를 통해 본

Chapter 3.

생의 깨침

모두가 해방되지 않으면 아무도 해방될 수 없다 168
모순의 혁명가들 — 키르히너와 다리파를 통해 본

어른이 되기 전의 삶은 삶이 아닌 것인가 178
어른이 보듬어야 할 어린이의 세계

생명에는 계급이 없다 189
그림 속 지적 장애인, 그리고 지금의 이야기

인간이 만물의 영장이라는 착각 200
동물권에 대해, 인간의 폭력에 대해

사랑하라, 뜨겁게. 상처를 각오하며 210
오스카어 코코슈카, 나를 파괴하지 않는 사랑

춤은 계속되어야 한다 224
삶이라는 캔버스 속, 부모로 산다는 것

예쁠 필요가 없단다, 그건 네 의무가 아니야 233
우리가 너무 늦지 않게 깨달아야 할 것들

참고 문헌 246

작가의 말

어린 시절, 나는 종이비행기를 잘 접는 아이였다. 어쩌다 '손끝이 야무지다'는 칭찬을 들을 정도로 종이비행기를 잘 접게 됐는가. 비결은 간단했다. 많이 접었기 때문이다. 종이접기에 특별한 재미를 느껴서 그토록 자주, 많이 접은 것이었다면 참 좋았겠지만 사실 이유는 따로 있었다. 비행기를 접은 후, '제대로' 날리고 싶은 마음이 컸기 때문이다. 그러나 아무리 종이비행기를 오차 없이 깨끗하게 잘 접어도, 상황은 늘 나를 배신하곤 했다. 더 멀리 직진으로 날아가도록 힘껏 종이비행기를 날려보았지만, 비행기의 궤적은 대부분 예상을 벗어났다. 어이없게도 내 쪽으로 후퇴하는 경우도 있었고, 어떤 땐 흙 웅덩이에 비행기가 고꾸라지기도 했다.

어린 시절의 종이비행기뿐이랴. 손끝이 야무졌던 아이는 오차 없이 깨끗하게 일을 처리하도록 자신을 채찍질하는 어른이 되었지만, 결과는 대부분 예상을 벗어났다. 또다시 경로를 이탈했다는 자동차 내비게이션 안내음이 내 인생에 대한

경고처럼 들리던 순간, 나는 미술관이나 박물관을 찾았다.

그곳은 잘 정돈된 곳이었다. 주변이 너무 소란스럽게 느껴지고 복잡한 세상이 버거울 땐, 기꺼이 나는 정적이고 고요한 세계로 숨어들었다. 그리고 전시 공간 특유의 고립감이 주는 편안함에 젖어, 몸을 웅크린 채 쉬곤 했다. 옛사람들이 남긴 작품들은 '이 모든 것은 다 지나갈 거야'라고 내게 소리 없는 위안을 주었기 때문이다.

그렇다. '다 지나갈 거야'. 그건 근거 없는 나의 '뇌내망상'만은 아니었다. 미술관에는 화사하고 사랑스러운 그림만 걸리는 게 아니다. 이별, 착취, 차별, 불행했던 어린 시절 등 생에 드리워진 그림자에 초점을 맞춘 그림을 꽤 많이 찾을 수 있다. 그렇다면 이 같은 주제를 가지고 작품을 만들어낸 예술가들은 그 모든 어려움을 통과했다는 뜻 아닌가. 지금 조용히 멈춰 있는 세상에서 나를 내려다보고 있는 이 작가들도, 한때는 삶의 폭풍우 속에서 헤맸다는 것. 이는 그들도 나와 똑같

은 체온을 지닌 사람이었다는 증거였다.

　물론 처음부터 이런 생각을 했던 것은 아니다. 런던 내셔널 갤러리, 빈 미술사 박물관, 파리 루브르 박물관, 뮌헨 알테 피나코테크……. 그 나라를 대표하는 미술관을 거닐다 보면, 원래는 약간 주눅이 들었었다. 빈센트 반 고흐, 미켈란젤로, 뭉크, 피카소 등 역사 속에서 위대한 예술가, 대가로 남아 있는 사람들은 애초 나와는 다른 세계에서 온 인물들처럼 여겨졌기 때문이다. 뭐랄까. 인류가 성취해낸 황금빛 트로피 같은, '위대한 예술가'로 박제돼 있는 느낌이랄까. 그러나 이제는 안다. 그들도 마음먹은 대로 멀리 날아가지도 않고 자꾸 웅덩이에 처박히곤 하는 그림을 그리다가 속상해하고, 포기하다가, 다시 힘을 내었던 사람. 엄격 근엄 진지한 위인이기 이전에 뜨거운 피와 살을 가진 인간이었다는 걸.

　《나는 그림을 보며 어른이 되었다》는 '위대한 대가들'의 발자취를 더듬은 후, 평범한 인간으로서의 그들을 호출해낸 결

과물이다. '보통 사람'인 그들이 그려낸 그림의 메시지는 마냥 달콤하지만은 않았다. 하지만 묘하게 마음을 달래주는 힘이 있었다. 코코슈카의 그림은 "사랑이란 우리 삶을 마구 할퀴기도 하지만, 우리는 사랑이 가져다주는 슬픔과 고통을 마치 항복하듯 수용해야 한다"는 것을 가르쳐주었고, 키르히너의 그림은 "내가 추구하는 자유와 해방이 타인의 사회적 약점을 이용할 수 있는 허울이 될 수 있기에 경계해야 한다"고 말해주었다. 죽음을 다룬 뭉크의 그림은 "과거의 상흔은 더 나은 현재와 미래를 꾸리기 위한 재료로 삼을 수 있다"고 속삭여주었고, 메리안의 그림은 "넘어지는 게 실패가 아니라 넘어지는 곳에서 머무르는 게 실패"라고 힘을 불어넣어 주었다. 그렇게 이 책의 제목처럼, '나는 그림을 보며 어른이 되었다'.

그들이 친근해지는 것과 비례해서, 예상치 못한 상황이 벌어지기도 했다. 그동안 작품이 주는 아우라에 안전하게 가려

져 있었던, 예술가들의 개인적 약점과 어리석음마저도 환한 대낮 거리 밖으로 끌려 나오듯 드러났기 때문이다. 그림은 작가 자신이 살아가던 시대와 사회, 동료 시민들을 어떤 방식으로 응시하고 있는지 가감 없이 알려주었다. 예술가들은 영락없이 그 시대가 낳은 인물이었다. 당대의 공기를 체화한 사회인이기도 했던 셈이다. 그러므로 그들이 탄생시킨 작품을 본다는 건 그것을 낳은 시대와 직면한다는 말과 같았다. 더 정확하게 얘기하자면, 예술작품이란 그 시절의 정신을 잘 담아놓기 위해 아주 정교하게 빚어낸 그릇 같은 것일 테다.

그러다 보니 그림은 곧잘 당대가 지닌 문제, 더 나아가 의도치 않게 자신을 탄생시킨 예술가마저도 고발하기도 한다. 앤드루 와이어스와 에드워드 호퍼의 그림이 그 대표적 예다. 그림은 그들을 '너무나 가부장적이기도 했던 사람'이라고 폭로한다. 나치에 의해 괴롭힘당하던 유대인들을 조롱하는 그림을 그린 에밀 놀데는 어떤가. 나치 편에 선 가해자에 가까

웟던 놀데는 이후 나치에 의해 '퇴폐 예술가'로 몰리게 되자, 곧바로 불행한 희생자로 탈바꿈한다. 이 드라마틱한 삶의 궤적은 다른 것도 아닌 그의 그림들이 증언하고 있다.

 어쩌면 우리가 알던 '위대한 예술가'의 이면을 보게 되어 실망할 수도, 작품에서 느낄 수 있었던 품격과 분위기마저도 반감될 수 있겠다. 미술평론가 김진희가 말했듯, 인간사의 가혹한 점 중 하나는 "훌륭한 예술작품이 존경할 만한 인격과 품성에서 나오는 게 아니라, 형편없는 인격에도 불구하고 그 인격의 폐허를 거름 삼아 탄생하는 경우가 많다는 것"일 테다. 오죽하면 프랑스의 작가 서머싯 몸은 도박중독에 시달렸던 도스토옙스키를 두고 "창작의 재능은 정상적인 인간의 속성을 희생하고 나서야 창궐하는 질병 같은 것"이라고 했겠는가. 하지만 이런 '부작용'에도 불구하고 이 책이 대가들의 작품 세계를 좀 더 입체적으로 이해할 수 있는, 작가에게 가닿는 또 하나의 통로를 확보했다고 생각해줬으면 좋겠다. 이제껏 우

리가 알지 못했던 예술가의 다른 모습을 접하게 되면 될수록, 납작하게 눌러져 있던 '교과서 속 위대한 예술가'가 살아 있는 사람의 모습으로 현현해 우리 옆으로 뚜벅뚜벅 걸어올 것이다. 이것이 곧 '위대한'이라는 수식어에 가려진 각각의 작품을 더 깊이 이해할 수 있는 첩경이 될 것이라 믿는다.

오히려 나는 그들이 '부족한' 인간이었다는 것, 나와 같은 어려움과 슬픔을 겪었다는 것에 큰 위안을 받았다. 아름다운 작품을 만들어내기 위해 아름다운 것만 보거나 경험해야 하는 건 아니라는 것, 오히려 좌절이나 고통을 기꺼이 감내해나갈 때 마침내 아름다움을 꿰뚫을 수 있는 깊은 시선이 생긴다는 사실. 그림이 내게 준 이 같은 깨달음이야말로, 오답투성이였던 내 삶을 바로잡아준 소중한 선물이었다.

종이비행기를 잘 접던 아이는 시간이 지나 두 아이의 엄마가 되었다. 아이도 나처럼 종이비행기를 접어 날리는 것을 좋아했다. 하지만 그때나 지금이나, 종이비행기의 궤적은 여전

히 제멋대로인 건 매한가지. 그때마다 아이는 발을 동동 구르며 속상해했지만, 내가 할 수 있는 건 하나였다. 나는 어차피 바람의 방향과 변덕을 부리는 공기의 흐름을 바꿀 수 없었다. 대신 나는 그때마다 '여유롭게' 종이비행기를 새로 접었다. 아이 뒤에서 '괜찮아', '힘내라', '다시 하면 돼'라고 소리치면서.

2024년 가을

이유리

Chapter 1.

생
의

빛
깔

빛은 부서진 마음,
그 틈으로 들어온다

╬

마리아 지빌라 메리안의 삶,
그리고 결단하는 용기

누군가를 만났을 때 이런 생각이 찾아올 때가 있다. 이 사람은 왜 칭찬인 듯 칭찬 아닌 칭찬 같은 말을 할까? "요즘 잘나간다며? 네가 '이렇게' 될 줄 몰랐는데. 얼굴도 '예전보다' 좋아 보이네"라니. 축하의 외피를 쓴 말이지만, 그가 정작 말하고 싶은 건 내 과거다. '나비가 애벌레였던 시절을 기억해라. 나는 네가 벌레였던 때를 아는 사람이야.'

이때 나는 생각하게 된다. 나와 한 시절을 잠깐이나마 함께 보낸 이들과 작별해야 할 순간임을. 내게 독이 되는 관계를

정리해야 하는, 결단의 순간이 온 것이다. 결단決斷은 결정과 결심과 다르다. 결단에는 과거의 추억과 미련까지 모두 끊어내는斷 단호함이 필요하기 때문이다.

'레테의 강'이라는 게 있다. 그리스 신화에 등장하는 망각의 강으로, 죽은 자는 저승으로 가면서 이 레테의 강물을 한 모금씩 마시게 된다고 한다. 그러면 과거의 기억을 모두 지우고 다시 새로운 삶을 받아들일 수 있다는 것이다. 이 레테의 강가로 망설임 없이 뚜벅뚜벅 걸어가, 스스로 강물을 마시는 결단을 내린 사람이 있다. 바로 '곤충의 아버지' 앙리 파브르보다 170여 년이나 앞서 곤충을 연구하고 그린 독일의 예술가 마리아 지빌라 메리안Maria Sibylla Merian, 1647~1717이 그 주인공이다. 메리안은 어떻게 자신의 발목을 붙잡는 과거를 끊어내고, 레테의 강 건너편으로 떠날 수 있었을까. 그리하여 마침내, 최초의 여성 곤충학자이자 사이언스 아트계의 선구자로 평가받는 인물로 우뚝 설 수 있게 되었을까.

메리안의 결혼생활은 불행했다. 그녀는 열여덟 살이던 1665년, 여덟 살 연상의 화가 요한 안드레아스 그라프Johann Andreas Graff, 1637~1701와 결혼식을 올렸다. 그라프는 메리안의 새아버지이자 화훼 화가인 야콥 마렐의 제자 중 한 명이었고,

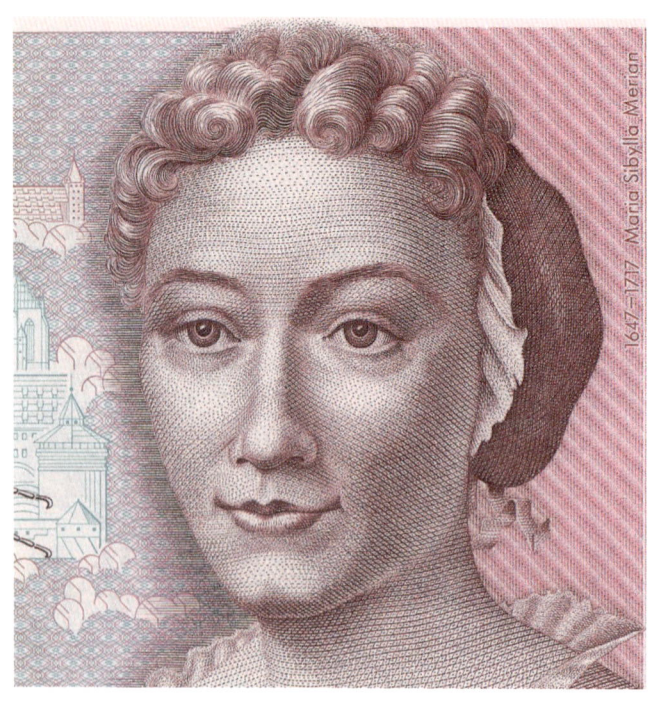

독일의 옛 화폐 500마르크 지폐에 그려진
마리아 지빌라 메리안의 초상화

베네치아와 로마 등 여러 곳을 돌면서 견문을 넓힌 후 막 귀국한 터였다. 모두가 보기에 그라프는 결혼 후 아내와 같이 착실히 판화 작업을 하고 그림을 그리며 잘 살 수 있을 것으로 보였다. 메리안은 여자였기에 그라프처럼 스승을 찾아 돌아다

니며 도제 수업을 받을 수는 없었지만, 집안의 영향으로 이미 11세 때부터 동판화 제작기술을 완벽하게 익혀왔기 때문이다. 그뿐 아니라 그녀는 그림도 정식으로 배워 꽃과 곤충을 멋지게 그릴 수 있었다.

 그러나 부부 예술가로 성실하게 살림을 꾸리겠다는 계획은 메리안 혼자만의 꿈이었다는 사실은 오래지 않아 밝혀졌다. 그라프는 갑자기 천하태평형의 술주정뱅이가 되었다. 성실한 아내가 그의 '믿는 구석'이었던 걸까. 그는 좀처럼 일하려 들지 않았고, 어쩌다 들어온 동판화 일도 성의 없이 처리하는 바람에 그나마 있던 주문까지 뚝 끊겨버렸다. 술과 담배에만 찌들어 있는 남편을 대신해 가장의 역할을 해야 했던 것은 메리안이었다. 메리안은 뉘른베르크 귀족 딸들에게 자수와 스케치, 수성 및 유성 물감 사용법을 가르치고, 방수염료로 색을 칠한 식탁보를 제작해 귀족에게 납품하며 돈을 벌었다.

 생계 활동만 해도 벅찬 나날이었지만, 이와 동시에 메리안은 경이로운 창작력도 발휘한다. 1675년 28세 나이에 식물도감인 채색 동판화 화집《꽃 그림책》을 출간한 것이다. 메리안은 이 책 서문에서 "따라 그리고 색칠하기 위해, 바느질하는 여성들에게 자수 도안을 제안하기 위해, 예술 애호가들에게 즐거움과 유익함을 제공하기 위해, 내가 가지고 있는 도안을

모두에게 기꺼이 내놓았다"고 적었다. 처음 내는 화집이었지만, 이 책은 당장 좋은 평가를 받았다. 화가이자 미술사가인 요하임 폰 산드라르트Joachim von Sandrart는 같은 해 《독일 예술 아카데미》라는 책을 냈는데, 여기에 메리안의 그림을 실은 뒤 "그녀의 스케치와 수채화, 판화에서 엄청난 기술과 섬세함, 그리고 지성이 엿보인다"고 극찬했다. 메리안을 일컬어 '미네르바에게 자신의 재능을 바친 여인'으로 평가할 정도였다. 로마 신화 속 미네르바는 지혜의 여신이며, 예술의 후원자였다. 그야말로 절묘한 찬사 아니겠는가.

이는 메리안의 화가 경력에는 순조로운 출발이었지만, 결혼생활에는 안타깝게도 악재가 되었다. 잘나가는 아내에게 열등감을 느낀 것이었을까. 그라프에게 애인이 있다는 소문이 메리안의 귀에까지 흘러 들어왔다. 이때 메리안의 선택은 무엇이었을까. 뜬금없게도 그녀는 둘째 아이를 임신한다. 첫 딸을 낳은 지 무려 10년 만의 임신이었다. 《나는 꽃과 나비를 그린다》의 저자 나카노 교코는 이 임신에 대해 "피임에 실패한 결과이거나 혹은 거의 무너지기 직전인 부부관계를 어떻게든 회복해보려는 마지막 수단이었는지도 모른다"고 진단한다. 어쩌면 메리안은 가족이 늘어나면 남편도 다시 일에 대한 의욕을 되찾고, 외도도 그만둘 거라 기대했던 것 같다. 그

러나 이 기대는 곧 산산이 깨진다. 서른한 살에 차녀 도로테아를 낳았지만, 변한 것은 그녀가 책임져야 할 입이 하나 더 늘었다는 사실뿐이었다.

그런 극한 상황 속에서도 메리안은 아이를 낳은 이듬해인 1679년, 이번에는 나비와 나방, 잠자리, 모기 등 186종의 곤충을 관찰해 기록한 곤충도감 《애벌레의 경이로운 변태와 그 특별한 식탁》까지 출간한다. 이 책은 애벌레의 먹이가 되는 식물뿐 아니라 알, 애벌레, 번데기, 성충 순서로 곤충이 변태하는 과정을 한 면에 한꺼번에 그려낸 획기적인 화집이었다.

이 당시 대중들은 축축한 진흙 웅덩이에서 생명이 저절로 생긴다는 '자연 발생 이론'을 여전히 믿었고 마녀가 악마의 비법으로 벌레를 만든다고 생각했다. 심지어 나비조차 '여름새'라고 부르던 시절이었다. 그랬던 시대였으니 곤충이 시간이 지남에 따라 변하는 모습을 한눈에 볼 수 있는 이 책이 던진 충격은 어마어마했을 것이다. 무엇보다 이 책은 메리안이 곤충을 채집해 직접 기른 다음, 이를 관찰해 양피지에 정성껏 그린 결과물이라 더 높은 평가를 받았다.

그런데 메리안은 책을 내기 전, 마냥 기뻐할 수만은 없었던 것 같다. 남편 눈치가 보였던 것이었을까. 그녀는 남편과 공동으로 작업한 것처럼 보이기 위해, 책 표지에 "사랑하는 요

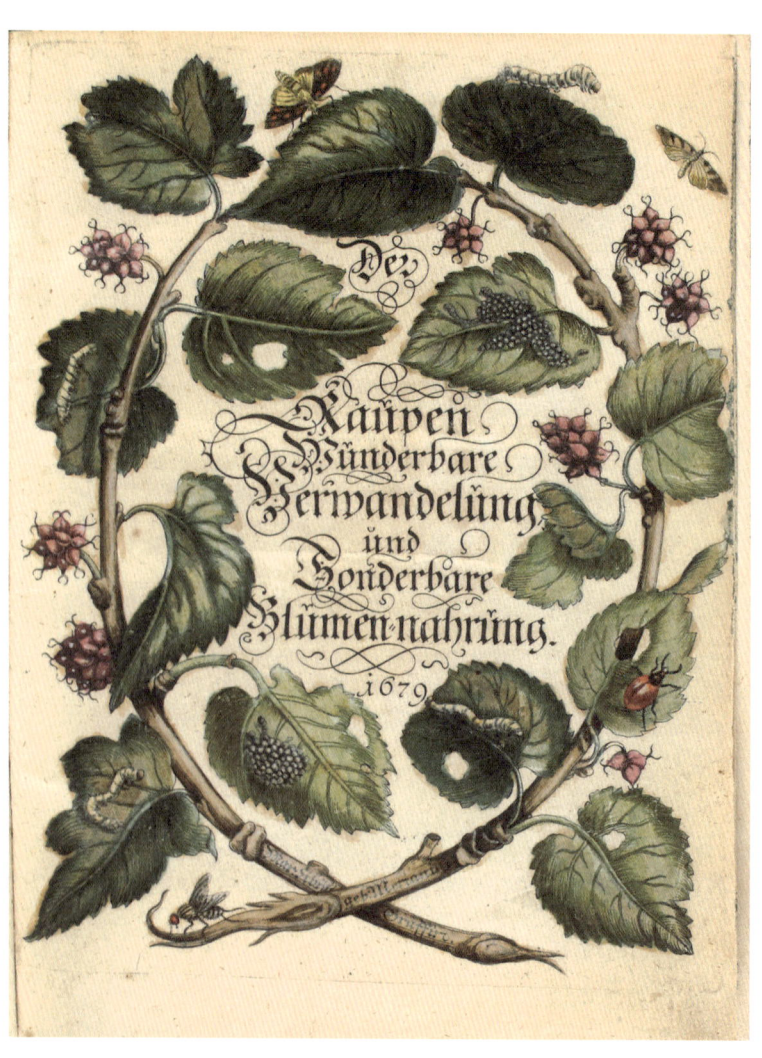

마리아 지빌라 메리안이 1679년에 펴낸 《애벌레의 경이로운 변태와 그 특별한 식탁》.
자신의 이름을 표지의 하단 교차시킨 가는 줄기 위에 새기듯이 그려 넣었다.

한 안드레아스 그라프의 친절한 도움으로"라고 기록했다. 어쩌면 거의 파탄 난 부부생활을 유지하기 위한 안간힘이었을 수도 있겠다. 하지만 메리안은 곧 이조차도 부질없었다는 사실을 깨닫게 된다. 출간 당시 그녀는 표지에 자신의 이름 '마리아 지빌라 그라프–메리안(본성本姓)'을 교차시킨 가는 줄기 위에 새기듯이 그려 넣었다. 하지만 30년 뒤 《애벌레의 경이로운 변태와 그 특별한 식탁》 네덜란드판을 출간할 때, 메리안은 '그라프'라는 글자가 있는 줄기 위에 일부러 나뭇잎을 그려 넣어 글자를 지워버린다. 그렇다. 이 30년 사이에 메리안은 드디어 그라프를 자신의 인생에서 도려내는 결단을 내린 것이다.

 1600년대의 독일은 어떠했던가. 아내는 남편의 요구대로 생각하고 행동해야 했던 시절이었다. 그런 시대에 메리안은 남편과의 인연을 끊어버리기를 꿈꾸었다. 자, 그렇다면 이 소망을 이루기 위해서 어떻게 해야 할 것인가. 그라프는 메리안을 놓아줄 생각이 없었다. 자신이 펑펑 놀고 있어도 알아서 돈 잘 벌고, 살림 잘 꾸리는 알토란 같은 아내와 이혼이라니, 당치 않았다. 메리안도 알고 있었다. 남편을 피해 멀리 도망쳐도, 그는 뒤쫓아올 게 분명하다는 걸. 남편의 손아귀에서

벗어날 수 있는 방법은 하나밖에 없었다. 그것도 자기 혼자만이 아닌 딸과 친정어머니 모두 함께 탈출할 수 있는 방법, 바로 '종교'였다.

네덜란드 북부 프리슬란트 주 발타성에는 종교공동체 '라바디스트Labadists'가 있었다. 프랑스 성직자 장 드 라바디Jean de Labadie가 설립한 이곳은 남녀나 계급 차별도 없이, 물질적 소유를 전부 포기한 사람들이 은둔하며 살아가는 수도원이었다. 1685년, 드디어 메리안은 그라프가 없는 틈을 타 짐을 모조리 싸들고 마차에 올랐다. 그리고 네덜란드의 삭막한 황야로 도망쳤다. 50시간의 긴 여행이었다. 그래도 괜찮았다. 고통스러운 결혼생활에서 피신할 수 있는 곳이라면 그리고 '안전 이별'을 위해서라면, 지구 끝까지 가도 상관없었으리라.

그러나 그라프의 집착도 만만치 않았다. 역시나 그라프는 네덜란드까지 쫓아왔다. 하지만 상황은 전과 달라졌다. 이제 그녀 곁에는 자신을 지켜줄 라바디스트 공동체가 있었다. 한번 결단을 내린 메리안의 마음은 철옹성과 같았다. 그녀는 끝까지 냉담한 태도를 지키며 남편과의 재회를 완강히 거부했다. 메리안에게는 정당한 명분까지 있었다. 그녀는 "그라프가 라바디스트의 신념을 받아들이지 않았기 때문에, 그라프와의 결혼은 신이 볼 때 더 이상 타당하지 않다"고 주장했다. 라

바디스트 지도부도 "신자와 비신자의 결혼은 원천적으로 인정할 수 없기에, 그라프와 메리안의 결혼은 이미 무효가 되었다"며 면담을 허용하지 않았다. 결국 그라프는 닷새 정도 계속 수도원을 찾아오다가 결국 아내도 딸들도 만나지 못한 채 독일로 돌아갔다. 그라프와의 결혼생활이 마무리된 것은 그로부터 한참이 지난 1692년이었다. 남편의 착취를 끊어낸 지 7년 만이었다. 그라프가 뉘른베르크 시에 "아내가 자신의 곁을 떠나 라바디 파의 신도가 되었다"고 이혼청구서를 제출한 것이다. 그라프는 57세에 다시 결혼해 자식 하나를 낳고 64세에 사망했다. 죽을 때까지 메리안과 다시는 만나지 못했던 것은 물론이다.

메리안은 5년 동안 수도원에서 숨죽여 지냈다. 그 좋아하던 곤충 채집도 하지 않았고 그림마저 그리지 않았다. 그동안 너무 지쳐 있던 그녀에게 이 같은 쉼의 시간은 반드시 필요했을지도 모른다. 라바디스트는 "인간은 신의 도움으로 내면을 정화할 수 있고, 그 결과 영혼을 재생할 수 있다"고 가르쳤다.

필경 이는 메리안에게 위안이 되었을 것이다. 어쩌면 메리안은 이때 자신이 숱하게 그렸던 번데기를 떠올렸을지도 모르겠다. 《애벌레의 경이로운 변태와 그 특별한 식탁》에서 그녀는 여러 종류의 번데기를 그렸다. 그 중 〈자두나무 위 산누

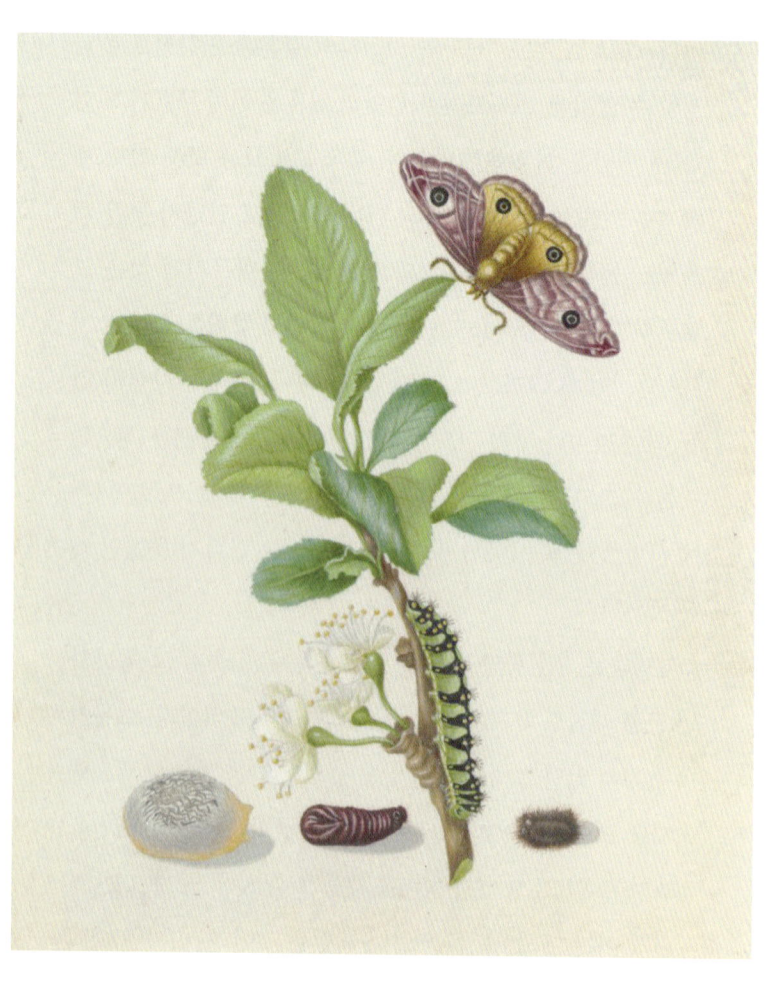

마리아 지빌라 메리안, 〈자두나무 위 산누에나방의 변태〉
1679년, 양피지에 판화, 미국 LA 게티 센터

에나방의 변태〉를 보면 애벌레와 나방은 활발히 움직이고 있지만, 적갈색의 번데기는 마치 죽은 듯 미동도 없이 바닥에 누워 있다. 하지만 사실 번데기 내부에서는 애벌레의 기관과 조직이 성충의 구조로 바뀌는 극적인 변화가 진행 중이라는 사실을 메리안은 이미 알고 있었다. 그녀는 자신 역시 나비가 되어 날아가기 위해 조용히 기다리고 있을 뿐이라고 스스로 다독이지 않았을까.

마침내 그날이 왔다. 라바디스트 공동체에 사는 동안, 메리안은 네덜란드 식민지였던 남아메리카 수리남에서 채집된 곤충과 식물 표본을 보고 관심을 갖게 되었다. 수리남에 라바디스트 포교단도 있었기에, 표본이 메리안이 있던 공동체로도 흘러왔던 것이다. 유럽에서 볼 수 없는 진귀한 곤충들을 보고 메리안은 흥분했지만, 곧 아쉬움이 마음을 채웠다. 표본 상태였기에 곤충의 기원과 변태, 즉 유충에서 번데기를 거쳐 성충이 되는 실제 과정은 볼 수 없었기 때문이다. 그리하여 메리안은 또다시 결단을 내린다. 1699년 수리남으로 연구 여행을 감행하기로 한 것이다. 그 어떤 귀족이나 군주의 지원을 받지 않고, 그동안 자신이 그린 그림 250점과 표본을 팔아 경비를 마련해 나선 길이었다. 남성 동행자조차 없었다. 달랑 스물한

살의 둘째 딸만 데리고 배가 올랐을 때 그녀의 나이 52세. 위험천만하다고 모두가 말렸지만, 그녀의 마음은 이혼을 결단했을 때와 같이 굳건했다.

이윽고 석 달이나 걸리는 긴 항해 끝에 수리남에 도착한 메리안은 열대림의 살인적인 기후에 맞서 싸우며 곤충과 식물을 관찰하고 기르며 표본을 제작했다. 그 결과물이 바로 1705년에 출간된 최후의 걸작 《수리남 곤충의 변태》다. 이 책은 그 자체로 아름다운 동판화 예술품이었을 뿐 아니라 과학적 선언까지 한 책이었다. 《나비를 그리는 소녀》의 저자 조이스 시드먼의 말처럼 "아메리카 대륙의 신비한 정글에서도 두꺼비는 진흙에서 나오지 않았고, 나뭇잎은 나방으로 변하지 않았으며, 나비는 새로 변하지 않았다. 각각의 생물은 자신만의 변화 단계를 거쳤다"는 선포였다. 《수리남 곤충의 변태》는 오랫동안 사랑받았고, 마침내 6종의 식물과 9종의 나비, 2종의 풍뎅이에 메리안의 이름이 붙여지는 등 그녀의 업적은 널리 인정받게 되었다.

"나는 유별나게 생긴 이 애벌레가 어떻게 변신할지 무척이나 기대되었다. 그런데 1700년 8월 10일 볼품없는 나방으로 변해 나의 기대를 저버렸다. 이처럼 아름답고 특이하게 생긴 유충에서

는 별 볼 일 없는 녀석이, 평범하게 생긴 유충에서는 눈부시게 아름다운 나비와 나방이 탄생하는 일은 흔하다."

《수리남 곤충의 변태》에 쓴 메리안의 글이다. 한때 메리안도 스스로를 어떻게 변신할지 모르는 볼품없는 애벌레라고 생각했을 것이다. 절박한 심정으로 네덜란드행 마차에 몸을 실었던 그날, 자신의 세계에서 쌓아놓았던 모든 걸 버리고 칩거를 선택해야만 했던 그날. 그녀는 참혹한 결혼생활로 인해 마음이 부서져 있었다. 그러나 그녀는 그 자리에 머물러 있지 않았다. 책《모든 것의 가장자리에서》의 저자 파커 J. 파머는 이렇게 말했다.

"마음이 부서진 사람들. 한데 그들의 마음은 부서져 조각난 것이 아니라, 부서져 열린 것입니다."

진정 이 말이 옳다는 것은 메리안의 용감한 삶이 증명한다. 독이 되는 관계를 단호히 끊고 레테의 강물을 마신 결과, 그녀는 그 누구보다 아름다운 나비로 변신해 레테의 강을 날아서 건너갔다. 그리고 비로소 세상을 향해 열릴 수 있었다. 그녀는 이미 알고 있었던 것이다. 우리는 잘 부서지긴 하지만 "빛은 부서진 그 틈으로 들어온다"(소설가 헤밍웨이)는 진실을.

필 때도 질 때도 아름다운

✧✦✧

제임스 휘슬러의
떨어지는 불꽃

"눈물이 차올라서 고갤 들어. 흐르지 못하게 또 살짝 웃어."

노래 가사에만 있는 행동인 줄 알았더니, 아이와 그림책을 읽을 때 한 번씩 목격했던 장면이다. 딸이 지금보다 많이 어렸을 때, 우리만의 잠자리 의식이 있었다. 매일 밤 잠자리에 들기 전, 내 무릎에 아이를 앉히고 그림책을 함께 읽는 것이었다. 책의 주제는 매일 바뀌었다. 똥과 방귀가 수시로 등장하는 웃기고 재미있는 책도 단골 잠자리 초대 책이었지만, 이별과 죽음에 관한 책도 가리지 않았다. 그중 죽음을 다룬 안

녕달의 《안녕》, 반려 인형과의 이별과 재회를 다룬 도요후쿠 마키코의 《여기서 기다릴게》, 제목부터가 찡한 카사이 신페이의 《동생이 생긴 너에게》를 읽었을 때가 생각난다. 평소보다 더 차분한 목소리로 책을 읽어주는데, 아이가 급하게 고개를 휙 위로 젖히는 것이었다. 갑작스러운 행동에 놀라서 아이의 얼굴을 확인했는데, 눈이 조금 벌게진 것 같았다. "왜 그래, 우는 거야?" 하고 물었지만, 아이는 부끄러운지 격하게 부인했다. 그러나 나는 보았다. "아니, 아니야"라고 웃으며 고개를 원상태로 돌리는 아이의 뺨에서 또르르 흘러내리는 눈물을.

아이에게 사랑하는 사람과의 이별과 공포, 불안 같은 부정적인 감정을 다룬 책을 읽어주는 게 맞는지 고민했던 때가 있었다. 아이들에게는 맑고 깨끗한 것만 보여줘야 하지 않을까, 삶의 어두운 부분을 구태여 알려주는 것은 괜찮은가, 아이의 동심을 해치지 않을까? 혼란스러웠다.

사실 이런 혼란과 고민이 조금 뜬금없는 것도 있다. 나는 아이가 태어나기 전, 그 중요하다는 태교에도 느긋하고 소홀한 사람이었기 때문이다. 임신했을 때, 태교의 긍정적 효과는 귀가 닳도록 많이 들었다. 어디까지가 사실인지는 모르겠으나 모차르트의 음악을 듣고 햇살 가득한 인상파 그림을 봐야

아이가 총명해지고, 밝은 성격의 아이가 된다고 했다. 먼지 쌓인 '수학의 정석'을 다시 펼친 임산부 얘기도 들었다. 그러면 배 속 아기의 수학 머리가 발달한다나.

그러나 나는 어떤 선택을 했던가. 수학책을 펼치면 스트레스를 받아 성격이 더 안 좋아질 게 분명해 오히려 귀신 보듯 멀리했고, 모차르트보다는 마침 선물 받은 재즈 CD세트만 줄곧 들었으며, 그림은…… 당시에 《검은 미술관》이라는 책을 집필하고 있었으니 더 할 말이 없다. 참고로 《검은 미술관》의 부제는 '미술이 개인과 사회에 던지는 불편한 질문들'이다. 밝고 예쁜 인상파 그림이 한 번도 등장하지 않으리라는 건 능히 짐작할 수 있으리라.

태교를 위해, 사과 한 쪽을 먹을 때도 쪼가리 사과가 아닌 '예쁜 사과'만을 골라 먹어야 한다는 이야기도 들었다. 주변 분들도 기꺼이 배가 남산만한 내게 웃으며 제일 크고 실한 과일조각을 건네주셨다. 하지만 그때 나는 왜 그토록 덥석 받는 게 마음이 불편했던지. 나중엔 좋은 걸 권해주시기 전, 선수(?) 치는 마음으로 쪼가리 사과부터 집어 들었던 기억이 난다. 노파심에 말해보자면, 절대 '착한 여자 콤플렉스' 때문에 그랬던 건 아니다. 오히려 반대다. 사실 이 모든 게 '아이를 위해서'였다. 주변을 배려하고, 내게 베풀어주는 호의에 고마움을 표현

하는 이 모든 과정을 배 속 아기가 간접적으로 느끼고 배우길 바랐다.

 무엇보다 아이에게 밝고 예쁘고 좋은 점만 보여주는 것은 기만이라는 생각도 들었다. 실제로 현실은 그렇게 깨끗하고 맑은 것만은 아니지 않는가. 그리고 그것도 그리 나쁜 것만은 아니라는 생각도 있었다. '인생에 비가 오지 않으면 무지개도 못 보니까 No rain, No rainbow'. 말 그대로, 예비 엄마의 개똥철학이었다.

 사실 이 '개똥철학'은 내가 그림을 보는 태도와도 맞닿아 있다. 나는 결코 뽀송뽀송하고 예쁜 그림만 보지 않는다. 그렇기에 미술 분야의 글을 쓰는 작가가 된 후 집필한 책도 자연스레 같은 기조를 따랐다. 깨끗하고 맑기는커녕 오히려 가까운 이와의 이별, 착취, 차별, 불행했던 어린 시절 등 생에 드리워진 그림자에 초점을 맞춘 그림들이 내 책의 주인공이었다. 가뜩이나 세상에는 불안과 고통이 가득한데, 굳이 나는 아름다운 그림을 놔두고, 비탄이 가득한 작품을 찾아보는 게 맞는가? 게다가 멀쩡해 보이는 그림 속에 숨겨진 어두운 의도를 구태여 캐내어서 사람들에게 알리는 것이 옳은가. 삶의 고단함에 지친 이들은 위안과 휴식을 갈구할 텐데 그림 속에서 슬픔과 허무함을 찾아낼 필요가 있을까.

고백하자면 역시나 이런 혼란과 고민도 뜬금없다. 오히려 나는 그 슬픔과 허무함에서 황홀한 아름다움을 찾곤 했던 사람이었기 때문이다.

제임스 애벗 맥닐 휘슬러James Abbott McNeill Whistler, 1834~1903의 〈검은색과 금색의 야상곡: 떨어지는 불꽃〉을 처음 봤던 순간을 기억한다. 책에서 이 그림을 처음 접했던 어린 시절, 너무나 의아한 느낌에 휩싸였었다. 이유는 단순했다. 분명 책에는 휘슬러가 런던의 유명한 놀이 장소 크레몬 가든에서 펼쳐진 불꽃놀이 풍경을 그린 것이라고 설명돼 있었는데, 내가 아는 불꽃놀이와는 한참 거리가 먼 풍경이었기 때문이다. 우리가 아는 불꽃놀이는 이런 게 아니었던가? 하늘 꼭대기에서 마치 활짝 꽃이 피듯, 화려한 불꽃이 둥그렇게 하늘을 수놓는 것. 하지만 그림 속 불꽃은 마치 빛 부스러기처럼 캔버스에 흩뿌려져 있을 뿐이다.

이제는 안다. 그저 이 그림은 불꽃놀이의 '절정'을 담아내지 않았을 뿐이라는 걸. 휘슬러는 불꽃놀이의 제일 화려한 순간이 지난 후, 빛이 소멸해가는 과정을 묘사하고 있었다. 잘게 부서진 빛은 마치 하늘에 티를 남기듯 퍼져 있고, 안개가 짙게 낀 날씨 때문인지 희끄무레한 달빛 때문인지 몰라도 이를

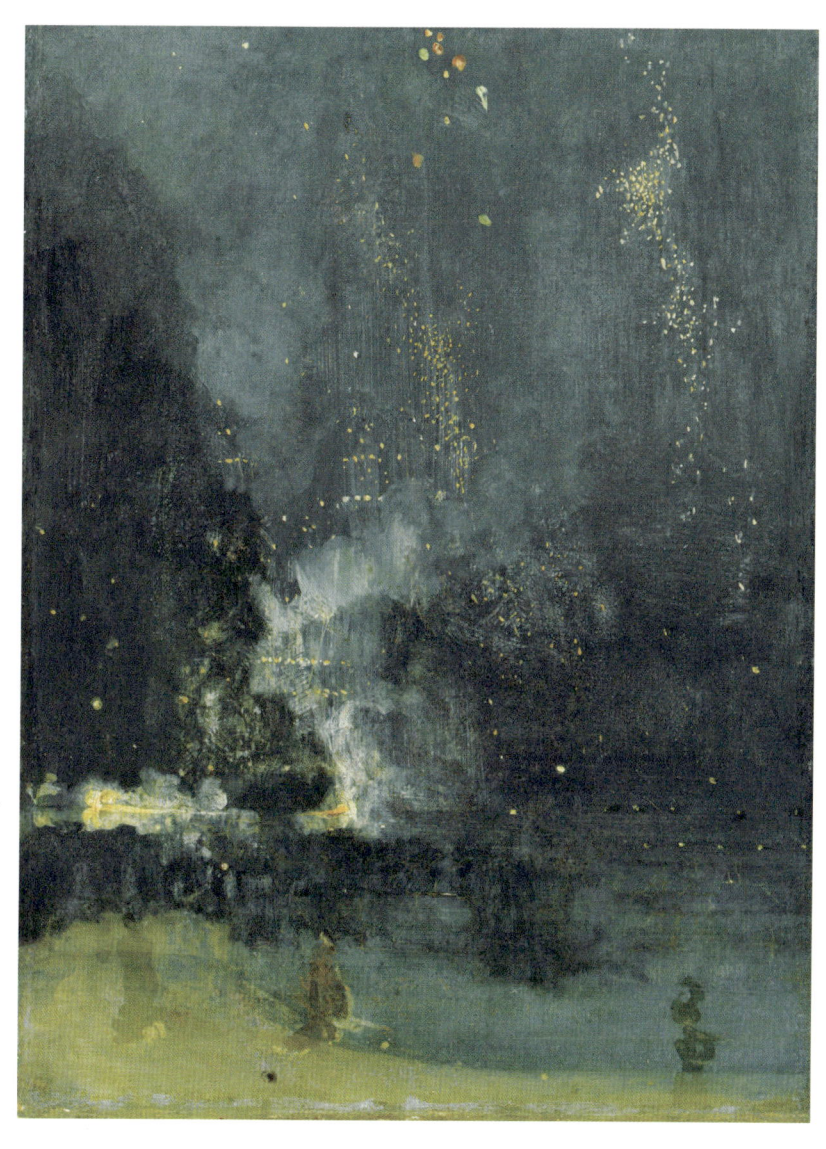

제임스 애벗 맥닐 휘슬러, 〈검은색과 금색의 야상곡: 떨어지는 불꽃〉
1875년, 캔버스에 유채, 미국 디트로이트 미술관

지켜보는 구경꾼들은 마치 유령처럼 그려져 있다. 그들은 불꽃을 보며 환호작약하기보다는 빛이 스러져가는 과정을 담담하게 지켜보는 듯하다. 꽃이 지듯 점점이 사라지는 불꽃. 어릴 때도 이 그림이 왠지 모르게 쓸쓸하다고 생각했다. 그런데 이상하게도 아름다웠다. 내 어린 마음을 사로잡았던 그것이 무엇인지, 지금의 나는 어렴풋이 짐작한다. 우리 인생에는 절정만이 있는 게 아님을. 화려한 순간과의 이별이 들이닥치는 때가 온다는 것. 하지만 우리는 떨어지는 불꽃처럼, 그것과 아름답게 멀어질 수 있다는 자각.

그 무엇보다 절정을 지나 사라져가는 빛도 불꽃이라는, 휘슬러가 가르쳐준 그 진실이 사무치게 아름다웠다. 마치 우리네 삶처럼 말이다. 청춘의 시절이 소란스레 지나간 후 아프고 적막한 퇴화의 시간이 닥쳐와도, 죽음을 맞기 전까지 우리네 삶은 그 역시 소중한 생명이듯이.

쓸쓸한 그림을 좋아했던 내 어린 시절처럼, 내 딸은 슬프고 아픈 그림책을 일부러 멀리하기는커녕 반복해서 읽곤 했다. 처음에는 고개를 젖혀가며 몰래 울곤 했지만, 어느 순간부터는 사랑하는 할머니가 죽고, 반려 인형과 이별하는 슬픈 장면도 덤덤하게 읽었다. 그러고 보니 유년시절 나도 그랬다. 내

가 지나쳐온, 나를 지나쳐간 책의 목록들이 머릿속을 스쳤다. 나를 울게 하고, 내 가슴을 찢어놓았던, 분노와 공포로 잠 못 들게 한 책들이 내게도 많았다. 《플란다스의 개》, 《집 없는 아이》, 《레미제라블》, 《몽테크리스토 백작》 등. 읽으며 고통스러웠지만, 나는 세상이 그렇게 장밋빛으로 점철돼 있는 것만은 아니라는 사실을 알게 되었다. 그렇게 충분히 애도하고 벅차게 공감하면서 책 속 인물들과 만나고 작별했다. 그 결과 차마 마주하기 어렵고 힘들었던 감정들도 마침내 잘 소화하고 다룰 수 있게 되었다. 우리의 아이들도 그럴 것이다. 어른들은 아이가 고운 심성을 가진 좋은 사람으로 커가기를 바란다. 하지만 꼭 밝고 예쁜 것만 보고 경험해야 그 같은 어른이 되는 건 아닐 것이다. 오히려 슬픔과 고통을 겪는 과정에서 알게 된다. 그래도 어떻게든 괜찮아진다는 것, 내가 감당할 수 있다는 것. 이 믿음의 알갱이는 이후 닥칠 수 있는 좌절과 절망 앞에서도 아이가 도망치지 않고 정면직시할 힘을 줄 것이라 믿는다. 그것이 이 순간, 어두운 그림을 보고 슬픈 책을 읽으며 흘리는 아이의 눈물이 귀한 이유다.

맑은 날만 계속 되면
사막이 되고…

❖❖❖

**절망에 붙잡히지 않았던
뭉크의 작품 세계**

배우 윤여정이 아카데미 여우조연상을 받아 화제가 됐던 영화 〈미나리〉에는 다음과 같은 장면이 나온다. 엄마와 아빠가 격렬하게 싸우는 것을 본 아이들이 부모를 향해 "Don't fight(싸우지 마)"를 쓴 종이비행기를 날리는 장면. 이후 부모가 당황해 머뭇거리는 광경을 보며 나는 강렬한 위화감이랄까, 일종의 소외감까지 느꼈던 것 같다. 나는 왜 그랬을까.

드라마나 영화에서 클리셰로 흔히 소비되는 장면이 있다. 부부싸움을 하면 아이가 곰 인형을 안고 자기 방에서 나온 후

"싸우지 마. 으앙" 하며 울음을 터뜨리는 것. 어쩌면 나는 부러웠던 것 같다. 어린 시절의 나는 엄마 아빠가 싸울 때 행여 내 숨소리마저 새어나갈까 봐 조심하며 이불 안에서 몸을 최대한 웅크려 작게, 더 작게 말고 있어야 했기 때문이다.

한 번씩 나를 덮치는 어둠이 있다. 평생을 따라다니다가 예기치 못한 순간에 다리를 무는 이 검은 개. 한때 나는 내 우울함의 원천이 그다지 행복하지 못했던 어린 시절에 있다고 확신했었다. 아침에 눈을 뜨면 난장판이 되어 있던 집 안 속에서, 꾸역꾸역 밥을 넘기고 등교해야 했던 그 어린 시절 말이다.

심리학자 존 브래드쇼John Bradshaw는 어린 시절에 경험한 내용이 정신세계 속에 남아 현재의 삶과 행동에 영향을 미친다는 '내면 아이' 이론으로 이를 설명한다. 그의 책 《상처받은 내면 아이 치유》에 따르면 어린아이의 감정이 억압된 채 자라면 상처받은 아이는 성인이 된 후에도 계속해서 그 성인의 내면에 남아 있게 된다. 무시당하고 상처받은 과거의 내면 아이는 후일 성인기 부적응의 원인이 된다는 것이다.

정말 그런 것도 같다. 독일 낭만주의 화가 카스파르 다비트 프리드리히Caspar David Friedrich, 1774~1840는 대인 기피증에 시달렸기로 유명했다. 프리드리히가 이런 시를 지은 적도 있었

다. "사람들은 나를 인간 혐오자라고 부른다네, 내가 사회를 피한다는 이유로. 하지만 사람들은 잘못 생각하고 있지, 나는 사람들을 사랑한다네. 하지만 인간을 증오하지 않기 위해, 사람들과 교제하기를 단념하지 않을 수가 없다네." 프리드리히가 그토록 인간과 사회에 거리를 둔 이유는 무엇일까?

미술사에서는 어린 시절 그가 겪은 충격적인 경험에 원인이 있다고 진단한다. 프리드리히가 열세 살 되던 해인 1787년 겨울, 강가에서 스케이트를 타던 중 그는 그만 얼음물에 빠지는 사고를 당한다. 당시 함께 놀던 동생 요한 크리스토퍼가 형을 구하려 백방으로 애쓰는 과정에서 다행히 프리드리히는 구조되지만, 정작 동생은 익사하고 말았다. 혼자 살아남은 프리드리히는 아마도 어마어마한 죄책감에 짓눌렸을 것이다. 이후 그는 평생 불안하고 우울한 심리로 살았다. '내면 아이' 이론을 적용하자면, 동생의 죽음을 무력하게 바라봤던 어린 시절의 프리드리히가 내면에 남아 어른이 될 때까지 프리드리히의 정신세계를 지배했을 것이기 때문이다.

그런데 과연 인간은 과거의 트라우마에 멱살을 잡힌 채 질질 끌려가기만 하는 존재일까? 우리는 왜 스스로 '내면 아이의 포로'를 자처하는 것일까. 현재 자신이 처한 어려움의 원

인을 따지고 살펴보는 건, 인과관계를 사고의 중심축으로 삼는 인간의 당연한 생리이다. 그래서 먼 과거의 특정 사건을 골라 인과의 사슬을 길게 이어 현실을 설명하고 싶은지도 모르겠다. 일견 합리적으로 보인다. 모든 잘못을 지나간 과거에 돌리면 현재 닥쳐오는 문제를 직시하고 맞부딪쳐 싸울 필요가 없기 때문이다. 그렇기에 '편한 선택'이기도 하다. 《백래시》의 작가 수전 팔루디가 이렇게 얘기했듯이 말이다. "좋은 의도에서 출발했을 수도 있지만, 깊은 곳에 숨어 있던 상처받은 아이를 끄집어내는 것이 모든 것을 다 집어삼키는 중심 드라마가 되면서, 피해자 지위를 거부하고 성숙한 단계로 나아가려는 노력은 대체로 밀려나 버렸다."

역시나 최근 심리학계 연구 동향은 '내면 아이' 이론을 반박하는 추세다. '내면 아이'는 그렇게 전지전능하지 않으며, 인간은 생각보다 강하다는 것이다. 심리학자인 윌리엄 그리너프William Greenough 미국 일리노이 대학 교수는 "인간의 뇌는 유년기 최초 3년뿐만 아니라 그 이후로도 아동기, 청소년기, 성인기에 이르기까지 다양한 환경적 입력신호를 받으면서 지속적으로 변화한다"고 말했다. 즉 인간은 뛰어난 환경 적응력을 가지고 있기에 사람의 일생을 좌지우지할 '결정적 시기'라는 것은 없으며, 한 개인이 불행한 유년 시절을 보내더라

도 그 이후의 삶에 유연하게 적응할 수 있다는 이야기다. 〈절규〉로 유명한 노르웨이의 표현주의 화가 에드바르 뭉크Edvard Munch, 1863~1944의 삶이 이를 증거한다. 그는 어린 시절의 경험이 현재의 삶을 일방적으로 결정하도록 놔두지 않았던 '단단한 어른'이었다. 뭉크의 1903년 작 〈지옥에서의 자화상〉을 보자.

여기, 마흔 살의 뭉크가 있다. 그런데 벌거벗었다. 맨살을 드러낸 채 무방비 상태로 서 있는 그의 뒤에는 지옥의 화염이 뜨겁게 치솟고 있다. 이미 불꽃 하나는 뭉크의 목을 조르는 중이다. 그 때문일까. 숨이 막힌 듯 그의 얼굴은 벌겋게 달아올랐지만, 놀랍게도 눈빛만큼은 형형하다. 마치 이 지옥 속에서도 살아남겠다는 굳센 의지를 보여주는 것 같다. 그런데 그림 속에는 뭉크 못지않게 큰 비중을 차지하는 존재가 있다. 바로 뭉크 몸에 바짝 붙어 있는 커다란 그림자가 그것. 그림자는 마치 위협하듯이 뭉크의 머리 위에서 넘실거린다. 이 그림자의 정체는 무엇일까? 바로 그의 '내면 아이'이다.

에드바르 뭉크는 1863년 다섯 남매 가운데 둘째로 태어났다. 그는 태어날 때부터 유독 병약했다. 류머티즘에 의한 고열과 만성 기관지천식은 어린 그를 늘 괴롭혔다. 훗날 뭉크가

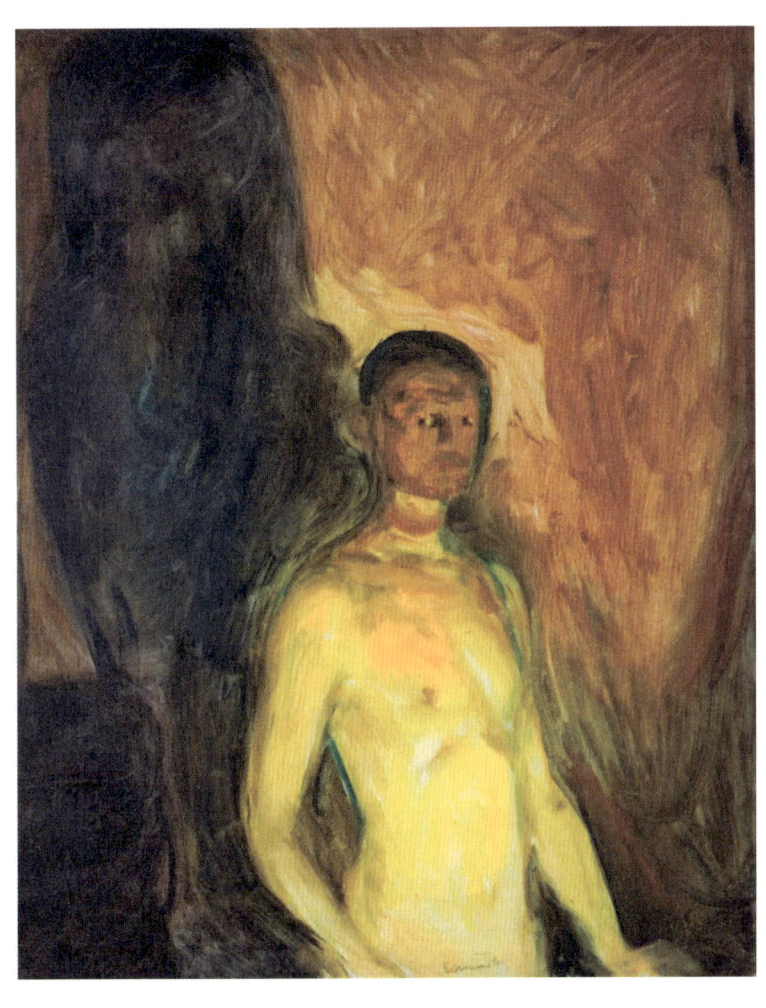

에드바르 뭉크, 〈지옥에서의 자화상〉
1903년, 캔버스에 유채, 뭉크미술관

"유년기와 청년기 내내 질병은 나를 떠나지 않았다. 폐결핵균은 흰 손수건에 의기양양하게 자신의 핏빛 깃발을 꽂았다"라고 진저리 치듯 회고했을 정도였다. 그러나 유년기의 그를 제일 큰 고통 속으로 몰아넣은 것은 건강하지 못한 자신의 몸이 아니었다. 오히려 주위에서 빈번하게 발생했던 일련의 죽음과 그 체험에서 비롯된 충격의 무게가 그를 가장 깊은 절망 속으로 빠뜨렸다.

뭉크가 고작 다섯 살이었던 1868년 어머니가 결핵으로 세상을 떠났다. 어머니를 잃은 사실 자체만으로도 다섯 살 아이는 세상의 무게에 허우적거렸지만, 아버지는 그 무게를 덜어주지 못했다. 기둥이 되어야 할 아버지는 오히려 아내를 잃은 충격으로 우울증을 앓았고, 종교에 광적으로 집착하는 증상을 보였다. 당연히 집은 어둠으로 가득 찼고, 뭉크는 이 숨 막히는 광기를 피해, 한 살 위의 누나 소피에게 마음을 의지했다. 소피에는 어머니 대신 집안일을 도맡아 하던 카렌 이모를 도우며 동생들을 돌보고 살림하던, 의젓한 누나였기 때문이다. 뭉크의 '소울 메이트'이자 '제2의 어머니', 그가 소피에였다.

그런데 어머니를 떠나보냈던 폐결핵이 몇 년 후 다시 뭉크의 집을 찾아왔다. 이번 희생자는 처음엔 뭉크가 될 것으로

보였다. 하지만 피를 토해내던 뭉크는 기적적으로 건강을 회복했고 대신 폐결핵을 떠안은 주인공은 바로 소피에가 되었다. 신은 잔인하게도 뭉크에게서 어머니에 이어, 누나마저 앗아간 것이다. 이때 뭉크의 나이는 고작 열다섯 살이었다. 죽음의 폐허 속에서 덩그러니 남겨진 아이. 뭉크는 절망이라는 것이 무엇인지 뼈저리게 배웠으리라.

그러나 뭉크는 어린 시절에 마냥 머무르기를 거부했다. 그에게는 '그림'이 있었다. 뭉크는 공학 공부를 강요하는 아버지의 뜻에 따라 16세 때인 1879년 기술학교에 들어가지만, 이듬해에 그만둔다. 그 후 1881년, 리스티아니아(현재 노르웨이 오슬로)에 있는 왕립미술학교에 기어이 입학했다. 그리고 그림을 방패 삼아 밀려오는 슬픔, 분노, 우울, 두려움에 맞섰다. 캔버스에 생채기를 남기듯 거칠게 그린 〈병든 아이〉는 바로 뭉크가 어린 시절의 경험으로부터 도망가지 않았다는 증거다.

한눈에도 병색이 짙어 보이는 소녀가 희미한 눈으로 창밖을 바라본다. 살짝 벌린 소녀의 입은 그녀가 자연스럽게 숨쉬기 힘들다는 사실을 알아채게 한다. 베개를 덧댄 의자에 앉은 채, 자신의 죽음을 예감하며 체념하듯이 고개를 돌린 소녀. 그리고 그 소녀의 손을 부여잡은 채 흐느끼며 고개를 떨군 어

머니. 어머니는 '살려 달라'고 신을 향해 기도 중인 것만 같다. 그러나 그 기도는 결국 실현되지 않았을 것이다.

 이 그림의 실제 모델이 되어준 사람은 따로 있었다고 하지만, 뭉크의 머릿속에서는 불쌍한 누이가 죽음을 앞두고 있던 모습이 계속 눈앞에 어른거렸을 것이다. 작품 속 소녀는 소피에이고, 어머니로 표현된 사람은 카렌 이모와 다름없다. 뭉크는 "이 작품은 내 예술의 돌파구"이며 "이후 나의 거의 모든 작품들도 이 작품 덕에 존재하는 것"이라며 〈병든 아이〉에 대한 애정을 드러냈다. 이를 증명하듯 뭉크는 〈병든 아이〉 그림을 여섯 번이나 다시 그리고, 이후 판화로 제작하기도 했다. 왜였을까? 뭉크의 말에서 답을 짐작할 수 있다. "나의 모든 작품은 질병에 대한 사색에서 비롯되었다. 두려움과 아픔이 없었다면 나의 삶은 방향키가 없는 배와 같았을 것이다."

 뭉크는 슬프고 아팠던 어린 시절의 기억을 그림으로 구체화했고, 이를 통해 눈에 보이지 않았던 감정을 객관화해서 받아들일 수 있었던 건 아니었을까? 물론 사랑하던 누나가 죽었다는 사실까지는 바꿀 수 없었지만, 예전보다는 그 기억이 자아내던 참담한 슬픔을 잘 통제할 수 있었다. 스물두 살 때인 1885년부터 노년이 된 1927년까지 40년이 넘는 기간 동안 〈병든 아이〉를 반복해 그리면서 '맷집'이 생긴 것이다. 뭉크

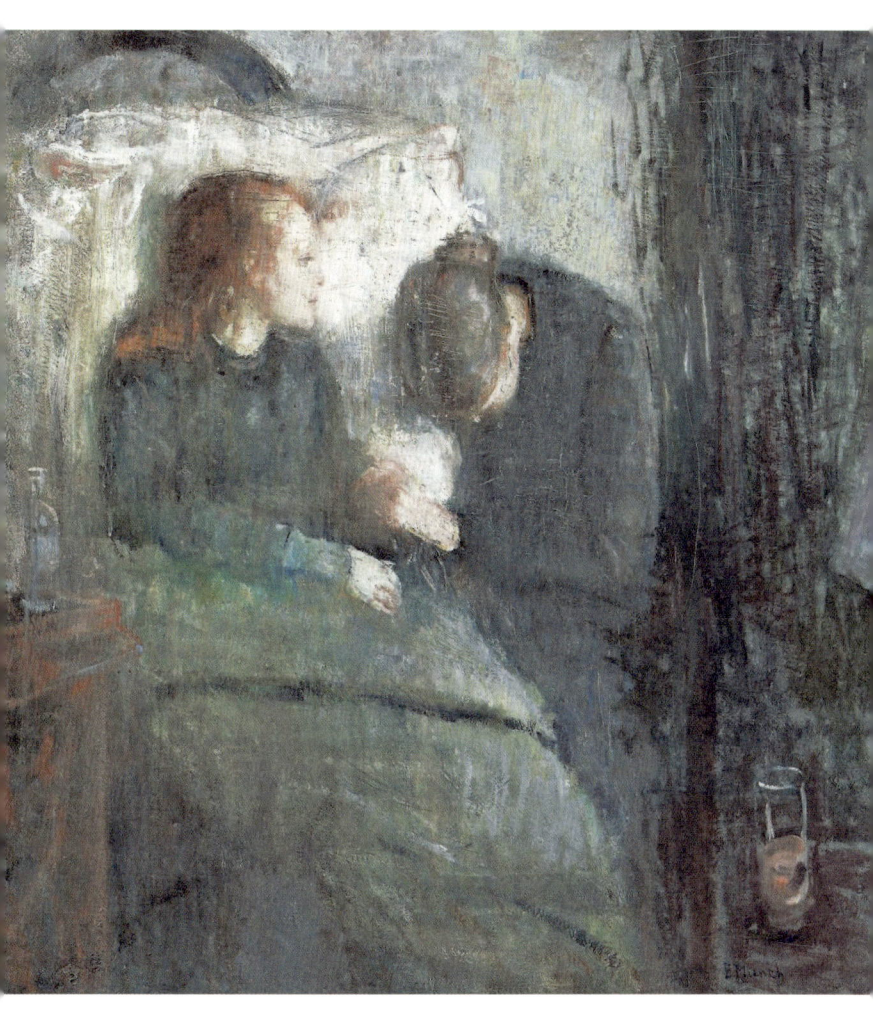

에드바르 뭉크, 〈병든 아이〉
1885~1886년, 캔버스에 유채, 노르웨이 오슬로 국립미술관

는 알았던 것 같다. 어려서의 환경은 주어진 것이지만, 어른이 되면 환경을 스스로 만들어 나갈 수 있다는 사실을. 어쩔 수 없이 주어졌던 어릴 때의 시간이 평생을 잡아먹게 두지 않도록 싸울 힘이, 어른에게는 있다는 것을. 〈지옥에서의 자화상〉 속 그의 눈빛이 증명하듯 말이다. 그렇게 뭉크는 '그림'을 자신의 무기로 삼았고, 마침내 '내면 아이'에 지지 않았다.

"한국인들이 행복하다고 생각하는가?" 몇 년 전 스위스 출신의 소설가 알랭 드 보통은 우리나라의 한 방송프로그램에 출연해 이 같은 질문을 받았다. 그에 대한 알랭 드 보통의 답변은 의외였다. 그는 '아니'라고 단언하면서도 "그것이 문제라고 생각하지 않는다"고 덧붙였기 때문이다. 그의 설명은 명쾌했다. "스스로 행복하지 않다고 생각하는 것은 '멋진 시작점'이 될 수 있습니다. 슬퍼할 줄 안다는 것은, 더 큰 만족으로 나아갈 수 있는 힘을 가졌다는 증거인 까닭입니다."

정말 그렇다. 나는 여전히 슬퍼하고 애도한다. 단발머리 소녀 시절, 어깨를 잔뜩 움츠리며 지냈던 그 흑백 같던 나날들을. 하지만 그 시절이 있었기에, 내 아이들의 현재가 좀 더 평화로울 수 있도록 남편과 세심히 조율하는 엄마가 될 수 있었다. 내 삶에 가끔씩 비 맞은 검은 개가 오더라도, 이제 나는 여

유롭게 그의 머리를 쓰다듬어 주고 물과 사료도 내어준다. "맑은 날만 계속되면 사막이 된다"라는 말을 되뇌면서 말이다. 이 경험 앞에서 '내면 아이' 이론은 빛을 잃는다. 나는, '단단한 어른'이기 때문이다.

우리는 모두
조금은 약하고 조금은 위선적이다

✣✣✣✣

**제임스 엔소르를 통해 본
인간의 위선과 가면**

남편과 일본의 소도시 다카마쓰에 여행을 갔던 때였다. 하루는 도심을 벗어나 변두리 지역에 가기로 했다. 어떻게 가야 할지 버스를 알아보고 있는데, 이게 참 헷갈리는 노릇이었다. 같은 번호 버스가 반시계방향으로 도는 것이 있고, 시계방향으로 도는 것이 있어서 정신이 없었다. 정류장에 있는 노선도를 더듬거리다가, 드디어 우리는 '반시계방향'으로 도는 버스를 타야 한다고 결론을 내렸다.

그런데 마침 우리 앞에 '시계방향'으로 도는 버스가 도착했

다. 타지 말아야 한다는 것을 이미 알고 있는데, 돌다리도 두드려봐야 직성이 풀리는 남편이 나섰다. 버스 문이 열린 틈을 타, 남편은 굳이 버스 운전사에게 "○○로 가고 싶은데, 이 버스를 타는 게 맞나요?"라고 큰 소리로 문의한 것. 버스 안이 일순간 술렁였다. 그런데 한 승객이 벌떡 일어나더니 버스 기사와 다른 승객들에게 양해를 구한 뒤, 아예 버스에서 내리는 게 아닌가! 그러고는 우리에게 버스 노선도를 직접 손으로 짚어가며 '반시계방향'으로 도는 버스를 타라고 말해준 후, 다시 버스에 올랐다. 이 과정에서 누구도 짜증을 내거나 항의하지 않았다. 운전기사도 승객들도 모두가 조용히 기다려주는 모습은 내게 '충격적인 친절함'으로 다가왔다.

일본인론論에서 종종 보이는 말이 있다. 바로 혼네本音와 다테마에建前다. 다테마에는 겉으로 보이는 모습이며, 혼네는 그 안에 감춰진 속마음을 뜻한다. 즉 일본인은 겉과 속이 다르고 공개적으로 보이는 모습을 중요하게 여기기 때문에, 진심과 다르게 행동한다는 것이다. 그렇다면 나와 남편 같은 외국인에게 버스 노선을 알려주려고 버스에서 잠깐 내린 일본인 승객의 행동은 '다테마에'인 것인가? 그녀의 '혼네'는 "이 멍청한 외국인들, 일본어도 읽을 줄 모르면서 뭐 하러 여기 왔어?"였던 걸까?

벨기에의 화가 제임스 엔소르James Ensor, 1860~1949라면, 고개를 끄덕였을지도 모르겠다. 그리고 그 일본인의 친절함에 섣불리 감동하면 안 된다며 '다테마에'에 절대 속지 말아야 한다고 엄중히 경고했을 것이다. 엔소르는 일평생 사람들의 위선을 혐오했기 때문이다. 그래서 '가면 그림'을 통해 위선에 대한 경멸과 공포의 감정을 꾸준히 표현했다. 1899년에 그린 자화상 〈가면에 둘러싸인 엔소르〉도 그중 하나다.

그림 가운데에 깃털과 꽃으로 장식된 빨간색 모자를 쓴 엔소르가 있다. 그런데 그의 주위엔 기괴하고 흉측한 가면을 쓴 인물들이 빈틈없이 둘러선 모습이다. 혼자 민낯으로 선 엔소르는 마치 가면들에게 포위당한 것처럼 보이기도 한다. 하지만 그의 표정을 보면 괴로워하거나 두려워하는 것 같지 않다. 침착하게 눈을 돌려 캔버스 밖을 바라보는 엔소르는 우리에게 과연 무슨 말을 하고 싶었던 것일까.

엔소르는 어릴 때부터 가면이 익숙했다. 그럴 법도 한 것이 그의 집이 가면을 파는 가게였기 때문이다. 엔소르가 태어난 곳은 매년 카니발이 열리던 관광도시 벨기에 오스텐데. 그의 집은 여름마다 몰려오는 관광객들에게 조개껍데기, 가면, 반짝이, 축제 의상 등 신기하고 재미있는 축제용 기념품을 팔았다. 훗날 엔소르는 "어슴푸레하게 빛나는 조개 진주층의 춤추

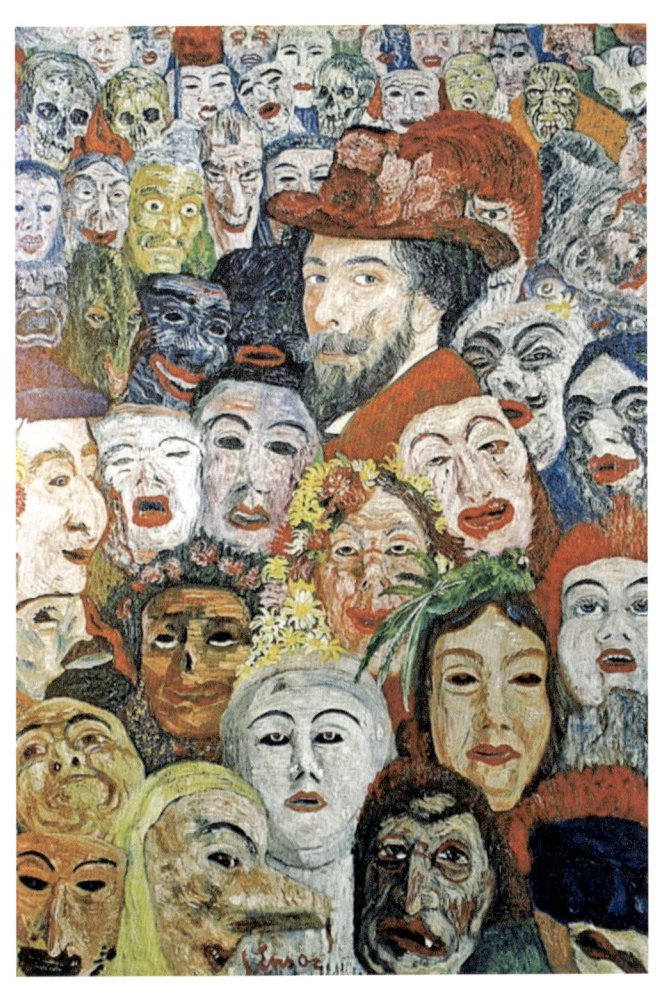

제임스 엔소르, 〈가면에 둘러싸인 엔소르〉
1899년, 캔버스에 유채, 개인소장

듯 가물거리는 반사광과 바다 괴물의 기괴한 뼈다귀와 식물들 사이에서" 보낸 유년 시절을 아련히 회상하곤 했다. 이 어린 시절은 엔소르를 화려한 가면이 등장하는, 환상적이고도 기이한 세계를 그리는 어른으로 이끌었다.

그런데, 그것이 바로 문제였다. 엔소르의 그림은 사람들에게 환영받지 못했다. 1892년, 친구인 외젠 드몰데가 그 이유를 정확히 설명했다. "엔소르는 너무나 독창적이어서 그의 작품을 본 관람객들은 역겹다며 아우성쳤다. 마치 달을 보고 짖는 한 무리의 배고픈 개들처럼."

엔소르는 의기소침해졌을 것이다. 스스로 생각하기에 엔소르 자신은 '핍박받는 천재'였다. 돌이켜보면 늘 그랬다. 브뤼셀 왕립아카데미에서 엔소르를 가르친 선생은 로마 황제 아우구스투스의 석고상 얼굴을 특이하게도 분홍색으로 칠하고 머리카락은 적갈색으로 칠한 그를 '무식하다'고 비난했고, 가족들도 "기념품 가게에서 팔 수 있는 무난한 그림만 그리라"며 강요했다. 평론가는 그의 그림을 '쓰레기'라고 혹평했고, 여성과의 연애도 순탄치 못해 평생 독신으로 살았다. 전시회를 열면 사람이 얼마나 그림을 보러올지 불안해하기도 했다. 1895년 친구 폴 드 몽에게 보낸 다음과 같이 편지를 보낼 정도였다. "말수가 적고 완고한 오스텐데 사람들은 내 그림을

보려고도 하지 않는다. 모래밭을 살금살금 내려오는 적의에 찬 대중, 그들은 예술을 싫어한다. 작년에 오스텐데 사람 30명이 전시회를 보러왔을 뿐이다. 올해는 31명이나 될까."

이런 상황이었으니 엔소르가 군중을 두려워하고 경멸하게 된 것은 자연스러운 수순이었다. 여러 비판에 시달리면서, 사람들의 부드러운 얼굴 뒤에는 타인을 상처 주는 잔인한 본성이 감춰져 있다고 생각했기 때문이다. 〈가면에 둘러싸인 엔소르〉에서도 사람들은 겉으로는 착한 척 순진한 척하고 있지만, 본성이 워낙 추악하기에 민낯을 감춘 가면마저도 징그럽게 변한 모습이다. 오로지 한 사람, 엔소르만이 맨얼굴로 당당히 우리를 응시하고 있다. 그는 스스로에 대해 '가면 따위 필요 없는 솔직한 사람'이라고 자신했을 것이다.

그런데 과연, 엔소르는 실제로 솔직한 사람이었을까? 엔소르는 스물아홉 살이던 해, 지인들도 놀랄 정도로 신랄하게 세상을 풍자한 작품을 그렸다. 1899년 작 〈정책적인 영양 보급〉을 보자.

벨기에 왕 레오폴드 2세재위 1865~1909와 군대, 교회, 정부의 대표자들이 담장 위에 쭈그리고 앉아 있다. 이 기득권자들은 당시 사회의 진보 세력이 요구하고 있던 '의무 교육', '보통 선거' 플래카드를 손에 쥐고 있다.

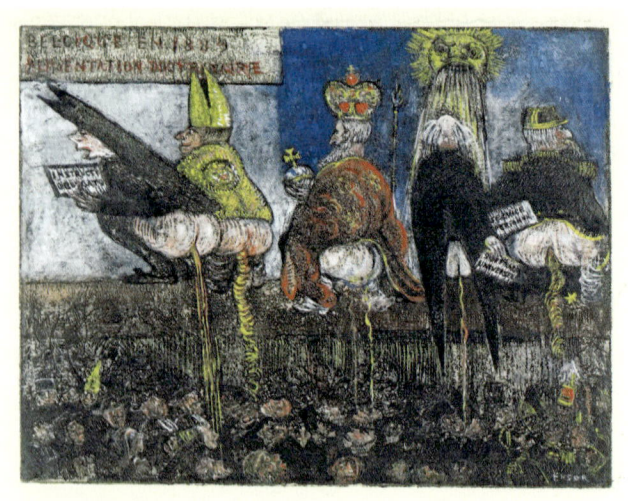

제임스 엔소르, 〈정책적인 영양 보급〉
1899년, 에칭에 채색, 미국 로스앤젤레스 주립미술관

 하지만 그들은 이 요구를 들어줄 생각이 없어 보인다. 겉으로는 교양 있는 척하고 있지만, 사실은 담장 아래로 더러운 대변을 쏟아낼 뿐이다. 그런데 문제는 담장 아래에 있는 군중들. 이들은 입을 벌리고 이 배설물이 영양분이 가득한 음식이라는 듯 받아먹고 있는 모습이다. 엔소르는 이처럼 '필터 따위 없이' 벨기에 사회의 민낯을 희화화했다. 사람들이 "엔소르의 표현방식은 유치하고 저속하다"라고 비판해도 아랑곳

하지 않았다. 대신 그는 '타협하지 않는 예술가'라는 보이지 않는 훈장을 얻었기 때문이다.

그런데 이해할 수 없는 일은 그로부터 40년이 지난 후에 벌어졌다. 1929년, 엔소르는 구할 수 있는 모든 〈정책적인 영양 보급〉의 인쇄본을 찾아 황급하게 파기하기 시작한 것이다. 이때의 엔소르는 조롱만 받았던 그 옛날의 엔소르가 아니었다. 1920년 브뤼셀 지루화랑이 엔소르 회고전을 개최해 성공을 거둔 이래, 그는 이미 거장으로 우뚝 선 상태였다. 마침내 벨기에 왕 알베르 1세가 엔소르에게 남작 작위까지 수여한다는 소식이 들려오자, 엔소르는 조급해졌다. 왕실을 공격했던 자신의 '흑역사'를 얼른 지워야 했던 것이다. 과연 그의 '솔직한 본심'은 무엇이었던 걸까. 어쩌면 엔소르야말로 자신의 천재성을 알아주지 않는 냉정한 세상에 대해 보복하기 위한 '위선의 가면'을 써왔던 것일지도 모르겠다. 막힘없이 비아냥과 조롱을 날리는 '타협하지 않는 예술가'는 훈장이 아니라 가면이었던 셈이다.

그렇다면 엔소르의 모순된 삶은 어디서부터 기인한 것일까. 그는 타인에게 피해를 주지 않기 위해 쓰는 '사회적 가면'과 자신의 이득을 챙기기 위해 쓰는 '이기적 가면'을 구별하지 못했던 것 같다. 《나도 아직 나를 모른다》의 저자 허지원 고

려대학교 심리학과 교수는 "'사회적 가면'은 인간이 적절하게 발달시켜 온 기술이고, 고도로 발달한 사회성"이라고 강조한 바 있다. 실제로 중요한 모임에 참석했을 때, 거짓된 자기를 보이기 싫다며 집에서 하던 대로 말하고 행동한다면 무례한 일일 것이다.

이 같은 가면의 장점을 간과했던 엔소르는 솔직함과 무례함 사이의 경계를 너무도 자유로이 오갔다. 자신의 감정에 솔직한 사람이라고 자처했기에, 엔소르는 자주 사납게 성질을 부리며 타인의 평화로운 일상을 헤집곤 했다. 갑작스럽게 공격적으로 돌변하기 일쑤였고 한번 터진 분노는 며칠 동안 가라앉지 않았다. 집 밖에서 기분 상한 일이 있으면, 집에 있는 피아노가 수난을 겪었다. 그가 피아노 건반을 쾅쾅 사정없이 내리칠 때마다, 어머니를 비롯한 가족들은 영문도 모른 채 숨죽이고 있어야 했다. 이런 그에게 진정 필요한 것은 솔직함이 아니라 적절한 '사회적 가면'이 아니었을까?

다카마쓰의 버스 운전사와 승객들의 속마음은 짜증스러웠을지도 모른다. 약속 시간이 급한 사람도 있었을지 모르고, 그래서 속으로는 욕하는 이도 있었을 것이다. 그것이 그들의 혼네였다면? 사실, 상관없다. 그들이 속으로야 어떻게 생각하

든, 일단 내게 따뜻함과 고마움이라는 귀한 감정을 안겨줬던 것은 겉으로 드러난 그들의 친절함이었으니까. 누군가는 그것을 가면이라고 부를 수도 있겠지만, 상대방 입장에서는 그게 진짜 선한 마음과 무엇이 다를까? 타인에 대해 친절과 예의를 갖추는 것을 '위선'과 '가식'으로 폄훼하는 것은, 인류가 오랜 시간 동안 소중하게 가꾸어온 문명을 부정하는 것과 다름없다. 본심과 솔직함을 내보이고 싶은 것을 애써 참으며 타인에게 해를 끼치지 않을 '위선자'를 최대한 많이 만드는 게 문명의 핵심이기 때문이다.

"'살인하지 말라'는 바로 십계명에서 강조하고 있는 말이다. 바로 이것이 인간이 끊임없이 오랜 세월에 걸쳐 내려온 살인자들의 후예자들이라는 것을 확인해주는 말이다." 정신분석학의 창시자 지크문트 프로이트의 말이다. 옛날부터 얼마나 살인사건이 자주 일어났으면, 기원전 13세기에 만들어진 십계명에 따로 언급될 정도였겠는가.

그렇다. 우리의 본성은 악한 구석이 많다. 그리고 엔소르의 삶이 증명하듯 약하고 모순적이다. 그렇기에 우리는 우리 안의 본능을 끊임없이 견제하고 단속해야 할 것이다. 처음에는 위선이고 가면일지 몰라도, 말투를 다듬고 행동을 다듬는 세월이 오래 쌓이면 그것이 결국에는 나의 인격이 될 것이기에.

그럼에도 불구하고
선의를 잃지 말라

✧✧✧

반 고흐, 그의 삶에
친절과 선의가 함께했다면

나는 친절한 사람이다. 보통 얼굴에 살짝 미소를 띤 채 사람들을 대하고, 모르는 누군가에게 말을 걸 때도 꼭 '선생님'이라는 호칭을 쓰며 부드럽게 다가간다. 내 SNS에 달린 댓글 하나하나마다 대댓글을 달고, 다정하게 대응하려 애쓴다.

하지만 나도 사람인지라 한 번씩 방심할 때가 있다. 찡그린 것도 아니고 그냥 무표정인 상태로 있어도, 목소리 톤을 조금만 낮춰도 상대방은 그걸 귀신같이 알아챈다. 그러곤 꼭 이런 질문이 터진다. "뭐 안 좋은 일 있어요?", "혹시, 화났어요?"

처음에는 그런 질문이 당황스러워 얼른 웃으면서 모면하곤 했는데, 상황이 반복되니 "화났냐고 물어서 화가 났다"고 대꾸하고 싶을 정도로 짜증이 치솟았다. "혹시 화났어요?"라는 말은 물음의 형태를 띠고 있지만, 사실 "평소처럼 감정노동을 계속해"라는 명령을 우회한 말이라는 걸 어느 순간 깨달았기 때문이다.

'나는 친절한 사람이다'. 이것은 내게 일종의 긍지, 자부심이었다. 그런데 언젠가부터 마음 깊숙한 곳에서 의심이 스멀스멀 올라오기 시작했다. 혹시 이러한 나의 친절함은 여성이기 때문에, 어릴 때부터 사회적으로 훈련받은 태도가 아닌가 하는 의문. 그러고 보니 서비스직에 종사하는 사람 중 대부분이 여성이다. 남성 중심 가부장 사회가 그동안 여성에게 불행을 숨기고 분노를 제거하며 고통을 완화하는 학습을 하도록 압박을 가해왔기에, 나 역시 친절함이 몸에 부지불식간에 밴 것일지도 모른다는 의심은 꽤 합리적이었다. 예일대학교 심리학 교수 마리안느 라프랑스Marianne LaFrance도 저서 《왜 미소 짓는가?Why Smile?: The Science Behind Facial Expression》에서 여성이 더 밝은 (웃음을 짓는) 이유는 사회적으로 약자의 위치에 있기 때문이라고 설명하지 않았던가. 가부장제를 교란할 의사가 없고, 현상 유지 상태에 '순응'한다는 걸 표정으로 보여

주고 있다는 말이다. 서구에도 무표정한 상태의 여성의 얼굴을 가리키는 RBF Resting Bitch Face라는 멸칭이 있다는 것은 나중에 안 사실이다. RBF 용어 역시, 여성은 언제나 행복하고 남을 기쁘게 해줄 준비가 되어 있어야 한다는 것을 가리키는 사회적 구성물일 터이다.

그 후 나는 의식적으로 표정에 웃음기를 싹 거둬보았다. 대화할 때도 필수적인 단어 위주로 되도록 짧게 해보려 애썼다. 그런데 참 이상했다. 분위기가 왠지 윤활유 없이 돌아가는 기계 같은 느낌이었다. 사실 분위기 따위야 별 상관없었다. 문제는 내 감정 상태였다. 미소 짓지 않음이 곧 무례인 것은 아니었지만, 마음이 계속 삐걱거렸다. 왠지 맞지 않은 옷을 입은 느낌이랄까. 혹시 가부장의 목소리를 나 스스로 내면화했기 때문이었을까? 아니, 이걸로 다 설명하기 어려운 지점이 있었다. 남에게 감정을 쏟지 않으면 후련함만 남을 줄 알았건만, 나는 도대체 왜 불편했던 걸까.

네덜란드의 화가 빈센트 반 고흐Vincent van Gogh, 1853~1890가 살아 있었다면, 그는 내 불편함의 이유가 무엇인지, 그리고 친절을 놓으면 안 되는 까닭을 쉴 틈 없이 설명해주었으리라. 자신의 인생을 예로 들어가면서 말이다. 반 고흐야말로 일생

타인의 친절을 갈구했지만, 그만큼 절망했고 결국에는 사람들의 몰이해와 그로 인한 소외감 속에서 세상을 떠난 인물이기 때문이다. 오죽하면 반 고흐의 제수였던 요한나 봉허Johanna Bonger마저도 이렇게 얘기했겠는가. "그때 우리가 함께 있었을 때 내가 조금만 더 빈센트에게 친절하게 대해주었더라면! 그때 그에게 짜증을 부린 것이 지금은 얼마나 후회되는지 모른다."

불행히도 반 고흐는 가는 곳마다 요주의 인물로 낙인찍혔다. 왜였을까. 지금에야 우리는 반 고흐가 천재적인 화가라는 것을 알고 있지만, 생전의 그는 캔버스에 덕지덕지 물감만 끼얹은 어지러운 그림을 그리는 '무명 화가'일 뿐이었다. 게다가 반 고흐에게는 치명적인 약점이 있었다. 그는 자신의 생각을 잘 정돈해 대화할 수 있는 기술이 없었다. 늘 사람들에게 먼저 열정적으로 다가갔으나 상대방은 그 에너지를 부담스러워했고, 반 고흐 특유의 지나치게 산만한 태도는 뒷말을 낳았다.

"반 고흐의 맞은편에 앉아 마주 보고서 이야기하는데 누군가가 한쪽에 나타나면, 그는 눈만 돌려 그를 보는 게 아니라 머리를 통째로 돌리곤 했다. (……) 그와 잡담을 나누는데 새가 지나가면 그냥 흘끗 보는 대신 머리를 통째로 들어 무슨

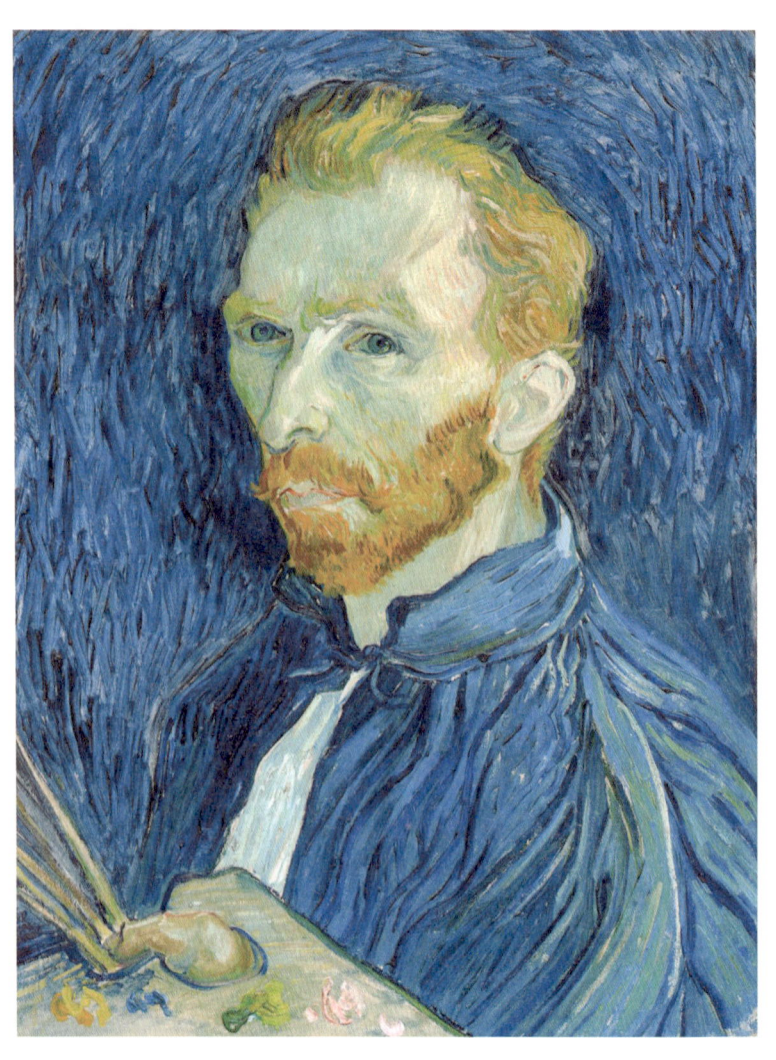

빈센트 반 고흐, 〈자화상〉
1889년, 캔버스에 유채, 워싱턴 국립미술관

새인지 확인하곤 했다. 그런 태도는 그의 시선에 고정된 기계 같은 표정을 부여했다. 헤드라이트처럼." 반 고흐와 생전에 알고 지냈다는 사람이 남긴 증언이다.

특별히 마을에 해를 끼치거나 누군가에게 폭력을 쓴 것도 아니었건만, 그저 조금 '이상한 사람'이라는 공감대가 마을에 퍼지자 자연스럽게 반 고흐는 고립됐다. 카페에서 사람들은 그를 피했고 거리에서 반 고흐가 다가가 말을 걸며 포즈를 취해달라고 간청하면 달아났다. 그런 다음 그들은 거부당한 반 고흐가 성큼성큼 걸어가며 투덜거리는 소리를 들었다. "불가능해, 불가능하다고!" 평소 인물화 그리기를 간절히 원했던 반 고흐에게 이런 상황은 너무나도 가혹했다. 지역 주민들의 불친절함에 상처받은 마음을 동생 테오에게 다음과 같이 토로할 정도였다.

"그들과 나 사이는 너무 멀어 보여. 나는 사람들의 마음속으로 좀처럼 다가가지 못해. 그저 저녁 식사나 커피 주문을 할 때 말고는 거의 하루 종일 말없이 지낸단다. 처음부터 그래왔지."
1888년 7월 5일

사람들의 따돌림 속에서 이리저리 치이던 반 고흐는 1890년,

의미심장한 그림 하나를 그린다. 바로 프랑스 화가 외젠 들라크루아Eugène Delacroix, 1798~1863의 작품을 모작한 〈착한 사마리아인〉이었다. 착한 사마리아인의 이야기는 신약성경 루카복음 10장 30~35절에 등장한다. 예루살렘에서 예리코로 향하던 유대인 나그네가 강도를 만나 죽을 위기에 처해 있자, 지나가던 사마리아인이 그를 도왔다는 내용이다. 그렇다면 반 고흐는 왜 들라크루아의 유명한 그림을 그대로 따라 그리기까지 하면서, 굳이 〈착한 사마리아인〉을 그린 걸까? 그림의 어떤 점이 그의 마음을 건드렸던 걸까?

실상 반 고흐는 가진 것을 다 빼앗기고 두들겨 맞아 피투성이가 된, 그림 속 죄 없는 사람과 다름없었다. 〈착한 사마리아인〉을 그리기 시작한 때는, 그가 1년 3개월가량 머물고 있었던 프랑스 아를에서 떠난 직후였다. 아니 떠났다는 말은 적절치 않다. 그는 쫓겨났다. 마을 사람들이 '미치광이랑 함께 살 수 없다'며 시장에게 탄원서까지 보내며 야단법석이었기 때문이다.

그저 열심히 그림만 그리고 싶었을 뿐인데, 사람들은 자신을 향해 미쳤다고 손가락질만 했다. 그저 조금만 따뜻한 눈으로 바라봐줬으면 했지만, 모두 반 고흐를 외면했다. 마치 그림 왼쪽에 등을 보이면서 아스라이 멀어져가는 사람처럼 말

이다. 그들은 바로 만인의 존경을 받던 사제와 경건하기로 소문난 레위인. 남부러울 것 없이 살던 이들은 쓰러진 유대인을 그냥 지나쳤지만 단 한 사람, 유대인에게 멸시받던 사마리아인만이 안간힘을 다해 그를 노새에 태우고 여관비를 대신 내주어 그의 목숨을 구해준다. 반 고흐는 절박한 처지에 빠진 자신 앞에도 사마리아인같이 선한 사람이 나타나 주기를, 어쩌면 그 소망을 그림 속에 투영한 것일지도 모르겠다.

그런데 눈여겨봐야 할 점이 있다. 반 고흐는 들라크루아의 작품을 따라 그리면서, 사마리아인의 외양을 슬쩍 바꾼 것이다. 붉은 수염을 기른 깡마른 얼굴의 사내, 영락없이 반 고흐 자신의 얼굴이다. 강도당한 사람이 아니라 사마리아인을 자신과 비슷하게 그린 이유는 무엇이었을까? 자신 또한 어려운 처지에 있음에도 상처 입은 사람에게 친절히 손을 내민 사마리아인처럼, 반 고흐 자신도 선의를 담아 타인을 대하겠다는 다짐 아니었을까.

"여성들에게만 강요됐던 친절함, 저는 더 안 할래요. 근데 왜 제 마음이 이렇게 불편할까요?"라고 묻는 내 앞에 아마 반 고흐는 〈착한 사마리아인〉을 보여줄 것이다. 그리고 말할 것이다. 세상에 회의하고 냉소하는 것은 너무도 쉽지만, '그럼

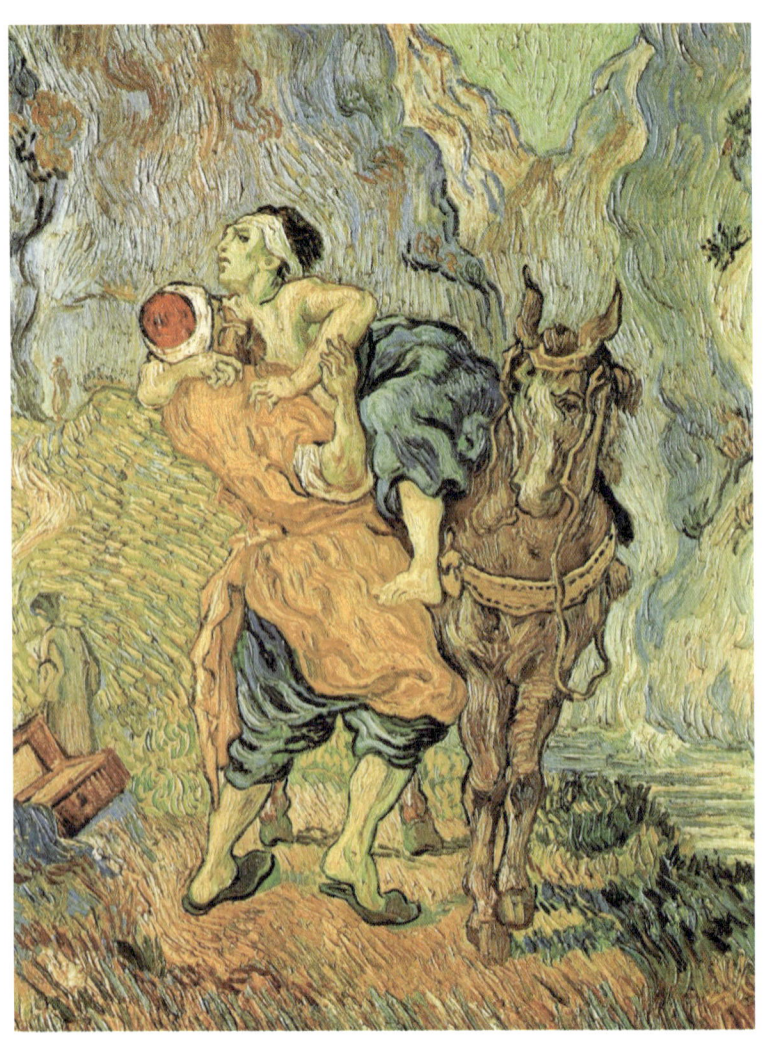

빈센트 반 고흐, 〈착한 사마리아인〉 (들라크루아 작품 모작)
1890년, 캔버스에 유채, 네덜란드 크뢸러 뮐러 미술관

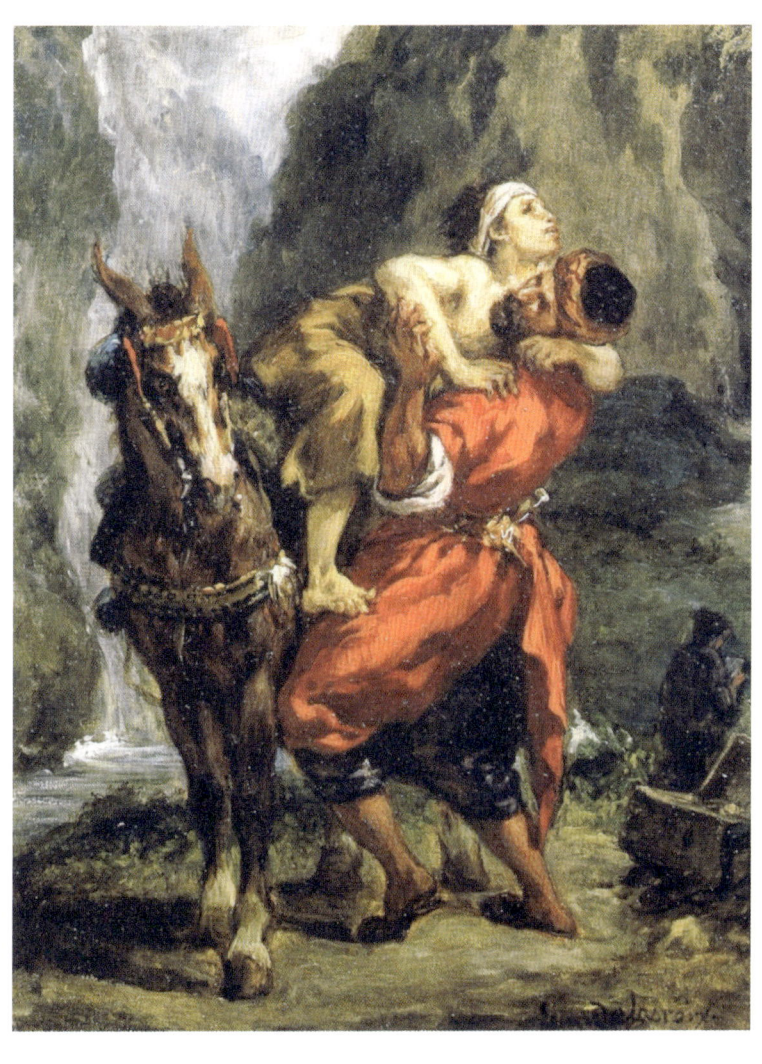

외젠 들라크루아, 〈착한 사마리아인〉
1849년, 캔버스에 유채, 개인소장

에도 불구하고' 선의를 잃지 않는 태도야말로 사람됨의 증거라고. 영국의 미술사학자 케네스 클라크가 《예술과 문명》에서 이렇게 짚었듯이 말이다. "13세기 수도자 성 프란체스코에게 인생에서 중요한 것은 무엇이냐고 물었다면 아마도 '순결, 복종 그리고 빈곤'이라고 대답했을 것이고, 15~16세기를 살았던 미켈란젤로에게 물었다면 '비열과 부정에 대한 경멸'이라고 대답했는지도 모른다. 만약 18~19세기 초 인물인 괴테에게 물었다면 '전체와 미 속에서 사는 일이다'라고 말했을지언정 결코 '친절' 같은 말은 하지 않았을 것이다." 즉 타인에 대한 '친절'이야말로, 오랫동안 인간 문명이 진보한 결과로 건져낼 수 있었던 소중한 결실이라는 것이다.

'나는 친절한 사람이다'. 친절을 놓으니 내 인격의 한 부분이 소리 없이 닳는 느낌이었다. 이제는 알겠다. 가부장 사회가 휘두르는 주먹에 내가 맞았다는 이유로 내가 그동안 정성껏 가꿔온 나의 '선함'을 외면하는 건, 목욕물 버리려다 아기까지 버리는 꼴이라는 것을. 상대적으로 남자들이 여자만큼 친절하지 않은 것은, 남자들이 그동안 마땅히 해야 할 감정노동에 게을렀던 증거일 뿐이다. 왜 '정상성의 기준'과 '기본값'을 그런 남성 평균에 맞추어 낮춰야 하나. 당연히 갖춰야 할

'사회적 예의'의 기준선 위쪽으로 올라가기 위해, 남성들이야말로 달라져야 할 일이다. 친절은 감정이 아니라 태도니까 말이다.

사랑할 때
우리는 모두 위험해지지

✜✜✜

페릭스 발로통과
삶의 예측불가능성

그날, 허리가 너무 아팠다. 작가에게 요통은 직업병이라지만, 그날은 유독 심해서 절룩거리며 걸어야 할 정도였다. 병원에서 물리치료를 받은 뒤, 억지로 발을 떼어 학교와 유치원에 있던 아이를 데리러 갔다. 그렇게 양쪽에 아이들 손을 잡고 아픈 허리를 달래며 살살 걷던 와중, 일이 벌어졌다. 평소보다 걸음이 많이 더딘 엄마가 답답했던 것이었을까. 초등학생이 되자 갑자기 혼자 하고 싶은 게 많아진 큰아이가 먼저 간다며 앞서서 저만치 뛰어가 버린 것이다. 문제는 그다음.

정말 순식간이었다. 평소 세 살 많은 언니가 하는 일은 꼭 따라 해야 직성이 풀리는 작은아이가 내 손을 뿌리치고 달려간 것은. 통증 때문에 따라 뛰지는 못하고 애타게 이름만 부르며 아이의 뒤통수만 쫓는데, 작은아이가 언니 쫓아가겠다며 6차선 도로에 뛰어드는 게 보였다.

그 후에도 자꾸 그 장면만 내 머릿속에, 슬로모션으로 되풀이되곤 했다. 저기 차가 달려오는데 그것도 모르고 차도로 돌진하고 있는 내 아이. 분명 그걸 내 눈으로 똑똑히 보고 있는데, 아이를 내 손으로 잡을 수도 없고, 차를 정지시킬 수도 없다는 그 속수무책의 무력감.

《부모로 산다는 것》의 저자 제니퍼 시니어는 "부모와 아이의 연결이 아무리 강력하다 하더라도 사실은 수천 개의 거미줄처럼 약한 실로 형성된 것"이라고 적었다. 시니어는 다소 불길한 말로 그 이유를 설명한다. "부모가 연결의 기쁨을 온전하게 경험하려면 한편으로는 멋지지만 다른 한편으로는 '끔찍한 어떤 것'을 필요로 하기 때문"이라는 것이다. 그것은 바로 '상실의 가능성'에 자신을 내맡기는 일이다.

당장 멈추라는 내 말을 듣지도 않고 달려 나가기만 했던 아이의 뒷모습을 떠올릴 때마다, 나는 거미줄이 얼마나 손쉽게 제거되곤 했던가를 생각하며 새삼 몸서리친다.

스위스 출신의 프랑스 화가 펠릭스 발로통Félix Vallotton, 1865~1925이 1899년에 그린 〈공〉에서도 곧 끊어질 것만 같은 거미줄이 어른거리는 듯하다. 여름날 오후, 찌는 듯 뜨거운 햇볕 아래 아이는 홀로 땀 흘리며 논다. 아이가 가져온 주황색 공은, 작지만 통통 잘 튀는 탄성 좋은 공이다. 같이 공원에 산책 나온 엄마와 이모와 놀고 싶은데, 그들은 아이가 알아들을 수 없는 대화만 두런두런 나눌 따름이다. 심심해진 아이는 결국 공놀이에 더 욕심을 낸다. 힘을 조금만 더 줬을 뿐인데, 아뿔싸. 그 순간 공은 저 멀리 튀어가 버렸다. 아이는 무작정 공이 날아간 방향을 향해 달린다. 어느새 어른들로부터 뚝 떨어져 나와버린 것도 모른 채.

아이가 있는 곳은 어른들이 있는 그늘 속 잔디밭이 아니라, 맹렬한 열기를 뿜는 황톳빛 땅이다. 이 땅 위에 드리워진 짙은 그림자는 아이 뒤쪽에 바짝 붙어 마치 손톱을 세운 듯이 그려져 있다. 금방이라도 아이의 작은 몸을 덮칠 듯 말이다.

아이들은 자라고, 그만큼 인생에서 위기와 더 자주 마주칠 것이다. 그때 부모는 아이들을 얼마나 많이 보호할 수 있을까. 부모 마음 깊은 곳에 똬리를 튼 불안은 이것이다. 아이가 어디로 향할지, 언제 어떻게 내 통제에서 벗어날지 부모가 전혀 알 수가 없다는 것. 사실 아이에 관련한 일뿐만이 아니다.

펠릭스 발로통, 〈공〉
1899년, 합판에 유채, 프랑스 파리 오르세 미술관

우리네 인생에서 설계가 가능한 부분은 아주 조금밖에 없다는 것, 그 깨달음을 아무도 피해갈 수 없다. 단지 그걸 언제 깨닫느냐의 문제일 뿐이다. 발로통이 이 긴장감 넘치고 불안하기 짝이 없는 그림을 그린 것도, 그 사실을 이미 어릴 적에 알았기 때문이었을지 모른다. 잔인하게도 발로통 그 자신이 거미줄을 끊어버린 손이었다는 사실까지도.

발로통은 스무 살이 된 1885년, 자화상을 그린다. 그런데 그의 표정에서 이제 막 성인이 된 이의 싱그러움과 앞으로 펼쳐질 미래에 대한 기대 같은 것은 전혀 보이지 않는다. 오히려 비스듬하게 선 채로 앞을 보는 그의 눈길에선 두려움마저 엿보인다. 어찌 보면 방금 운 것처럼 두 눈이 충혈된 것처럼 보이기도 한다.

발로통의 예술에 대한 정신분석적 해설서 《미술과 정신분석》을 쓴 정신과 의사 장-다비드 나지오는 이 자화상을 두고 "속죄받을 수 없는 잘못에 대한 어떤 회한 같은 것이 엿보인다"며 "죄책감이라는 고통스러운 감정의 독이 바닷가의 안개처럼 그의 어린 영혼을 뒤덮은 것"이라고 진단했다. 실제로 발로통은 죽기 전 일기에 "나는 일생에 걸쳐, 삶을 살기보다 유리 뒤에서 사는 것을 지켜보는 자였으면 했다"고 고백하기도 했다. 그에게 무슨 사연이 있었을까.

《유해한 남자 La vie meurtrière》라는 책이 있다. 발로통이 42세에 쓴 자전적 소설이다. '자전소설'은 묘한 장르다. 어디까지가 사실이며 어느 부분이 창작인지 모호해 독자를 혼란에 빠지게 하기 때문이다. 그러나 여러 정황에 따르면 발로통은 《유해한 남자》에서 묘사한 대로 열두 살 무렵, 비극적인 사건

펠릭스 발로통, 〈스무 살의 자화상〉
1885년, 캔버스에 유채, 스위스 로잔 주립미술관

에 휘말린 것은 사실인 듯하다. 발로통은 《유해한 남자》에서 그 사건을 다음과 같이 묘사한다. 가장 친했던 친구 뮈소와 함께 아버지의 염료 창고를 구경하던 발로통(소설에서는 자크 베르디에로 등장)은 뮈소에게 녹색 가루를 건넨다. 새장을 다시 칠하기 위해 녹색 가루가 필요하다는 뮈소에게 좋은 선물이라고 생각했던 것이다. 녹색 가루를 가득 채운 양철 갑은 뮈소의 호주머니 속으로 들어갔는데, 문제는 이 양철 갑 뚜껑이 제대로 닫히지 않았다는 데 있었다. 결국 뮈소는 며칠 후 고통 속에서 숨졌다. 알고 보니 그 녹색 가루는 구리 아르세네이트라는 위험한 독극물이었고, 양철 갑에서 흘러나온 가루가 뮈소의 호주머니 속에 뒹굴던 빵과 초콜릿, 손수건에 묻었기 때문이었다.

　뮈소의 엄마는 얼마 전 프랑스 니스에서 홀로 아들을 데리고 발로통이 살던 스위스의 마을로 이사 온 터였다. 남편이 갑작스레 사망한 후 아들을 더 잘 키우기 위해서였다. 그녀는 그토록 빨리, 그처럼 어처구니없는 이유로 아들마저 잃을 것이라고는 상상도 못했을 것이다. 어쩌면 그녀는 자책했을지도 모른다. 무슨 영화를 누리겠다고 니스를 떠나 왔나, 애초에 새장을 사주지 말았어야 했는데, 뮈소가 친구 집에 가는 것을 말리지 못한 내가 죄인이다 등. 하지만 어느 부모가 앞

장서 불행에 완벽하게 대비할 수 있단 말인가.

지옥 상태인 것은 발로통도 마찬가지였다. "그 아이가 먼저 녹색 가루를 달라고 했어!", "내 잘못이 아니야!"라며 발버둥 치던 그는 뮈소의 장례식을 치른 후 이윽고 용기를 낸다. 속죄하기 위해 뮈소의 엄마를 찾아간 것이다. 자신이 누른 초인종 소리에 기절 직전까지 갈 정도로 긴장한 상태였지만, 뮈소의 엄마는 그를 탓하지 않고 부드럽고 차분하게 맞아주었다. 달리 어떻게 대할 수 있었겠는가. 뮈소와 그의 엄마, 발로통 모두 그저 신이 던진 주사위에 걸려든 비운의 희생자일 따름이었으니 말이다.

뮈소의 엄마가 쥐고 있던 거미줄은 슬프게도 끊어졌지만, 나의 거미줄은 다행히 살아남았다. 차도에 뛰어드는 아이를 향해 내가 한 일은 "멈춰!"라고 미친 듯 소리 지른 것이 다였다. 내 목구멍에서 그야말로 '동물적인' 비명이 나올 수 있다는 걸 그때야 알았다. 그 덕분인지 아이는 놀라서 차도 반대편으로 돌아 나왔고, 다시 내게 무사히 안길 수 있었다.

예고 하나 없이 아이와 부모 사이에 비집고 들어오는 불운 속에서, 부모가 있을 자리는 어디인가. 한때는 아이 앞에 안전하게 버티고 서서, 아이가 갈 길을 완벽히 인도할 수 있을

것 같았다. 그러나 이제는 안다. 그저 아이 뒤에서, 아이 뒤통수에 눈을 고정시킨 채, 목이 쉬도록 경고의 목소리를 내지르는 방법밖에 없다는 것을. 그게 부모가 할 수 있는 최선이라는 사실을. 소설가 박연선이 이렇게 썼던가. '잃어버릴까 봐 두려운 것을 갖게 된 슬픔, 지나치게 사랑하는 것을 가져버린 슬픔'. 그렇다, 부모는 슬픔을 아는 사람이다. 바로 그것이 부모에게 내려진 천형이자 축복인 것만 같다.

우정은
돌로 된 벽보다 강하다

✜✜✜

조지아 오키프와 애니타 폴리처가
보여준 우정의 힘

조금 부끄러운 고백이다. 사회생활을 하며 여자보다 남자가 편하다는 생각을 한 시절이 있었다. 여자 선배, 동기, 후배들과 어울릴 때는 신경 써야 할 게 많았기 때문이다. 그 시절, 나는 내 말과 행동이 그들 사이에서 어떤 화학작용을 일으킬지 매번 예의주시하곤 했다. 내가 지금 이 행동을 하면, 이 사람이 어떻게 생각할까? 혹시 기분 나빠하지는 않을까? 내가 이 말을 하면 건방지다고 생각할까? 그럼 조금 돌려 말해야 할까?

그러던 어느 날, 나는 이 모든 것에 완전히 질려버리고 말았다. 그러고는 짐짓 인생사에 통달한 듯 "역시 남자들이 꼬아서 생각하지 않고, 단순하지"라고 중얼거리며 남자들이 모인 곳에 섞여 들어갔다. 그곳은 말 그대로 '편했다'. 내가 무슨 말을 하건, 어떤 행동을 하건 그들은 크게 신경 쓰는 것 같지 않았기 때문이다. 멀어지는 여성들의 뒷모습을 보며 어떤 생각을 했던가. '나는 복잡한 것 싫어하니까, 남자와의 관계가 더 맞는 것 같아'였던가.

물론 이제는 안다. 당시 내 인간관계론은 오답투성이였다는 걸. 내가 남성 사이에서 더 편안함을 느꼈던 건, 정말 남자들이 '순해서' 그랬던 걸까?

프랑스의 왕 루이 14세는 생전 이렇게 얘기했다고 한다. "여자 둘을 화합시키느니 전 유럽을 화합시키겠다." 정말 그런 것 같았다. 케일린 셰이퍼의 책《여자들을 위한 우정의 사회학》에 따르면 역사 속에서도 여성들의 결속은 무시와 비판과 모욕의 대상이었다. 고대 철학자부터 종교 지도자에 이르기까지 모두가 늘 여자들이란 도덕성이 부족해 우정으로 연대하는 것은 불가능하다고 가르쳤다. 왜였을까? 일단 여성의 우정을 표현한 역사적 근거 자료부터 찾기가 쉽지 않다. 이를 두고 일부 비평가들은 여성이 서로를 믿지 못했음을 보여주는

증거라고 말하는가 하면 여성에게는 서로를 미워하고 심술궂게 대하는 유전자가 있다고 여기기도 했다.

하지만 《중세와 근세의 우정》의 저자 마릴린 샌디지는 이를 '터무니없는 억지 논리'라고 반박한다. 여성들은 분명 서로 친구로 지냈지만, 너무 소외된 처지였던 터라 그 증거를 찾기가 힘들었다는 것이다. 생각해보면 맞는 말이다. 글은 쓴 사람은 보통 남자였다. 때문에 남자들은 여자들에 대한 자기 생각을 쓰거나 여자들의 생각을 자기들 방식으로 해석하며 여성들의 세상을 편리한 대로 재단해왔다. 반면 여성들은 그들 자신에 대한 글을 쓰지 않았기에, 여성 개인적 삶에 대한 내밀한 기록이 빈약할 수밖에 없었다. 게다가 사회로 연결된 끈 하나 없이 '집안의 원자'로 존재했던 여성들이 우정이라는 가치를 좇을 수 있었을까? 우정이라는 싹을 틔우려면 시간과 정성, 감정교류라는 햇볕과 물이 필요하지만, 여성들은 그 기회조차 갖지 못했다.

여성의 우정이 역사뿐 아니라 소설 속에 언급되고 학문의 대상으로 떠오르기 시작한 시기가, 공적 공간에 여성이 자주 등장하기 시작한 19세기 말부터라는 점은 공교롭다. 즉 이때부터 여성들의 인간관계가 가능해졌다는 이야기다. 재독 철학자 한병철은 인도-게르만어에서 자유freiheit와 친구freund는

같은 어원 'fri'에서 나온 말이라는 점에서 "자유란 원래 '친구와 같이 있다'는 뜻"이라고 강조한 바 있다. 자유롭다는 것은 '관계를 맺는다'는 뜻이라는 얘기다. 그렇게 본다면 여성의 우정 역시 자유의 표현이자 독립의 증거일 터이다.

이렇듯 여성들이 자유로이 집안에서 뛰쳐나와 독자적인 사회 연결망을 만들 수 있게 되면서 여성간의 우정이 본격적으로 피어올랐고, 이는 곧 사회적 결실을 낳았다. 과장된 크기의 꽃 그림과 추상적으로 표현한 자연풍경으로 유명한 미국 화가 조지아 오키프Georgia O'Keeffe, 1887~1986가 바로 우정의 힘을 톡톡히 본 작가다.

처음부터 오키프는 유명한 예술가였을까? 아니, 그녀에게도 무명시절이 있었다. 한때 오키프는 사우스캐롤라이나 주 컬럼비아에서 생계를 위해 꾸역꾸역 일하던 미술 교사였다. 학교에서 일하는 틈틈이 그림을 그렸던 그녀는 예술가로 이름을 알릴 만한 작품을 그리지 못한 채 죽을 수도 있다는 불안감에 자주 시달렸다. 그때마다 오키프는 편지를 썼다. 수신인은 오키프의 예술대학 동창이자, 먼 훗날 여성참정권 운동가로 이름을 날리게 되는 친구 애니타 폴리처Anita Pollitzer, 1894~1975였다.

1915년의 조지아 오키프(좌)와 애니타 폴리처(우)

폴리처는 친구의 재능이 늘 아까웠다. 당시 여성인권단체에서 일하고 있었던 폴리처는 자신은 예술의 길을 접는 게 어쩔 수 없을지 몰라도, 오키프만큼은 그러면 안 된다고 생각했다. 그녀 생각에 오키프는 교사가 아니라 화가로 살아야 하는 '천생 예술가'였기 때문이다. 그러던 어느 날 "너무 개인적인 것을 표현한 그림이라 보고 있으면 괴로워서 곁에 두고 싶지 않아"라고 적혀 있는 오키프의 편지를 받자, 폴리처는 더 이상 가만히 있을 수 없었다. 편지에는 오키프가 그렸다는 소묘가 동봉되어 있었다. 소묘 뭉치의 포장을 풀자, 폴리처의 눈

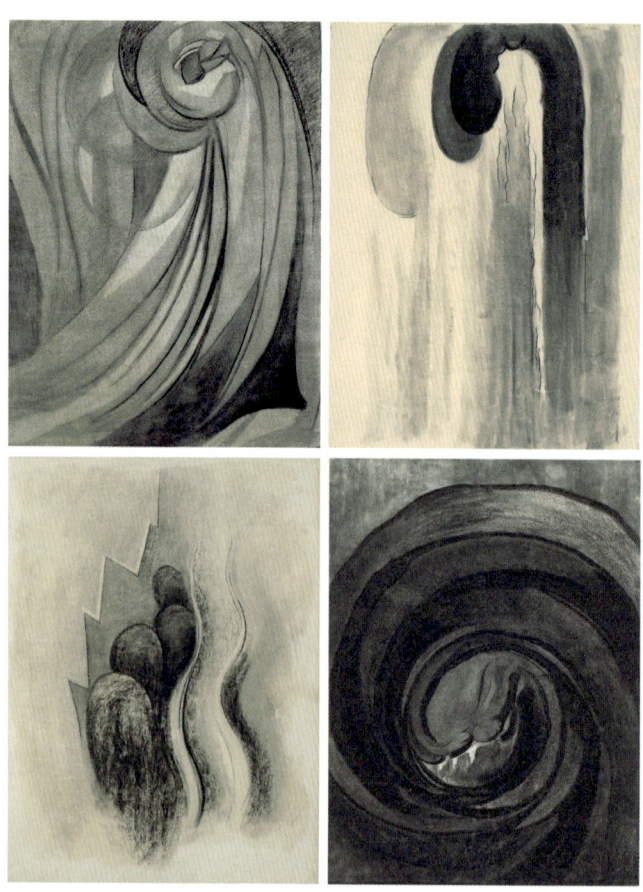

조지아 오키프의 목탄 소묘들 (왼쪽 위부터 시계방향으로)
⟨초기 2번⟩ 1915년, 종이에 목탄, 아비키우 조지아 오키프 재단
⟨스페셜 4번⟩ 1915년, 종이에 목탄, 워싱턴 국립미술관
⟨소묘 13번⟩ 1915년, 마분지와 종이에 목탄, 뉴욕 휘트니 미술관
⟨소묘 8번⟩ 1915년, 종이에 목탄, 뉴욕 메트로폴리탄 미술관

에 들어온 것은 유기적이고 기하학적인 형태의 '목탄 추상화'들이었다. 양치류, 구름, 파도에서 빌려온 추상적인 이미지들이 종이 위에서 거대한 에너지를 뿜으며 소용돌이치고 있었다. 폴리처는 즉각 답장을 썼다. "그 작품들은 개인적인 차원을 넘어서 위대한 사람들이 공유하는, 일종의 큰 느낌을 지니고 있더구나. 내가 보는 한은 그래. 넌 뭔가 대단한 얘기를 한 거야!"

그 다음에 폴리처는 무엇을 했을까? 놀랍게도, 폴리처는 친구의 소묘 뭉치를 옆구리에 낀 채 집 밖으로 나갔다. 1916년 새해 첫날, 그것도 추적추적 비가 오는 날이었지만 상관없었다. 그만큼 마음이 급했다. 친구의 재능을 알아봐 줄 사람이 당장 필요했다. 그 사람은 바로 앨프리드 스티글리츠Alfred Stieglitz, 1864~1946. 미국 미술계에 주요한 영향력을 행사하고 있던 '갤러리 291'을 경영하던 화상이자, 예술잡지 〈카메라 워크〉의 발행인, 이미 그 자신이 명성이 드높았던 사진작가였기에 적격이었다. 폴리처는 스티글리츠가 머물던 갤러리 291의 문을 무작정 두드렸고, 전날의 송년 파티로 엉망이 된 머리와 구깃구깃한 옷을 입은 채 문을 열어준 스티글리츠의 손에 오키프의 그림을 직접 쥐어주었다. 그러곤 폴리처는 집에 돌아와 기쁜 마음으로 오키프에게 편지를 보냈다. "그가 그림

을 봤어. 그림을 뚫어지게 바라보고 받아들더니 다시 그림을 살펴봤어. 실내는 조용했고, 작은 불빛 하나뿐이었어. 한참이 지나서야 그가 입을 열어 '드디어 진정한 여성 화가가 나타났군'이라고 말했어." 그 후에 벌어진 일은 모두가 아는 대로다. 오키프는 스티글리츠의 추천으로 전시를 열 수 있었고, 화단의 주목을 받기 시작해 결국은 미국을 대표하는 추상화가로 성장했다.

가끔씩 생각한다. 모두가 자신의 새해 계획을 세우느라 골몰하던 그날, 친구의 그림을 든 채 차가운 비를 뚫고 한 번도 만나지 못한 남자를 찾아가는 폴리처의 마음을. 심지어 오키프가 부탁한 것도 아니었다. 오히려 오키프는 폴리처에게 이 그림을 아무에게도 보여주지 말라고 신신당부했다. 하지만 폴리처는 친구에게 '새해 복'을 안기기 위해, 스스로 동아줄이 되었다. 오키프에게 폴리처라는 친구가 없었다면, 과연 오늘날 '20세기 가장 독창적인 미국화가'가 탄생할 수 있었을까? 폴리처의 헌신적인 우정 앞에서, 앞서 보았던 루이 14세의 말은 당장 빛을 잃고 만다. 오히려 루이 14세야말로 '남자의 적은 남자'라는 말의 화신이었다. 루이 14세는 친동생 오를레앙 공작 필리프 1세의 아내인 헨리에타 앤과 염문을 뿌렸던 장본인이었기 때문이다.

그렇다면 왜 '여자의 적은 여자'라는 말이 그동안 횡행했던 걸까. 사람은 사람과 갈등하지, 돌이나 햇빛과 대립하지 않는다. 사람이 모인 곳에서는 충돌이 일기 마련이고, 그 속에서 모두와 친해질 수 없다는 것은 자명하다. 문제는 같은 갈등이라도 남성들의 갈등은 '개인'과 '개인' 간의 의견차로 일어난 일이라고 여기는 반면, 여성들의 갈등은 '여성'과 '여성' 사이의 질투로 인한 대립으로 보는 데 있다. 여성을 '개인'으로 보지 않고 '여자'라는 성별로 뭉뚱그린 것 자체가, '여자의 적은 여자'라는 말이 남성의 입에서 처음 나왔다는 것을 방증하는 게 아닐까? 남성 관람객이 가득한 콜로세움에서 여성이 검투사 노릇을 하며 '자기들끼리' 싸우는 광경은 재밌는 구경거리였을 터이다.

게다가 '여자의 적은 여자'라는 프레임은 가부장적 권력 구조를 강화하는 부가적인 효과도 낳았다. 많은 식민지 정책이 증명했듯, 권력을 갖고 있는 쪽은 권력을 갖지 못한 쪽이 연대하지 않기를 바란다. 무리에서 떨어진 사자는 크게 위협적이지 않기 때문이다. 무엇보다 약자집단에 '너희의 적은 바로 너희 자신'이라는 일정한 딱지를 붙이면 그들의 행위와 삶을 일정한 방향으로 강제할 수 있다. 여성 스스로가 한번 '여자의 적은 여자'라는 말을 먼저 입에 올려보자. 그 순간부터 다

른 여성들과 연대할 수 없다는 걸 깨닫게 될 것이다. 흔히 생각하는 대로 말하는 것 같지만, 사실 말하는 대로 생각하게 되기 때문이다. 과연 조지아 오키프가 '여자의 적은 여자'라는 말을 평소 귀가 닳도록 들었더라면, 자신의 작품을 흔쾌히 애니타 폴리처에게 보낼 수 있었을까? '여자의 적은 여자'라는 말은 따라서 사회가 남성 위주로 돌아가고 있으며, 그 속에서 여성은 차별받고 있다는 사실을 방증하는 역설적인 표현일 뿐이다.

그렇다면 다시 처음으로 돌아가 보자. '여자의 적은 여자'가 아니라는데, 나는 왜 남자들 사이에서 더 편안함을 느꼈던 걸까? 그것은 남자 입장에서 여자인 나는 우정을 나눌 '친구 후보 리스트'에도 들지 못했기 때문이다. 이제는 안다. 나는 그들에게 대등한 존재가 아니었다. 보호하고 돌봐야 할 '여동생' 같은 존재이거나, 굳이 경계하고 날을 세우지 않아도 결혼하고 애 낳으면 알아서 사라져주는 '들러리'이거나, 어쩌면 잠재적 연애 대상인 '여자'에 가까웠을 수도 있다. 애초부터 내게 '인간 대 인간'으로 마음을 나눌 기대가 없는 그들이었기에, 내 행동과 말에 그다지 큰 에너지를 쏟지 않았던 건 아니었을까. 나는 그들의 그런 한 수 접는 '담백한 태도'에 편안함을 느

겼을 테고 말이다.

 그러나 수평적 관계에서 우정이라는 꽃을 피우려면 우리는 우리의 '머리'와 '에너지'를 써야 하는 것이 맞다. 말하기 전에 생각을 해야 하고, 행동하기 전에 이것이 선을 넘는 것인지 상대를 서운하게 하는 일인지 한번 멈칫하고 신중해져야 하는 것이 옳다. 이것은 우정뿐 아니라 모든 인간관계에서도 해당되는 이야기이다. 이를 회피하고 '감정적 게으름'에만 빠져 지내다 보면, 각오해야 할지도 모른다. 남녀노소를 불문하고 어느 순간 내 주위에 아무도 남지 않게 될지도 모른다는 것을. 우정이라는 선물은 아무에게나 주어지지 않기 때문이다.

Chapter 2.

생
의

민

낯

딸들에게 씌워진
이중의 굴레

❖❖❖

착한 딸과 불쌍한 엄마라는
잘못된 신화

몇 년 전 "딸들이 자기 나이대의 엄마를 만난다면 뭐라고 할 것인가?"라는 설문조사의 결과가 화제가 된 적 있다. 1, 2, 3위가 바로 "나 신경 쓰지 말고 엄마 인생 살아", "아빠랑 결혼하지 마", "나 낳지 마"라는 답변이었기 때문이다. 이는 그동안 가부장제 아래에서 기혼여성들이 고통받았다는 흔적과 다름없다. 잘못된 결혼, 나를 낳는 바람에 깰 수 없었던 혼인, 그리고 자식에게 헌신해서 자기 인생을 살 수 없었던, 불쌍한 엄마. 그 인생의 궤적이 저 답변에 다 들어 있다. 대한민국은

엄마의 불행으로 굴러온 나라일까.

그런데 거꾸로 생각해보면, 딸들의 이 답변은 오랜 세월 동안 엄마가 딸들을 대상으로 자신의 고통을 공유했다는 증거이기도 하다. 실제로 '너 아니면 누가 들어주니'라며 시가와 남편 험담, 어려운 경제 사정 등의 하소연을 딸이 어릴 때부터 미주알고주알 털어놓는 엄마가 많다. 문제는 딸들이 이 과정에서 엄마의 고통을 내면화하고, 연민 때문에 기꺼이 엄마의 영향력 안에 스스로를 가둔 채 '착한 딸'이 된다는 점이다. 여기서 '착한'은 사회적인 규범에 맞는 바른 말과 행동을 한다는 뜻이 아니다. '착한'에 '딸'이 붙으면 '자기 생각보다 엄마의 욕구를 우선시하고, 엄마의 마음에 순순히 자신의 행동을 맞춰주는 상냥함'이라는 의미가 되기 때문이다.

엄마와의 이 지나친 정서적 밀착이 딸의 정신적 독립을 가로막는다는 사실은 전문가들이 자주 지적한 바다. 정신과 의사 가야마 리카가 책 《딸은 엄마의 감정 쓰레기통이 아니다》에서 진단한 것처럼 말이다. 그런데 이런 상황에서 엄마 역시 딸에게서 독립하기 힘들어진다는 점은 흔히들 간과한다. 착한 딸의 존재는 엄마에게 큰 자산이기에, 엄마는 딸을 놓을 수가 없다는 것이다. 잔느 보닌-피사로Jeanne Bonin-Pissarro, 1881~1948와 그녀의 엄마 쥘리 벨레Julie Vellay, 1838~1926도 그랬

다. 그들은 '착한 딸'과 '불쌍한 엄마'라는 끈적끈적한 굴레 속에서 평생을 살았다. 쥘리가 딸에게 들려줬던 자신의 가련한 인생 이야기는 "나는 네 할머니의 종이었다"는 사실에서 출발한다.

프랑스 부르고뉴 출신 시골 처녀였던 쥘리는 스물한 살이 되던 해, 유대인 상인 집안 안주인의 하녀로 들어간다. 그런데 어느 날 그만 자신보다 여덟 살 많은 주인집 아들과 사랑에 빠지고 말았다. 그의 이름은 카미유 피사로Camille Pissarro, 1830~1903. 그는 앞으로 프랑스 인상주의 화가로 이름을 떨치게 되지만, 쥘리와 만날 당시엔 그저 서른 살 노총각일 뿐이었다. 덜컥 임신까지 해버린 쥘리는 자신이 모시던 마님에게 결혼 승낙을 받고자 했지만, 역시나 매몰차게 거절당하고 말았다. 카미유의 어머니는 자신의 시중을 들던 하녀가 며느리가 된다는 사실을 끔찍해했기 때문이다. 그러나 쥘리와 카미유의 사랑은 꺾이지 않았다. 둘은 함께 산 지 11년이 되던 해인 1871년 마침내 혼인신고를 했고, 이로써 부잣집 아들 카미유는 한 푼의 재산도 물려받을 수 없게 되었다.

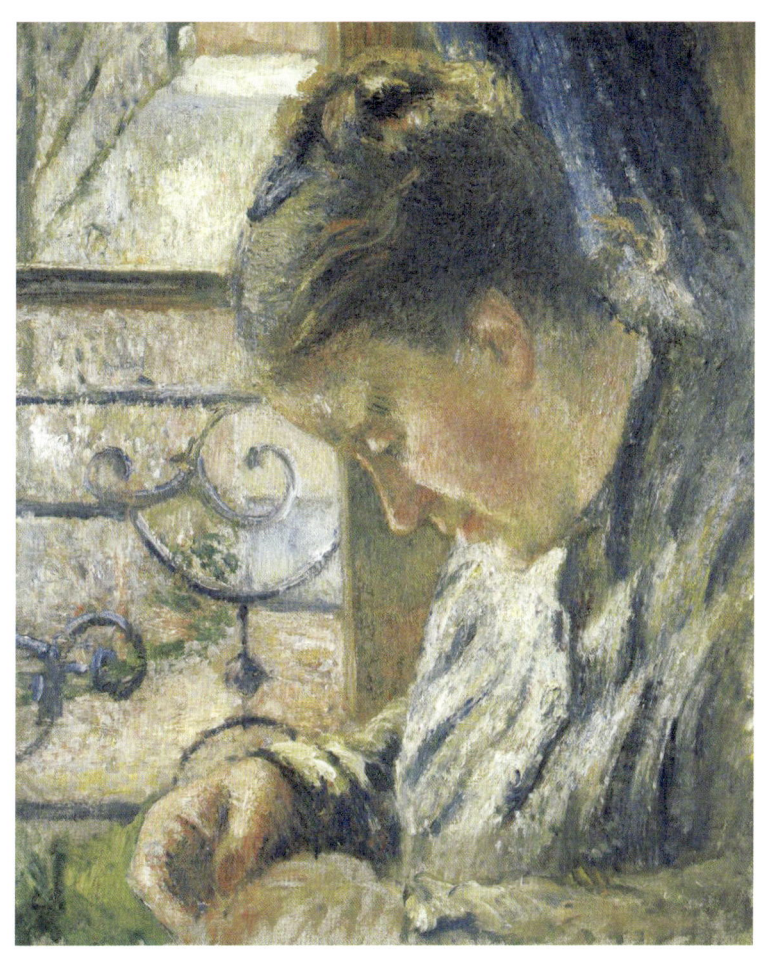

카미유 피사로, 〈창가에서 바느질하는 쥘리 벨레〉
1877년, 캔버스에 유채, 영국 애쉬몰리안 박물관

정해진 수순처럼 가난은 득달같이 달려들었다. 쥘리는 그림 그리는 것밖에 할 수 없는 남편 대신 집안경제를 꾸려나가야 했다. 그림으로 생계를 해결하기엔 역부족이었다. 평균 46프랑이라는 낮은 가격에 몇 점의 그림만 팔았을 뿐이었다. 결국 경제적 어려움으로 인해 친척들로부터 도움을 받아야 하는 상황까지 닥쳤다. 이때 쥘리의 심정은 어떠했을까. 결혼을 결사 반대하던 시가 친척들 앞에서 차마 얼굴을 들지도 못했을 것이다. 카미유 피사로가 1877년에 완성한 〈창가에서 바느질하는 쥘리 벨레〉는 이러한 아내에게 미안한 마음을 담아 그린 작품이다. 그림 속에서 쥘리의 표정은 편안해 보인다. 하지만 사실은 줄줄이 태어나는 아이들을 돌보며, 꽃집의 일손을 거들고 삯바느질을 하면서 고생이 심했던 상황이었다.

잔느는 그런 엄마 쥘리 아래에서 7남매 중 여섯 번째 아이로 태어났다. 유일한 딸이었다. 사실 언니가 있었지만, 잔느가 태어나기도 전에 아홉 살의 나이로 죽었다. 언니의 이름도 똑같이 잔느였다. 태어나면서부터 잔느의 어깨에는 언니의 인생까지 대신 살아야 할 책임이 지어졌던 셈이다. 게다가 아들만 가득한 집안의 유일한 딸로서, 잔느는 엄마를 이해하고 위로하는 '착한 딸'의 임무까지 떠맡아야 했다. 시가에서 배

척받는 슬픔, 생계를 책임져야 한다는 부담감, 끝없는 일 때문에 무너져가는 건강, 당장 내일의 밥을 걱정해야 하는 가난의 고통. 쥘리는 여느 엄마처럼 '너 아니면 누가 이해해주니'라며 딸에게 자신의 심정을 여과 없이 털어놓지 않았을까? 가난 때문에 자살을 결심했을 때에도, 어린 잔느까지 데리고 물에 뛰어들겠다는 계획을 세웠던 그녀였으니 말이다. 그만큼 쥘리에게 딸 잔느는 자신의 분신이었다.

그러나 잔느도 엄마와 같은 생각을 했을까? 아니, 잔느는 오히려 아버지처럼 살고 싶은 아이였다. 아버지의 뒤를 이어 화가가 되는 꿈을 가슴속에 간직했던 잔느는 아버지와 함께 미술관이나 다른 화가의 화실에 자주 들르곤 했다. 이런 잔느의 행동이 쥘리에게 위협이 됐던 걸까? 어쩌면 자신의 품 밖으로 탈출하려는 행동으로 보였을지도 모르겠다. 쥘리는 잔느가 그림에 대한 열정을 보일 때마다 어리석은 생각이라며 깎아내렸다. 카미유 피사로는 딸의 꿈을 지지했지만, 아내의 거센 반대를 꺾을 수는 없었다.

잔느가 열두 살이 되던 해, 카미유 피사로는 딸의 초상을 그렸다. 〈잔느의 초상〉 속 그녀는 화사한 옷을 입었지만, 표정은 어딘지 불안해 보인다. 어깨를 잔뜩 움츠린 채 잔느는 어디를 보고 있는 걸까. 어쩌면 아버지의 모델이 되어주고 있

카미유 피사로, 〈잔느의 초상〉
1893년, 캔버스에 유채, 예루살렘 이스라엘 박물관

는 것도 '화가가 되고 싶다는 허영을 자극할 수 있다'며 엄마의 성화를 샀을 수도 있다. 이때 잔느는 이미 죽은 언니의 나이를 넘어섰다. 특별히 사랑했던 딸을 잃은 엄마의 슬픔을 대신 갚기 위해서라도, 엄마의 뜻을 거슬러서는 안 됐을 것이다. 그녀는 '착한 딸'이었기 때문이다. 하지만 마음 한 켠에는 서늘한 바람이 스치고 지나갔을 터. 잔느를 제외한 다섯 명의 아들은 엄마의 반대 없이, 아버지의 격려를 받으며 화가 수업을 이어갔고 화가, 에칭화가, 풍자만화가, 다양한 장식품 디자이너로 아버지의 명성을 이어갔으니 말이다. 잔느의 공허한 눈동자는 마치 작별인사를 하며 서서히 멀어지는 꿈을 좇고 있는 것만 같다. 결국 잔느는 평생 엄마의 눈에 닿는 영역 안에서, 엄마가 능히 예측할 수 있는 '딸—아내—어머니'의 삶을 살았다. 엄마의 분신다운 생애였다.

내게도 쥘리 벨레 같은 엄마가 있다. 설문조사 결과처럼 "나 없었으면 아빠랑 이혼하고 잘 살았을 사람"이 바로 슬프게도 우리 엄마다. 그러나 나의 엄마는 쥘리와 같은 행동을 하지 않았다. 엄마의 젊은 시절은 가난하고 불행했지만, 나의 엄마는 적어도 내 꿈을 반대하지는 않았다. 나도 잔느 같지 않았다. 나는 내 엄마에게 연민을 갖고 있었지만, 내 인생이

우선이었다. 하긴 19세기 사람과 21세기를 살고 있는 우리 모녀가 어떻게 같을 수 있겠는가.

 그러나 변함없는 것은 있다. '친구 같은 딸'로 대표되는 정서적 지원에 대한 기대와 압박에서 벗어날 수 없다는 것. 어쩌면 딸에게는 더 가혹한 상황이 닥친 것일지도 모른다. 요즘엔 다음과 같은 말을 하는 사람이 많기 때문이다. "딸 둘 엄마는 금메달이고, 아들과 딸 한 명씩 낳으면 은메달, 아들 둘 엄마는 목메달(?)이다!" 남아선호가 판쳤던 대한민국에서 갑자기 이와 같은 말이 나오게 된 것은 단순히 봉건적 사상이 사라졌기 때문만은 아니다. 그렇다면 이유가 뭘까?《내일의 종언終焉—가족 자유주의와 사회 재생산 위기》의 저자 장경섭 서울대학교 사회학과 교수는 이렇게 설명한다. "아들을 통해 기대했던 세대 간 계층 상승 욕구가 딸을 통해서도 충족되면서, 양육과정의 정서적 보상감뿐만 아니라 고령화로 급격히 연장될 노후의 자녀와의 관계 등이 반영됐다." 저자가 완곡하게 표현하긴 했지만, 이는 곧 요즘의 딸은 '여자 얼굴을 한 아들'과 같다는 뜻이다. 아들은 살갑게 내 마음을 챙겨주거나 곁에서 말벗이 되어주지 않고 쇠약해지면 병구완을 직접 하는 걸 기대하기도 어려운 존재이지만, 딸들은 보상과 환수가 쉬우며 남자만큼 돈도 벌면서 애교 있고 다정한 성격으로 효도하

는 존재라는 것. 딸들에겐 '이중의 굴레'인 셈이다.

　어느 벨기에인 한국불교전공 교수가 '효'를 어떻게 설명할지 오랫동안 고민하다 "기독교의 원죄 같은 개념인데, 대상이 부모다"로 정리하고 강의했다는 이야기를 듣고 씁쓸하게 웃었던 기억이 난다. 그렇다. '착한 딸'이 되어야 한다는 의무감이 있는 한, 엄마와의 관계는 벨기에 교수의 말대로 영원히 벌 받는 것처럼 느껴질 것이다.

　한때 나도 가엾은 내 엄마에게 최선을 다해야 한다는 부담이 있었다. 그렇게 속죄하듯, 내 전부를 다 쏟아부어야 하는 게 마땅하다고 생각했다. 하지만 이제는 안다. 최선은 그런 것이 아님을. 그것은 그저 '희생'일 뿐이라는 것을. 엄마와의 관계에서 딸의 진정한 최선은 자신의 삶을 온전히, 행복하게 사는 것일 터이다. 이는 얼떨결에 내 목에 걸려 있던 '딸 둘 금메달'을 내려놓으면서 나 스스로에게 주문하는 '엄마로서의 다짐'이기도 하다.

언제나 그곳에
존재했던 여성들

✦✦✦

**도예와 자수 장인을 통해 본
지워진 여성 예술가들**

그림은 어떻게 해서 탄생하게 됐을까? 영국의 화가 조지프 라이트 Joseph Wright, 1734~1797가 그린 〈코린토스의 처녀〉는 그 순간을 다음과 같이 묘사한다. 이곳은 고대 그리스의 항구도시 코린토스. 젊은 연인이 밤을 지새우는 중이다. 지나가는 시간이 너무나 아쉬울 것이다. 해가 뜨면 남성은 전쟁터로 가기 위해 먼 길을 떠나야 하기 때문이다. 어쩌면 다시는 못 만날지도 모를 일. 이때 여성의 시선이 벽에 꽂혔다. 그곳에 호롱불 덕분에 생긴 남자의 그림자가 있었다. 그녀는 연인의 자

조지프 라이트, 〈코린토스의 처녀〉
1782~1784년, 캔버스에 유채, 미국 워싱턴 국립미술관

취라도 붙잡고 싶은 절실한 마음을 담아, 벽 위에 그림자 윤곽선을 따라 그림을 그렸다. 이것이 바로, 백과사전의 시초라 할 《박물지》를 저술한 고대 로마의 학자 플리니우스Plinius, 23/24~79가 설명하는 '회화의 기원'이다.

이처럼 회화의 첫 시작에는 여성이 있었다. 하지만 의아한 일이다. 우리가 학창 시절 교과서에서 배운, 유명하고 위대한 미술가의 이름을 지금 당장 떠올려보자. 레오나르도 다 빈치, 모네, 마네, 피카소, 미켈란젤로, 빈센트 반 고흐……. 자, 이

들의 공통점이 보이는가? 그렇다. 바로 '여자가 아니다'. 이상하지 않은가? 세상의 반은 여성인데, 왜 이제까지 우리가 보고 듣고 배워온 위대한 예술가는 왜 모두 약속이나 한 듯이 남자일까. 설마 여성 화가가 남성 화가들에 비해 열등하고 예술적 재능이 부족해서였을까?

"왜 위대한 여성 미술가는 없었는가?" 미국의 미술사학자 린다 노클린Linda Nochlin은 1971년 〈아트뉴스〉 잡지에 이 같은 도발적인 제목의 논문을 발표했다. 노클린은 이 질문에 대한 답으로, 여성에게 불평등한 사회구조와 교육의 제약을 꼽고 있다. 16세기 르네상스 시대부터 19세기까지 서양의 미술 아카데미에서는 역사화를 최고의 장르로 쳤다. 미술 장르 중 가장 우월한 '그랜드 장르'로 일컬어진 것이다. 이 역사화를 그리기 위해서는 인체를 정확하게 묘사하는 것이 필수였고, 그러려면 인체의 형태를 해부학적으로 정확히 그리는 데 필요한 누드 드로잉 수업을 반드시 받아야 한다.

그런데 바로 이것이 문제였다. 여성은 누드 드로잉이라는 중요한 수업에서 원천적으로 배제됐기 때문이다. 여성들은 누드모델이 될 수는 있어도 누드모델을 보며 그림을 그리는 것은 금지당했다. 즉 처음부터 남성과 동등한 미술가로 성공할 수 있는 길이 막혀 있었던 셈이다. 결국 여성들은 울며 겨

자 먹기로 '그랜드 장르'가 아닌 자수 같은 공예 분야에서 주로 활동할 수밖에 없었다. 바로 이것이 노클린이 찾아낸 "왜 위대한 여성 미술가는 없었는가?"의 답이었다.

 그랬다. 오랫동안 공예는 '여성의 예술'이었다. 동서양을 가리지 않고 방적, 직조, 바느질은 여성이 하는 가사노동의 가장 기본적인 부분이었다. 그리고 사회는 이를 적극 장려했다. 성경 잠언 31장에는 이런 구절이 있다. "훌륭한 아내는 양모와 아마를 구해다가 제 손으로 즐거이 일하고 (……) 한 손으로는 물레질하고 다른 손으로는 실을 잣는다." 이탈리아의 품행 지침서는 아예 "자수가 귀족 여성들의 한가한 시간을 메워주고, 그럼으로써 순결을 지켜주고 여성스러움을 고양한다"며 중요성을 강조했다. 그러나 '여성'에게만 중요하다고 생각해서였을까. 남성의 전유물이었던 역사화와 달리, 공예는 '진짜 예술'로 인정조차 받지 못했다. 르네상스 시대 이래, 서양 예술계는 미술의 형식을 고급 미술인 순수미술Fine arts과 저급 미술인 공예Craft로 뚜렷하게 나누었다. 이 미학적인 위계질서를 나눈 기준은 바로 실용성. 실용적 기능과 무관하며 그 자체가 목적인 순수미술이야말로 '진짜 예술'이고, 공방의 장인들과 여성이 만드는 공예는 예술이라고 하기에는 애매한

것이라고 여겨온 것이다.

 사실 18세기 사람인 조지프 라이트가 뜬금없이 '고릿적 얘기'인 〈코린토스의 처녀〉를 그리게 된 것도 그런 배경에서였다. 이 그림은 영국의 대표적인 도자기 브랜드 '웨지우드'의 창업자인 조사이아 웨지우드 Josiah Wedgwood, 1730~1795가 1778년에 '울분'을 담아 작정하고 특별 주문한 것. 이유가 있다. 웨지우드는 열네 살 도공으로 시작해 스물아홉 살에 자신의 공장을 차리고 유명한 장식예술 제조업자가 된 '도자계의 살아 있는 신화'였다. 그는 이 성공을 바탕으로 로버트 애덤 등 당대 최고의 신고전주의 양식 건축가들에게 "건물 장식할 때 자신의 도자 기술을 써보시라"고 자신만만하게 제안했다. 하지만 예상과 달리, 바로 보기 좋게 거절당하고 말았다. 이에 대해 미국의 미술사학자 앤 버밍햄Ann Bermingham은 다음과 같이 해석했다. "건축가들의 거부는 '예술가'인 양하는 그들의 허세가 점점 심해진 것, 그리고 '그릇'을 제조하는 업자를 지지하면 신고전주의적 취미를 통속화하고 심지어 여성화하는 것처럼 보일 수 있다는 경계심이 함께 커진 결과였을지도 모른다." 도자와 같은 공예는 여성적인 것이며, 예술도 아니었기에 함께할 수 없었다는 얘기다.

웨지우드는 '건축 예술가들'에게 이 같은 수모를 당한 직후에 〈코린토스의 처녀〉를 주문했다. '회화의 기원'에는 중요한 뒷얘기가 있기 때문이다. 바로 도공이었던 코린토스 처녀의 아버지가 딸의 그림을 보고 감탄한 나머지, 테두리 안에 점토를 채운 뒤 불에 구워 테라코타 부조를 만들었다는 것. 웨지우드는 이 이야기를 통해 회화가 탄생한 역사적인 순간에 도자기를 만드는 수공예인도 함께 있었다는 사실을 널리 알리고 싶어 했다. 그는 이 그림을 통해 공예도 '예술'이며 공예가 역시 '예술가'라는 걸 주장했던 셈이다.

웨지우드의 숙원은 재미있게도 한 세기가 지난 후, 그것도 멀리 떨어진 조선 땅에서 이뤄졌다. 20세기 초 조선의 평안도에서 제작된 〈화조도 10폭 자수 병풍〉을 보자. 단아한 중간색으로 염색한 뒤 꼬아 만든 실로 병풍 위에 꽃과 새를 수놓은 '공예 작품'이다. 그런데 병풍 한 켠에 있는 낙관이 눈에 띈다. 패남수사안제민浿南繡師安濟珉. '패남(평안남도)의 자수사 안제민'이라며 수놓은 사람의 이름과 인장을 남긴 것이다. 화조도는 조선 시대 자수 병풍의 단골 소재로 오랫동안 많이 생산되어 왔지만, 이제껏 자수 놓는 사람이 자신의 이름을 남긴 경우는 없었다. 왜였을까.

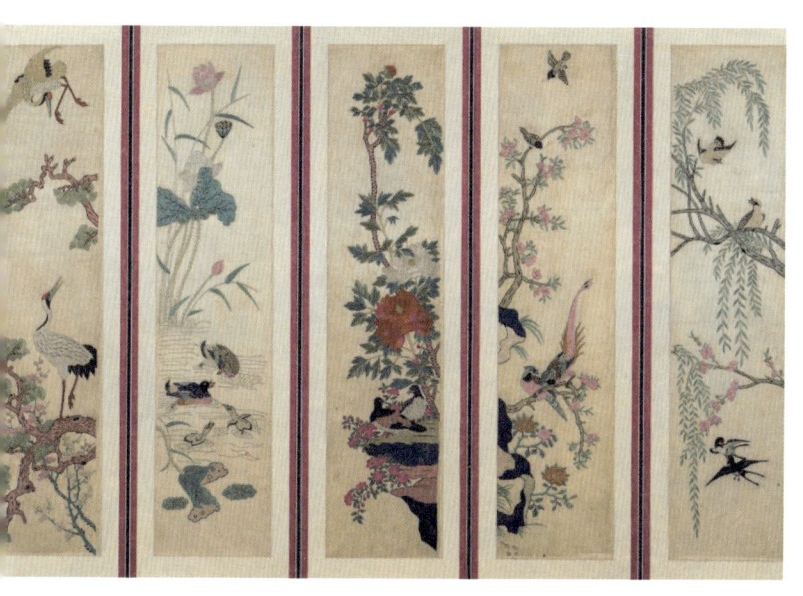

안제민, 〈화조도 10폭 자수 병풍〉
20세기 초, 비단에 자수, 숙명여자대학교박물관

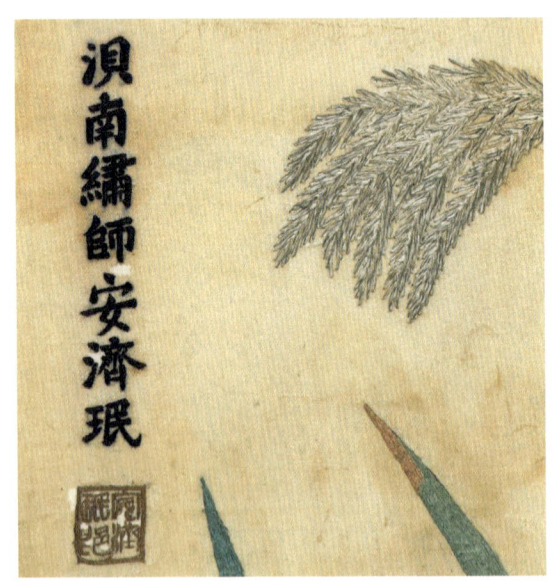

〈화조도 10폭 자수병풍〉 낙관 부분. '패남수사안제민'

 사실 그전에는 자수를 놓는 사람보다 화가가 우월하다는 암묵적 위계가 있었다. 자수사는 한 명의 예술가라기보다는 기술자로 생각했기 때문이다. 그러나 안제민은 자신의 이름을 새김으로써 이 위계 밖으로 과감히 탈피했다. 자수 장인들의 높아진 자의식과 위상을 짐작할 수 있는 부분이다. 그렇다면 왜 상황이 갑자기 달라진 걸까. 김수진 성균관대 교수는

책 《동아시아 미술, 젠더로 읽다》에서 다음과 같이 설명한다. 사실 조선 시대 민간과 왕실에서 자수는 주로 여성이 전담해 왔으며, 그동안 안방 장식 등 여성의 공간을 꾸미는 데 자주 쓰였다. 즉 자수는 '여성의' '여성에 의한' '여성을 위한' 것이었기에 그동안 가치가 폄하되어왔던 것. 그런데 1897년 대한제국이 선포되면서, 자수의 운명은 돌연 바뀌게 된다. 전제군주제 국가로 새로 출발하면서 나라의 권위를 내세우기 위한 참신한 장식물이 필요했는데, 이때 회화가 아닌 자수 병풍이 새 장식물로 선택된 것이다. 마침 새로 생긴 철도를 이용해, 경성의 황실은 평안도에서 제작된 자수를 비싼 값을 치르며 운반해 사들이기 시작했고, 그에 따라 자연스레 자수의 경제적 가치 역시 부상할 수 있었다.

이 과정에서 그전에는 존재감이 희미했을 평안도의 평범한 자수사 안제민은 〈화조도 10폭 자수 병풍〉 속에 자신의 이름을 자랑스레 적시할 수 있게 되었다. 자신의 이름을 새겨 넣으면서 그는 이처럼 귀중한 자수 병풍을 만드는 장인 역시 화가 못지않은 예술가라는 것을 은근히 드러낸 것은 아니었을까.

그런데 이때, 주목해야 할 사실이 있다. 안제민은 여성이 아닌 남성이라는 것. 안제민이 활동했던 평안도 안주 지역의 자수 장인들은 대부분 남성이었다. 《동아시아 미술, 젠더로 읽

다》에 따르면 평안도 안주뿐만 아니라 중세 유럽의 길드, 중국 강소성의 소수, 호남성의 상수, 광동성의 월수, 사천성의 촉수 등에는 남성 장인들의 활동이 두드러졌다. 이 지역의 공통점은 무엇일까? 바로 자수 산업의 부흥이 이루어진 장소였다. 즉, "자수가 상품 경제성을 확보했던 시기만큼은 남녀의 젠더와 무관하게 혹은 남성의 활약이 두드러졌던 것"이다. 사실 여성의 일이 정치, 사회, 경제적으로 가치가 높아졌을 때 갑자기 남성의 세계로 편입되는 것은 하루 이틀의 일이 아니다. 마치 이제까지 세상 밥은 여자가 다 했는데, 남자가 요리를 하니 갑자기 '셰프'라는 권위를 얻은 것처럼 말이다.

바늘을 들고 실을 잣고 물레를 돌리며 묵묵히 그 많던 태피스트리를 짜고, 퀼트 이불을 만들고, 병풍에 수를 놓았던 '이름 없는 여성들'을 떠올려본다. 그러므로 린다 노클린이 제기한 "왜 위대한 여성 예술가는 없었는가?"라는 질문은 틀렸다. 역사에는 늘 위대한 여성 예술가가 '있었다'. 이제 '그녀는 왜 위대한 예술가로 인정받지 못했는가?'로 질문을 바꿔야 하지 않을까. 무엇보다 우리는 이것을 집요하게 캐물어야 할 것이다. 무엇은 예술이고 무엇은 예술이 아닌지를 판단하는 자는 누구인가? '위대한'의 기준은 누가 정하는가? 그리고 그걸 호명하는 자는 도대체 누구인가?

중립과 침묵,
그리고 방관자들

❖❖❖

**에밀 놀데의 삶을 통해 본
중립의 함정**

"지켜보다 자기 죄책감에 찔렸는지 상황이 다 끝나고 나서 저한테 괜찮냐고 물어보는 사람 있잖아요. 그때는 그것마저 고마웠는데 지금은 자기 죄책감을 저한테 해소한 것 같다는 생각이 드는 거예요. 그것도 되게 괘씸하고 그냥 이용당한 것 같고 기분이 썩 좋지는 않아요. 양심의 가책을 느끼기 싫어서 말했을 뿐이니까. 어떤 것도 하지 않으려고."

《나의 가해자들에게》라는 책이 있다. 학교 폭력의 기억을

안고 어른이 된 이들의 인터뷰집인데, 책장을 넘기기 힘들 정도로 페이지마다 시뻘건 피와 울음, 상처가 넘치는 책이다. 그런데 학교 폭력 피해자들의 증언 중 특히 눈에 띄는 대목이 있었다. 왕따를 주도한 가해자에 대한 증오는 예상했던 바였다. 그런데 그 못지않게 피해자들이 방관자에 대해 갖는 반감 역시 상당했다는 점이었다.

왜일까. 방관자들은 아무 짓도 안 했는데, 때리지도 욕하지도 않았는데. 왜 피해자는 방관자들에 대해서도 역겨워할까. 곰곰이 생각하고 있는데, 기습적으로 열세 살 시절의 기억이 나를 덮쳤다.

A는 걸핏하면 나한테 와서 "사과하라"고 했다. 도대체 뭘 사과해야 하냐고 물어봐도 그건 일일이 가르쳐줄 수 없다고 했다. 마음을 바꿔 "잘난 척한 것이 죄"라고 한 적도 있었다. 내가 언제 뭘 잘난 척했냐고 물어보면, 그건 스스로 알아내야 한다고 했다. 내 열세 살의 학교생활은 내내 이런 식이었다.

공개적으로 나를 괴롭히던 A는 동조자와 비호자를 서서히 늘려가며 나를 고립시켰다. 졸지에 나는 외롭고도 억울한 아이가 되어 있었다. 한번은 쪽지 시험을 본 적이 있었는데, 담임교사가 A에게 채점을 맡긴 적이 있었다. 나는 당시 공부를

꽤 잘했던 터라, A보다 점수가 더 높게 나왔던 모양이었다. 그런데 문제는 다음에 발생했다. 내 점수가 높은 걸 두고 볼 수 없었던 A는, 급기야 내 시험지에 손을 댄 것이다. 하지만 완전범죄라는 것은 없는 법. 담임교사에게 걸린 A는 그날 내내 책상에 엎드린 채 들으라는 듯이 울었다. 울려면 내가 울어야지, 왜 네가? 경멸 섞인 눈으로 A를 힐끗 봤던 기억이 난다.

그런데 주변에 묘한 기류가 느껴졌다. 억울한 일을 당한 건 바로 나였지만, 불쌍한 존재는 교사에게 혼난 A가 되어 있었다. 이 사태를 맞닥뜨린 열세 살의 나는 이유를 몰라 그저 기가 막힐 뿐이었지만, 지금은 알 것 같다. 그 교실에서 강자는 A, 약자는 나로 정해져 있었다. 약자는 억울한 일 한 번쯤 더 당해도 이상할 게 없었지만, 강자인 A가 교사에게 혼난 일은 아이들에게 이례적인 일이었다는 것을. 그래서 친구들에게 위안을 받아야 하는 주인공은 바로 A였다는 것을.

A와 그 무리들이 내 책상 주위로 다짜고짜 들이닥쳐 어처구니없는 이유로 내게 화를 낼 당시에, 나는 우리 반 아이들의 모습을 기억한다. 관심 없다는 듯 미동도 않던 뒤통수와 한 번씩 흘낏거리는 구경꾼들의 눈빛을. 그들은 A처럼 나를 대놓고 괴롭히지는 않았지만, '네 편은 없다'는 신호와 심리적인 압박을 주었기에 비슷한 가해자였다.

《트라우마》의 저자이자 정신과 의사 주디스 루이스 허먼은 이런 이야기를 한 적 있다. "가해자들은 구경꾼들에게 아무것도 요구하지 않는다. 가해자는 악을 보거나 듣거나 말하고 싶지 않은 보편적인 욕망에 호소한다." 열세 살의 교실도 그 법칙에 예외는 아니었다. 가해자는 방관자들이 계속 가만히 있기를 바란다. 그렇기에 폭력을 보고도 '중립'을 지키는 것은 곧 가해자들의 목소리를 따르는 것과 다름없다. 어쩌면 《나의 가해자들에게》 속 피해자들은 집단폭력 포위망의 한쪽 끝을 맡은 이가 바로 방관자였다는 것을 간파했던 것일지도 모르겠다.

대놓고 행동하는 가해자와는 달리 악의를 은근히 드러내는 방관자들의 모습은 역사 속에서도 찾아볼 수 있다. 1937년 7월 독일 뮌헨에서는 '퇴폐 미술'이라는, 이름도 희한한 전시회가 열렸다. 당시 독일을 장악하고 있던 나치 정권이 독일의 미술관들을 뒤져 자신들의 입맛에 맞지 않는 예술작품들을 압수해 모은 뒤 '사회의 미덕을 오염시킨다'며 퇴폐 미술이라고 규정짓고 전시회를 연 것이다. 개막식 연설에서 아돌프 히틀러는 "야만적이고 국제적인 엉터리 낙서"를 그만두고 "떠버리들, 아마추어, 사기꾼 미술가들"을 완전히 제거해야 한다

고 역설했다. 그런데 이 '떠버리들, 아마추어, 사기꾼 미술가들'이 누구였냐면, 지금은 미술사에서 위대한 화가들로 일컬어지는 피카소, 뭉크, 칸딘스키, 샤갈, 키르히너, 콜비츠 등이었다. 이들처럼 기존의 틀을 깨고 나오려는 미술가들은 당연히 맹목적 충성을 전제로 하는 국수주의, 민족주의를 중시하는 나치 이데올로기와 맞지 않았다. 나치는 혼란스러운 인상을 주기 위해 작품들을 의도적으로 볼썽사납게 진열하고 비난하는 표어를 붙이기도 했다.

한편 나치는 퇴폐 미술과 대조되는 '정상 미술'을 보여주기 위해 '위대한 독일 미술 전시'도 같이 열었다. 이 전시회는 마치 그리스 로마 시대의 작품들처럼 인체의 조화와 비례를 강조한 작품과 아리아인의 인종적 우수성을 찬양하는 작품 등 나치 시대의 미술을 대변하는 예술이 전시됐는데, 이 전시회에는 60만 명이 방문해 성황을 이뤘다. 그렇다면 '퇴폐 미술' 전시회에는 관람객이 얼마나 왔을까. 무려 200만 명이었다. '위대한 독일 미술 전시' 관람자 수의 3.5배에 달하는 압도적인 숫자다.

'퇴폐 미술' 전시의 문전성시를 어떻게 이해해야 할까? 과연 정권이 모아놓은 '퇴폐 미술'이 실제로는 진정한 예술임을 알아보고 감상하기 위해 그토록 많은 이들이 찾아온 것일까?

아니, 이 전시를 찾은 평범한 독일인들은 작품을 조롱하기 위해 '신난 상태'로 온 것이었다. 히틀러의 충복들은 퇴폐 미술전에 출품된 작품의 유해성을 강조하느라 미성년자들의 출입을 제한했고, 심지어 배우들을 기용해 작품 앞에서 온갖 야유와 조롱을 하도록 했다. 마음껏 비웃으라고 무대에 올려준 격이니, 사람들은 그저 죄의식 없이 자극적으로 즐겨주기만 하면 되었다. 영문도 모르고 작품이 압수되고, 자신의 작품이 경매로 팔려나가고 심지어 소각되는 것을 속수무책으로 지켜봐야 했던 작가들의 고통은 아랑곳없었다. '퇴폐 미술' 전의 흥행은 이런 평범한 방관자들의 동조 속에서 빚어진 것이었다.

이 '퇴폐 미술' 전에서 가장 심한 공격을 받은 작품이 있었다. 바로 독일의 표현주의 화가인 에밀 놀데Emil Nolde, 1867~1956의 〈예수의 생애〉가 그것이다. 독자적인 제목을 가진 각 작품들을 모아 예수의 생애를 시기별로 형상화한 이 대작은 1912년 독일 에센의 폴크방 미술관에서 열린 놀데 전에서 가장 중요한 작품으로 다뤄진 바 있는, 놀데의 대표작이었다. 하지만 25년이 지난 후에는 상황이 완전히 뒤바뀐다. 나치는 놀데의 그림이 로마풍이나 게르만풍의 종교화 전통을 거슬렀다며 거침없이 공격했다. 그들이 그렇게 생각한 이유가 있다. 〈예수

의 생애〉에 속해 있는 〈거룩한 밤〉을 보면, 성모 마리아는 속옷 차림의 유대 여인으로, 아기 예수는 이목구비가 생략된 붉은 살덩어리처럼 묘사돼 있다. 나치의 관점에서는 이러한 묘사는 명백한 퇴폐요 야만이었다. 그리하여 〈예수의 생애〉가 '퇴폐 미술' 전에 걸린 순간, 운명은 결정된 것과 다름없었다. 당시의 기록사진을 보면 "사악한 마법으로 그려진 그림"이라고 조롱하는 플래카드 아래 걸린 〈예수의 생애〉 앞에는 사람들이 너무 많이 몰려 있어 그림의 일부만 보일 정도다. 관람객들은 그림을 손가락질하며 "독일 예술을 타락시킨 주범"이

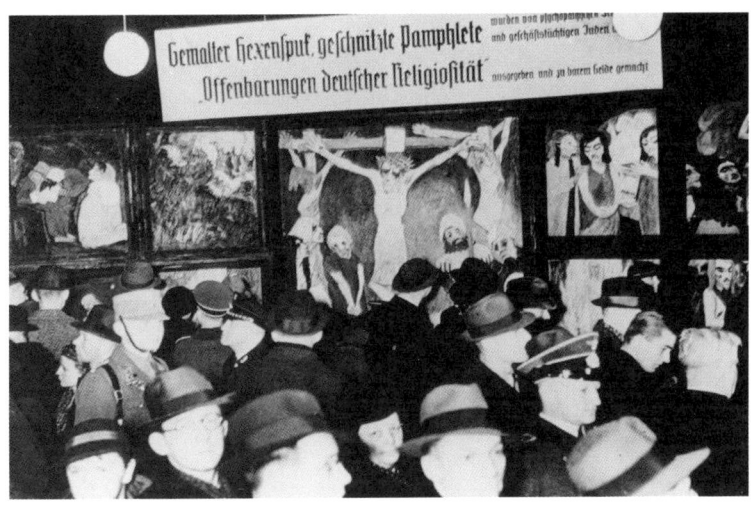

독일 베를린 퇴폐 미술 전에 걸려 있는 에밀 놀데의 〈예수의 생애〉
1938년, 베를린 국립 박물관 중앙 기록 보관소

에밀 놀데, 〈예수의 생애〉
1911~1912년, 캔버스에 유채,
아다와 에밀 놀데 재단
왼쪽 상단 첫 번째 그림이 〈거룩한 밤〉

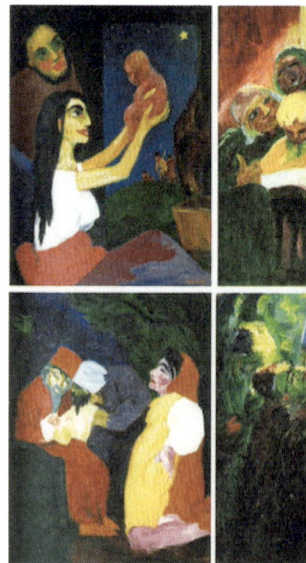

라고 마음껏 비웃었다. 이런 사태를 지켜본 에밀 놀데는 황당하기 이를 데 없었을 것이다. 배신감까지 느꼈을지도 모른다. 놀데는 1933년 당시 시민권을 가지고 있었던 덴마크의 나치 지구당에 입당한 데 이어 1934년 독일 노르트슐레스비히 지역 나치당에도 가입한 '모범적인 독일인'이었기 때문이다.

이뿐이랴. 이력만으로 봤을 때, 놀데는 절대로 '퇴폐 미술'전에서 조롱당할 만한 사람이 아니었다. 그는 유대인을 고립시키는 분위기에 동조한 사람이기도 했기 때문이다. 나치가

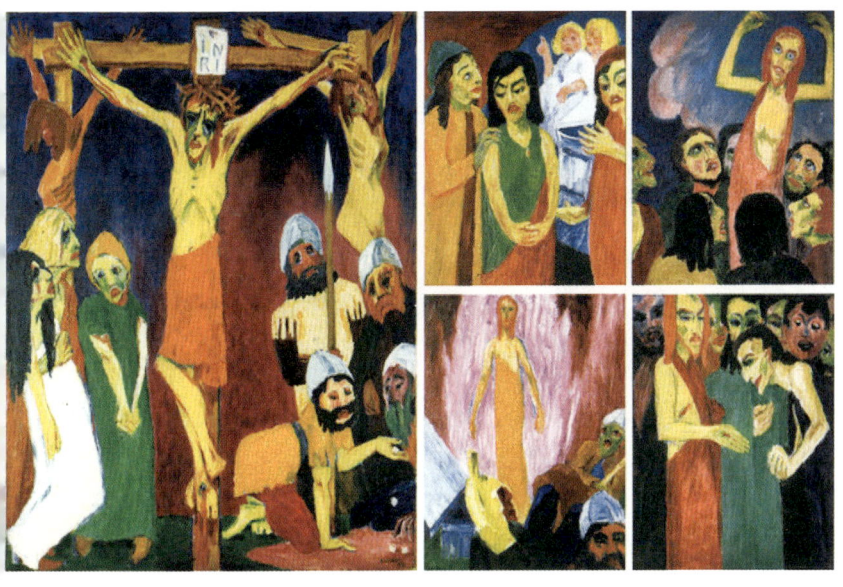

반유대주의를 기치로 내걸자, 그는 보조를 맞추듯 1934년 다음과 같은 유대인들에 대한 반감을 담은 문구를 넣은 자서전 《투쟁의 날들》을 출판했다. "유대인들은 지능과 정신력이 뛰어나지만, 영감과 창조성이 부족하다. (……) 유대인들은 우리와는 다른 것 같다", "새로운 시대를 맞고 있는 영국은 한때 게르만 민족들처럼 시문학과 음악에서 위대한 예술성을 보여주었다. 그런데 스페인 유대인들이 흘러들어온 후, 물질화되고, 권력을 탐하게 되고, 소유욕이 강해졌다. 그래서 그들의

관심사는 모든 세상사로 흩어져 전 세계에 걸쳐 있다 보니 예술적으로 거의 무능한 민족이 되어버렸다."

놀데는 이런 생각을 그림으로 표현하기도 했다. 에밀 놀데의 〈순교 II〉를 보자. 중앙에 십자가에 못 박혀 있는 예수 그리스도 주변에, 그를 희생시킨 유대인들이 모여 있다. 드디어 목적을 이뤘다는 듯 엄지를 치켜세우기도 하고, 서로 어깨를 두드리며 격려하는 중이다. 그런데 그들의 외형은, 흔히 유대인들의 특징이라고 일컬어지는 모습이다. 부리부리한 눈매와 과장되리만큼 긴 매부리코를 가진 모습으로 묘사된 것이다. 이 그림에 대해 미술평론가 크리스티안 포겔은 이렇게 논평했다. "(놀데가 묘사한) 악의적이고 이죽거리는 얼굴들은 최고로 역겨운 유대인 캐리커처다."

놀데는 왜 이런 '반유대주의' 행동을 했던 것일까? 김경미 계명대학교 교수의 논문 〈20세기 초반 독일 화단과 에밀 놀데의 반유대주의적 입장〉에 따르면 놀데가 나치당에 가입한 것은 독일적인 정체성과 예술을 인정받기 위한 행동이었다. 덴마크 여성과 결혼한 놀데는 덴마크와 독일의 국경 근처 농촌인 우텐바르프에 살았는데, 이곳이 1920년 주민투표를 거쳐 덴마크령으로 최종 정리되는 바람에 덴마크 국민이 되었

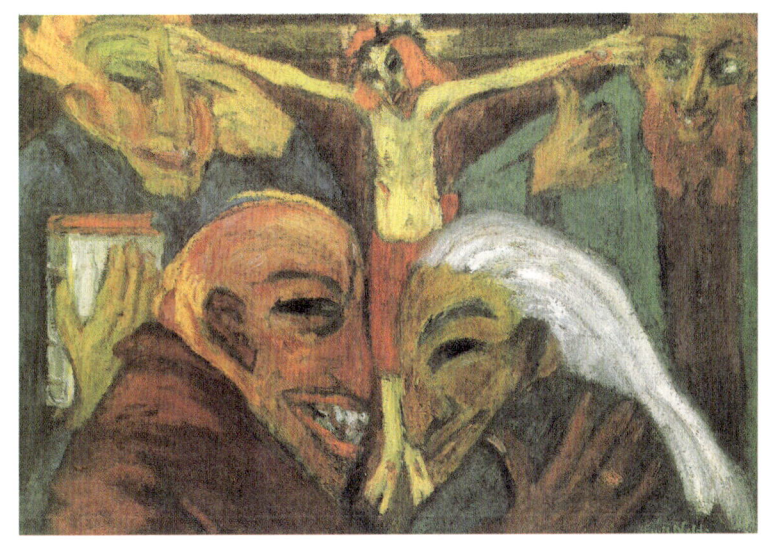

에밀 놀데, 〈순교 II〉
1921년, 굵은 삼베에 유채, 아다와 에밀 놀데 재단

다. 하지만 이후 독일 국적의 회복을 원했던 놀데는 국경 이남의 독일령 제뷜로 이주했고, '나의 진짜 조국은 독일'이라는 증거가 절실히 필요했기에 '과잉 충성'한 결과라는 것이다. 놀데의 그림도 그런 의식의 산물이었다. 유대인들은 놀데의 그림 속에서 완벽한 타자 그 자체다. 유대인을 공격하는 행동을 통해, 한때 덴마크 사람이었던 놀데는 그보다 좀 더 나은 '독일인다운 독일인'이 될 수 있었다.

이렇듯 누구보다 '독일인스럽게' 보이려고 노력했건만 놀데는 나치에 의해 단일 작가로는 가장 많은 숫자인 1,052점의 작품이 몰수되는 수모를 당했다. 그동안의 노력이 철저하게 배반당한 것이다. 오히려 그는 '퇴폐 미술' 전에 그 누구보다 먼저 달려가 즐기는 자신의 모습을 상상했을 텐데 말이다. 그러나 역설적으로 나치 패망 후에는 '나치에 박해받은 화가'로 인정받아 말년까지 존경받으며 살 수 있었다. 롤러코스터를 타듯 요동친 자신의 생애가 그 자신도 당황스러웠을 것이다. 이후 놀데는 자신의 '흑역사'를 다음과 같이 해명했다. 자신이 진심으로 유대인들을 '증오'했기 때문이 아니라 앞서 적었듯 더 복잡한 사정이 있었고, 그랬기에 나치당 가입도 그저 머릿수만 하나 채웠을 뿐이었다고. 반유대주의 표현도 마찬

가지였다. 놀데의 설명에 따르면 자꾸 자신을 소외시키던 화단의 실세 막스 리버만과 파울 카시러가 마침 유대인이었고, 따라서 리버만과 카시러를 겨냥하기 위해 유대인이라는 '저주 인형'이 필요했던 것뿐이었다. 이러한 설명에 맞춰 놀데는 1957년에 자서전을 개정하면서 반유대주의 표현을 대거 삭제하고 수정했다.

그랬다. 나치에 의해 '퇴폐 미술가'로 규정당한 사실이 말해주듯이, 에밀 놀데는 나치 주동자가 아니었다. 유대인들을 적극적으로 괴롭힌 가해자는 아니었다는 말이다. 놀데는 이렇게 변명할지도 모른다. 자신은 그저 그림을 그리고 글만 썼던 '방조자'였을 뿐이었으며, 당시 대부분의 독일인처럼 나치돌격대와 유대인 사이 '중립'에 서 있었던 사람이었다고 말이다. 그러나 그는 이것까지는 미처 생각하지 못했을 것이다. 기울어진 운동장에서 기어를 중립으로 놓으면 차는 기울어진 쪽으로 굴러가기 마련이라는 점을. 작가 엘리 위젤이 1986년 노벨 평화상을 수상하며 다음과 같은 말을 남긴 것처럼 말이다. "중립은 압제자를 돕지 절대로 희생자를 돕지 않는다. 침묵은 괴롭히는 자에게 용기를 주지 결코 괴롭힘을 당하는 자에게 용기를 주지 않는다." 결과적으로 놀데의 '중립적' 그림과 글은 나치가 적극적으로 활개 치는 환경을 만들어주고, 유대인

들에게 심리적인 압박을 느끼게 했을 소극적이고 비겁한 방식의 가해였다는 점은 변함없다. 그의 '진짜 의도'가 어떠했든 상관없이 말이다.

 열세 살의 나에게도 에밀 놀데 같은 친구가 있었다. 하교 후 몰래 다가와 "너한테 다른 감정이 있어서 차갑게 대했던 것은 아니다"라고 굳이 해명했던 친구가. 그저 나랑 친하면 자기까지 따돌림당할 것 같아서 무서웠다고 덧붙였던 아이가 있었다. 그러니까 우리 반은 일명 '폭탄 돌리기'를 하고 있었고, 그 친구는 내가 그 폭탄을 떠맡아줘서 미안하다고 얘기하고 있었다. 혹여 자기가 유대인이 될까 봐, 더 열심히 나를 배제했다는 고백을 돌려서 하고 있었던 셈이다. 그때 나는 뭐라고 대답했던가. 고맙다고도, 괜찮다고도 하지 않았던 것 같다. 그렇게 그 아이의 죄책감을 해소하도록 두지 않는 것. '나는 그나마 좋은 사람'이라는 그 아이의 자기만족적 위선에 부응하지 않기. 아마도 바로 그것이 열세 살의 내가 지켜내고 싶었던 최소한의 자존이었던 듯싶다.

나에게 붙어 있던
가짜 훈장

✧✧✧

메두사는 정말
끔찍한 괴물이었는가

사회생활을 지역신문사 기자로 시작했다. 신문사에 입사했을 때, 신입 기자 중 여성은 딱 나 하나뿐이었다. 요즘에야 그렇진 않겠지만, 당시만 해도 신문사 공채를 할 때 여기자는 기수당 한 명만 뽑았다. 나는 일명 '토크니즘Tokenism'의 도구로 쓰인 셈이었다. 토크니즘은 조직이 차별하지 않는다는 것을 상징적으로 보여주기 위해, 사회적 소수집단의 일부만을 토큰token으로 뽑아 구색을 갖추는 것을 말한다.

그렇게 나는 심각한 남초집단 속, 눈에 띄는 여기자로 덩그

러니 던져졌다. 의식하지 않으려 해도 주눅이 들었다. '그래, 얼마나 잘하는지 한번 두고 보자'라는 시선이 언제 어디에서 나 느껴졌기 때문이다. 혹여 내가 기대에 못 미치는 성과를 거두면, '역시나 여기자는 안 돼'라는 말을 들을까 봐 부담스러웠다. 나는 개인으로서 평가받고 있는 게 아니라, 어쭙잖게 여성을 대표하는 자리에 나도 모르게 앉아 있었던 것이다.

그때부터 나는 남성의 방식을 배우려고 애썼다. 새벽까지 이어지는 술자리에 빠짐없이 참석해, 못 마시는 술을 센 척하며 넙죽넙죽 받아 마시기도 했다. 남성들 사이에서 오가는 질펀한 농담 속에서도 속으로는 경멸할지언정, 그냥 못 들은 척했다. 예민하게 반응하면 그들 리그에 끼워주지 않을까 봐 두려웠기 때문이다. 어쩔 수 없이 발달하는 것은 눈치밖에 없었다.

힘들었다. 이 극기의 상황 속에서 스트레스는 당연하게도 무럭무럭 자라났는데, 희한하게 그 스트레스는 엉뚱한 곳으로 튀었다. 다른 여성들이 나만큼 노력하지 않으면 이상하게 화가 났던 것이다. 그들이 체력적으로 약한 모습을 보이거나 감정적인 모습을 보이면 환멸이 솟구쳤다. 어느 순간부터 나는 나 자신을 여성 일반에서 분리하고 있었다. 그리고 남성의 시각으로 다른 여성들을 평가하고 있었다. 나는 소위 '명예남성'이 되어가고 있었던 것이다.

명예 남성이란 무엇인가? 위키백과에 따르면 '남성 중심 사회를 기능하게 하는 가치와 관습을 받아들여 내면화하고 그에 따르는 여자'이다. 즉, 여성이면서도 남성처럼 생각하고 행동하는 이가 명예 남성이다. 그리스 신화 속 '메두사 이야기'에도 명예 남성이 등장한다. 바로 전쟁의 여신 아테나이다. 아테나는 남성의 편을 들며 메두사를 저주했고, 메두사가 남성의 손에 처단될 수 있도록 갖은 도움을 준다. 그녀는 도대체 왜 그랬을까?

메두사는 머리카락 가닥가닥이 모두 혀를 날름거리는 뱀으로 이뤄진 괴물이다. 이뿐만 아니라 빛나는 눈을 가져 누구나 메두사의 눈과 마주치면 돌로 굳어버리게 만드는 막강한 힘을 가진 존재이기도 했다. 그런데 놀라운 사실이 있다. 메두사는 사실 처음부터 괴물이었던 것은 아니었다. 원래는 머리카락이 아름다웠던 인간 여성이었다. 그런데 어쩌다가 메두사의 금빛 머리칼은 뱀으로 변하게 됐을까. 오비디우스의 《변신 이야기》는 이렇게 기록한다.

"사람들이 말하고 있습니다. 바다의 통치자(포세이돈)가 메두사를 신전에서 범했다고 합니다. 그러자 제우스의 따님께서 외면하시고는 아이기스(방패)로 정숙한 얼굴을 가리셨습니다. 그러고는 그런 행동이 벌을 받지 않고 지나가면 안 되기

에 여신께서는 그녀의 머리카락을 끔찍한 뱀 무더기로 변하게 하셨습니다."

여기에서 말하는 제우스의 따님은 아테나 여신을 일컫는다. 아테나 여신은 '불미스러운 일'로 자신의 신전이 더럽혀진 것에 대해 분노해 메두사의 머리칼을 뱀으로 만드는 벌을 내린 것이다. 아테나의 분노는 여기서 끝나지 않았다. 기원전 2세기의 그리스 학자 아폴로도로스가 쓴 《비블리오테케》에 따르면 페르세우스를 도와 그가 메두사를 처단하는 것을 도와준 이가 바로 아테나였다. 아테나는 페르세우스의 손을 잡아 그를 인도하고, 청동방패를 선물하며 방패에 비친 메두사의 모습을 보면서 치명적인 눈길을 피하라고 조언했다. 결국 페르세우스는 메두사로부터 시선을 돌린 채 안전하게 그녀의 머리를 벨 수 있었다.

사실 메두사가 벌을 받아야 할 이유는 없다. 그녀는 성폭력을 당한 피해자였을 뿐이었고, 괴물로 변한 이후에는 얌전하게 눈을 내리까는 대신 상대를 정면으로 되쏘아보며 맞서는 힘센 여자였을 뿐이었다. 그러나 메두사는 그림 속에서 이제껏 억울한 피해자라기보다는 흉측하고 징그러운 모습으로 묘사되곤 했다. 페테르 파울 루벤스Peter Paul Rubens, 1577~1640의 〈메두사〉를 보자.

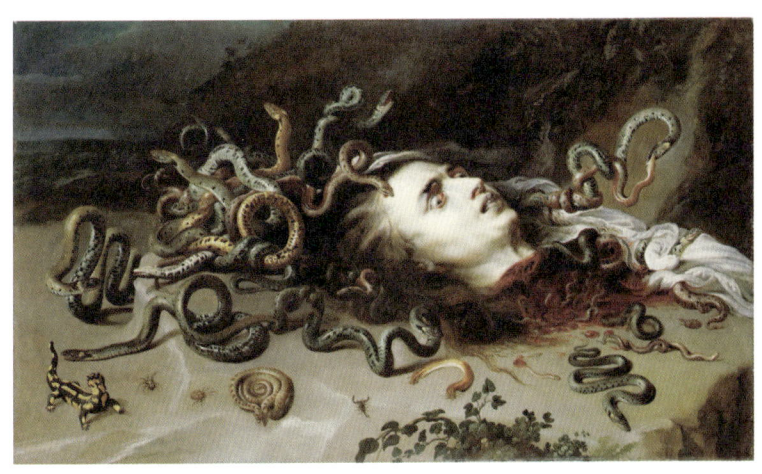

페테르 파울 루벤스, 〈메두사〉
1617~1618년, 캔버스에 유채, 오스트리아 빈 미술사박물관

방금 페르세우스의 칼에 잘린 목에는 피가 낭자하게 쏟아지고, 이 사실을 믿을 수 없다는 듯 메두사의 홉뜬 눈엔 핏발이 서려 있다. 여전히 살아 꿈틀거리는 뱀들은 서로의 몸을 꼬고 물어뜯으며 혼란스러운 모습이다. 메두사 최후의 모습은 이렇게 섬뜩하고 기괴할 뿐이다. 이유가 있다. 메두사는 마땅히 죽어야 할 괴물이며 남성 영웅의 자랑스러운 전리품으로 인식되어야 했기 때문이다.

하지만 미국 최초의 여성 조각가 해리엇 호스머Harriet Hosmer, 1830~1908의 〈메두사〉는 다르다. 호스머는 메두사를 끔찍한

괴물이 아니라, 이제 막 이마 쪽 머리칼이 뱀으로 변하는 순간 그것을 아직 눈치 채지 못하고 있는 '사람'으로 묘사했다. 호스머가 굳이 메두사 묘사 관례를 깨뜨린 이유는 무엇이었을까.

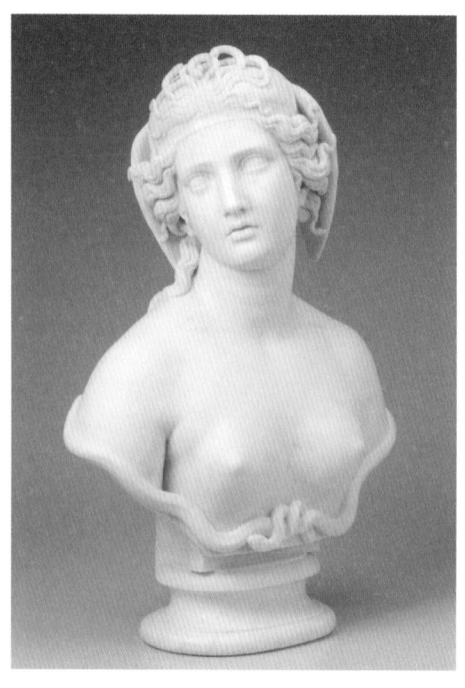

해리엇 호스머, 〈메두사〉
1854년, 대리석, 미국 미니애폴리스 미술관

호스머가 활동하던 당시 그녀의 고향이었던 미국 매사추세츠 주에서는 성폭행을 법으로 고발하는 일이 거의 불가능했다. 아내에게는 남편이 요구하는 성관계를 거부할 법적 권리가 전혀 없었고, 수없이 많은 백인 남자들이 흑인 여자들을 강간하고도 법적으로나 사회적으로 전혀 처벌받지 않았다. 호스머는 이런 사실을 잘 알고 있었다. 괴물이 아닌 무고한 여성 메두사를 표현함으로써, 호스머는 이 같은 폭력적인 남성문화에 항의했던 것일지도 모른다.

이는 호스머가 뱀의 모습 역시 끔찍하고 징그럽게 묘사하지 않은 이유이기도 했다. 어린 시절 호스머는 애완동물로 뱀을 키워본 경험이 있었다. 그녀는 애완 뱀의 이름을 재밌게도 '이브'라고 지어주었다. 인류의 모든 죄를 여성과 뱀에게 뒤집어씌운 남성문화에 대한 반감이 엿보이는 대목이다. 실제 〈메두사〉 속 뱀을 표현할 때도 호스머는 숲에서 뱀을 직접 잡아 와서 작업했는데, 뱀을 죽이기 싫어 클로로포름으로 마취시킨 다음 세 시간 반 동안 석고 안에 넣어 거푸집을 만든 후 다시 야생으로 돌려보내기도 했다.

다른 무엇보다 호스머가 평범한 여성의 모습으로 메두사를 등장시킨 이유는 이것이다. 해리엇 호스머 스스로가 다름 아닌 메두사였기 때문이다. 그녀는 동성애는 비정상이며 죄악

이라고 여겼던 19세기를 살았던 레즈비언이었다. 게다가 위대한 조각가가 되기 위해서는 반드시 인간의 해부구조를 완전히 터득해야 한다는 이유로, 무려 1851년에 여성의 몸으로 세인트루이스 의학대학을 졸업한 '괴물'이었다. 그녀는 거울 속에 비친 자신을 보며 메두사의 모습은 이러했으리라고 확신했던 것은 아니었을까.

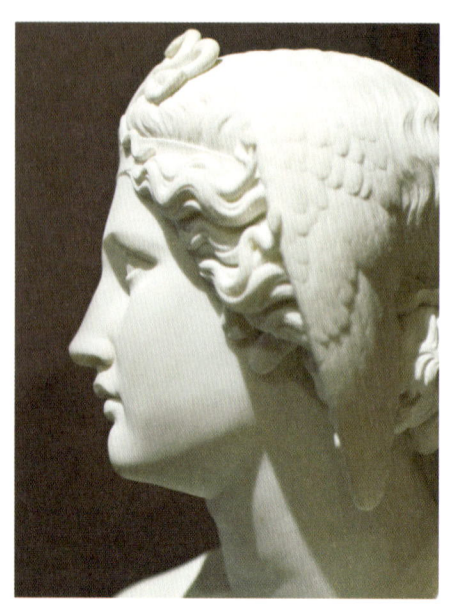

해리엇 호스머,
〈메두사〉
1854년, 대리석,
미국 미니애폴리스
미술관

그렇다면 다시 아테나를 보자. '사람 메두사'를 조각해 나가면서 호스머는 궁금했을 것이다. 왜 아테나는 성폭행 가해자 포세이돈이 아니라 희생자인 메두사를 벌했을까. 왜 일명 '명예 남성'이 되었던 걸까. 기원전 5세기에 아이스킬로스가 쓴 비극 《에우메니데스》 속 아테나의 대사를 통해 짐작할 수 있다. "나에게는 나를 낳아준 어머니가 없기 때문이니라. 나는 결혼 외에 모든 면에서 진심으로 남자 편이며, 전적으로 아버지 편이니라."

아테나가 고백하듯, 그녀는 어머니 없이 아버지인 제우스의 머리에서 태어난 신으로 아버지의 법을 내면화하면서 성장했다. 남성 신이 권력의 대부분을 잡고 돌아가는 올림포스에서, 아테나는 남성의 가치를 대변했고 그에 따라 주요한 신으로 살아남을 수 있었다. 그랬기에, 포세이돈과 메두사의 일을 마주했을 때 내뱉은 아테나의 말은 의미심장하다. "메두사의 아름다운 머리카락만 아니었어도 신이 품은 탐욕의 대상이 되지 않았을 것이다." 아테나는 당연한 수순인 듯 포세이돈 대신 메두사를 벌함으로써 가부장제와 공모하고, 뒤이어 페르세우스를 도와 메두사를 기어이 죽인다. 아테나는 그렇게 자신이 다른 여신하고는 다르다는 것을 증명했다.

'나는 메두사가, 괴물이 아니야. 나는 페미니스트가 아니야. 나는 기센 여자가 아니야.' 21세기가 되었지만 우리 주위에는 여전히 아테나가 많다. 아테나가 살았던 올림포스가 그랬듯, 명예 남성이 되어야 사회에서 생존할 확률이 높아지는 권력 구조가 여전히 굳건하기 때문이다.

앞서 이야기했듯 나도 '작은 아테나'였다. '살아남으려면 어쩔 수 없다'고 자위하며 스스로 '대세'를 따랐다. 자, 그렇다면 열심히 명예 남성으로 살았던 내 기자 생활은 어떻게 됐을까. 단도직입적으로 답하자면 내 첫 번째 사회생활은 무참하게도 실패했다. 기를 쓰며 버티던 중, 허탈하게도 엄마가 지나가듯이 한 말에 온몸에 힘이 빠져버렸기 때문이다. "남자에게 적당히 져주면서 원하는 걸 얻는 게 현명한 거야. 너무 애쓰지 마."

원래 의도와는 다르게, 엄마의 조언은 나의 퇴사 결심을 굳히게 했다. 명예 남성이 빠지는 함정을 명백하게 짚어주고 있었기 때문이다. 그렇다. 명예 남성은 다른 여성들에 비해 승승장구하는 듯 보였지만, 또렷한 한계가 있었다. 잘나되, 남성들을 위협할 만큼 잘나지 않도록 알아서 조심할 것. 그렇게 '적당히 져주는' 기술이 필요하다는 것. 명예 남성의 지위는 남성에게서 위임된 것이기에, 수틀리는 순간 남성 권력이 언

제든 걸어갈 수 있다는 것 말이다.

 그렇게 나는 가슴 위에 얹어진 가짜 훈장을 진저리 치며 떼어버릴 수 있었다. 나는 아테나일 수도 메두사일 수도 있었다. 하지만 절대 페르세우스는 될 수 없었다. '아테나 분장을 한 채 페르세우스의 칼을 들고 자기 자신의 목을 치는 메두사'. 이것이 '명예 남성'의 본 모습이지 않을까.

그것은 부부싸움인가, 폭력인가

✤✤✤

호퍼와 조세핀이
서 있던 기울어진 운동장

"솔직히 남편에게 맞고 사는 여자, 이해 못 하겠어요. 스스로 박차고 나오지 못하는 건 혼자 살 의지가 없으니까 그런 거 아니에요?"

가정폭력 피해 사례를 공유하면 꼭 나오는 이야기 중 하나다. 얼핏 맞는 말 같다. 폭력을 피해, 이혼만 하면 모든 게 깔끔하게 해결될 것 같은데 말이다. 그런데 실제 상황은 그리 간단하게 돌아가지 않는다. 가정폭력의 피해자 중 꽤 많은 이들이 가해자를 쉽사리 떠나지 못하는 것이다. 이상한 일이다.

그들은 왜 고통받으면서도 가해자 곁에 머무르는가? 정말 독립해서 살 만한 자신이 없어서일까? 일단 유명한 화가 부부의 사례를 보자.

"내 속치마는 무릎에서 찢어졌고 새 드레스는 더러워졌다. 그가 무릎으로 나를 마루에 눌러버렸기 때문이다. 그의 얼굴에는 길게 두 개의 긁힌 자국이 생겼다. 다른 때엔 내가 좋아하던 얼굴이다. 그리고 내 넓적다리는 시퍼렇게 멍이 들었다." 1938년 5월 10일

"키 큰 남자는 항상 근사하지만 긴 팔로 나를 때릴 때는 아니다." 1941년 7월 8일

"우리는 저녁 식사 후 상당한 열기를 가지고 싸움을 계속했다. 내가 얼굴을 한 대 맞고 냉장고 위 선반에 머리를 부딪칠 정도였다. 그가 나를 죽일 것 같았다." 1942년 3월 8일

155cm도 안 되는 키, 45kg 몸무게의 아내와 195cm 키에 거의 100kg에 육박하는 거구의 남편이 '부부싸움'을 한 기록이다. 확연하게 차이 나는 신체 권력을 앞세워, 아내를 손쉽게 제압한 뒤 무지막지하게 구타한 이 남성은 누구일까. 놀라지 마시라. 바로 현대 도시인의 고독과 상실감, 단절을 무심하게 포착한 '미국의 국민화가' 에드워드 호퍼Edward Hopper,

1882~1967다. 우리나라에서도 한 대기업이 그의 작품에서 영감을 얻은 광고를 만들어 대중적인 인지도가 높은 화가다. 그는 현대인이 겪고 있는 쓸쓸함과 무기력을 화폭에 잘 포착해 명성을 얻었지만, 정작 옆에 있는 아내의 우울함은 알아보지 못했다. 아니, 일부러 무시했을지도 모른다. 그의 생각 속에서 아내는 당연히 내조를 해야 하는 사람이었기 때문이다.

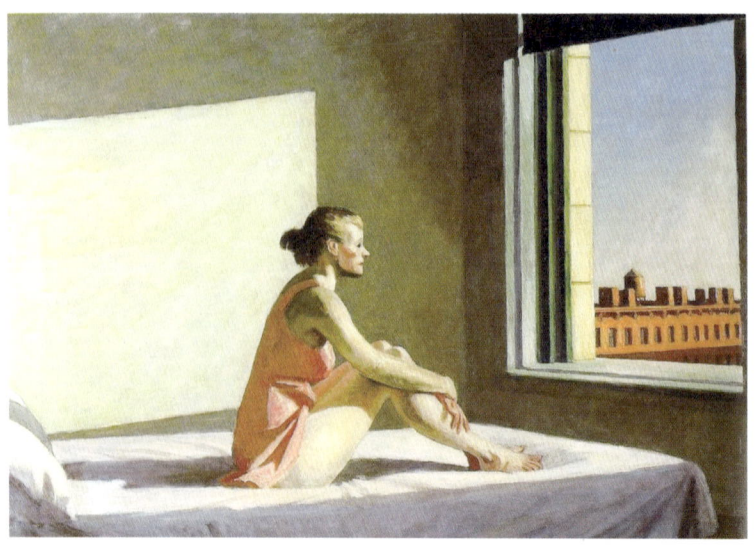

에드워드 호퍼, 〈아침의 태양〉
1952년, 캔버스에 유채, 미국 오하이오 콜럼버스 미술관
아내 조세핀을 모델로 삼아 그린 작품이다.

호퍼는 적막한 공간 속에서 고립된 인물의 소외감을 주로 그려낸 화가였지만, 사실 그 자신은 놀랍도록 평온하고 정돈된 생활을 했다. 호퍼가 작품에만 몰입할 수 있는 최적의 안정된 환경을 유지할 수 있었던 건 바로 아내 조세핀 버스틸 니비슨Josephine Verstille Nivison, 1883~1968의 헌신적인 내조와 희생 덕분이었다. 조세핀은 연극과 영화를 호퍼와 함께 본 뒤 감상을 나누는 지적인 토론 상대였으며, 그림 소재를 찾아 동서남북으로 돌아다닐 때 힘든 여행을 함께 한 파트너였다. 게다가 조세핀은 성실한 모델이기도 했다. 호퍼는 놀랍게도 오직 한 여성, 자신의 아내만을 여자 모델로 썼다. 그래서 조세핀은 수십 년간 온갖 상황과 역할을 부여받아 다양한 연령대의 여인을 연기하며 호퍼의 그림 속에 남았다.

그 무엇보다 조세핀은 뉴욕미술학교를 졸업한 화가였다. 하지만 그녀는 호퍼와 결혼한 후 전통적인 아내 역할에만 얽매여야 했다. 왜였을까. 무엇보다 호퍼가 조세핀이 그림 그리는 것을 좋아하지 않았기 때문이다. 1942년 3월 8일에는 이런 일이 있었다. 30년간 알고 지낸 화가 에드윈 디킨슨이 조세핀의 수채화를 보기 위해 호퍼 부부의 집을 방문했다. 그런데 호퍼는 교묘하게 조세핀과 디킨슨의 대화를 방해했다. 디킨슨에게 최근 자신이 심사위원을 맡은 일에 대해서만 줄창

떠들어댄 것이다. 급기야 호퍼는 디킨슨이 돌아간 다음, 조세핀에게 디킨슨이 그녀의 작품을 싫어했다고 조롱했다. 조세핀은 이 일을 일기에 다음과 같이 기록했다. "나는 호퍼가 그답지 않게 말을 많이 한 이유를 잘 알고 있다. 호퍼는 항상 느리고 조용한 사람이며, 대화의 흐름에 무관심하고 호흡 중에 대화를 끊는 것으로 유명했다. 그런 그가 아주 약한 바람이 내 쪽으로 불어오는 순간, 즉각 행동에 옮겨 그것을 죽여버린 것이다."

호퍼가 자신만의 스튜디오를 갖고 있을 때, 그녀가 집에서 그림을 그릴 수 있는 곳은 빛이 좋지 않은 부엌과 침실뿐이었다. 조세핀이 1934년 친구에게 보낸 편지에는 자신이 겪고 있는 내적 갈등이 잘 드러나 있다. "내가 아주 행복하고 생기가 돌 때면 그림을 그리고 싶지만 호퍼는 먹어야 하지. 내가 어쩌다 그림 그리는 동안에는 더더욱 그래. 그러면 나는 화가 나지. (하지만) 호퍼가 그림 그리는 동안에는 분위기를 유지해야 돼. 영원히 방해받지도 않고 그런 분위기가 사라지지 않도록 말이지. 그가 그림에 대한 영감이 떠오를 때면 나는 결코 그의 신경을 건드리거나 괴롭혀서는 안 되고 인내심을 가지고 식사를 제공해야 하지. (……) 한때 나는 스스로 예술가라 생각하고 다른 길은 생각지도 않았는데 지금은 나 자신이 부

얼데기일 뿐이라는 생각이 들어. 그리고 어디에도 탈출구가 보이지 않아."

이런 상황을 탈출하기 위한 조세핀의 '저항'은 앞서 봤던 '부부싸움'으로 귀결됐다. 하지만 '싸움'이라니. 체격 차이가 이토록 현격한 두 사람 사이에 과연 '싸웠다'는 말이 성립할 수 있을까? 가정폭력은 남편의 폭력 못지않게 아내의 대항도 계속되기 때문에, 피해자의 정당방위도 폭력이라고 인식하는 경우가 적지 않다. 그렇기에 소위 '부부싸움'은 여성학자 정희진이 책《아주 친밀한 폭력》에서 진단한 대로 "대칭적인 싸움이 아니라 일방적인 남성 폭력의 중립적 표현"에 가까울 것이다.

이들의 갈등이 '부부싸움'이 아니라 '남성폭력'이었다는 사실은, 호퍼가 우스꽝스럽게 묘사한 캐리커처가 증명하고 있다. 호퍼가 1935년에 그린 〈화 안 내는 남자와 화 잘 내는 여자〉를 보자. 호퍼는 자신을 성가대 옷을 입고 후광을 받은 키 큰 성자로, 조세핀은 포니테일 머리를 한 작은 여자아이로 그렸다. 조세핀은 아동복처럼 넓게 퍼진 스커트 차림을 한 채 고양이같이 발톱을 세우고 그에게 덤벼드는 모습이다. 조세핀은 이를 "나의 존재를 무효화하려는 호퍼의 노력에 굴복하지 않으려고, 물 위로 코를 내놓기 위해 애쓰고 있다는 증거"

에드워드 호퍼,
〈화 안 내는 남자와
화 잘 내는 여자〉
1935년경,
종이에 목탄과 연필

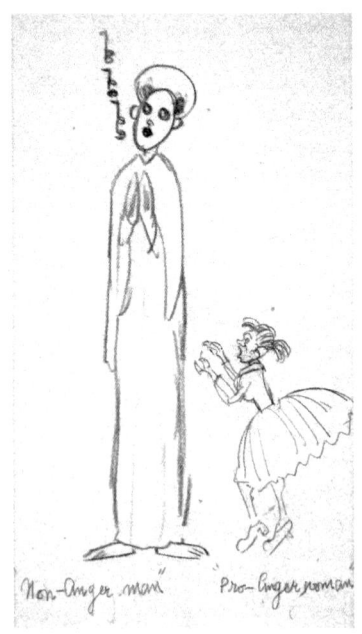

라고 정의했지만, 호퍼에게 그녀의 저항은 그 어떤 위협이 되지 않았던 것 같다. 그랬다면 조세핀의 항의를 '화 잘 내는 여자'의 앙탈로 그릴 수 있었겠는가. 호퍼는 '화를 안 낼 수 있는 것'도 권력인 것을 몰랐던 것 같다.

그러나 조세핀은 이 같은 호퍼의 조롱과 폭행에도 그의 곁에 남는다. 한차례 폭력이 지나간 뒤에 호퍼가 먼저 슬그머니 그녀를 팔로 껴안으면, 조세핀은 '싸움이 싫어서' 마음을 풀곤

했다. 아예 조세핀은 자신이 당하는 폭력을 남들과 비교해 상대화한 후 사소한 일로 만들기도 했다. 조세핀이 1960년 3월 1일에 쓴 일기는 자신이 폭력 가정에 머물러 있는 상황을 스스로 설득한 흔적이다. "우리가 싸우는 것, 내가 싸우는 것은 얼마나 나쁜 일인가. (……) 호퍼가 상기시켜 주는 대로 그는 (다른 나쁜 남자들처럼) 술을 마시지 않고 난잡한 여자를 쫓아다니지도 않는다."

도대체 조세핀은 왜 호퍼의 폭력을 합리화했던 걸까. 아니, 조세핀뿐만이 아니다. '맞고 사는 아내들' 중 상당수는 남편을 적극적으로 이해하려 애쓴다. 《여자는 인질이다》의 저자 디 그레이엄 미국 신시내티 대학 심리학 교수는 이 같은 심리를 놀랍게도 '스톡홀름 증후군'으로 설명한다.

'스톡홀름 증후군'은 1973년 8월 스웨덴 스톡홀름에서 은행강도사건이 일어났는데, 당시 인질로 붙잡혔던 사람들에게서 발견된 특이한 심리기제 때문에 생겨난 용어다. 당시 은행직원 네 명이 6일간 억류돼 있었는데, 이들은 그 강도에 대해 적대적이기는커녕 도리어 편들어 주고 심지어 사랑하는 행태를 보였던 것이다. 왜였을까. 인질극이라는 극심한 스트레스 상황에서 피해자들은 자신을 방어하기 위해 공격자와의 동일시를 추구하기 때문이다.

《트라우마》의 저자 주디스 루이스 허먼은 다음과 같이 설명한다. 고립되어 가면서, 피해자는 생존이나 기본적인 신체적 욕구뿐만 아니라 정보, 심지어 정서적 지지를 위해서 가해자에게 점점 더 의존하게 된다. 두려움이 커질수록 오직 하나의 허용된 관계, 즉 가해자와의 관계에 더욱 매달리고, 가해자에게서 인간성을 찾으려고 애쓰게 되며 가해자의 시선으로 세상을 보게 된다는 것이다. 즉 스톡홀름 증후군은 정신적 외상에 의해 생겨난, 비정상적 유대심리인 셈이다.

어쩌면 조세핀은 스톡홀름 증후군의 전형적인 희생자였을지도 모른다. 고통당하는 사람들은 살아가기 위해서 고통에 적응하는 다양한 전략을 발달시킨다고 한다. 조세핀은 자신이 당한 폭력을 그 자체로 인식하지 않았던 것 같다. 있는 그대로 해석한다면 가정을 떠나야 하는 더 큰 문제와 마주해야 하기 때문이다. 대신 조세핀은 호퍼의 폭행이 시작될 때마다 자신은 "어쩔 수 없이 (그를) 물었다"라고 술회한다. 그녀는 자기 스스로를 무력한 피해자로 정체화하고 있지 않은 것이다. 하지만 "나도 같이 때린다, 그러므로 동등하다"라는 주장은 그것 자체가 상대적으로 약한 자신의 반격을 똑같은 공격으로 여기는 '방어 기제'일 가능성이 높다. 학대자와 친밀한 관계일 때, 가해—피해 관계를 인정하는 건 쉽지 않은 일이기

때문이다. 《아주 친밀한 폭력》에 따르면 남성 중심 사회에서 여성이 권력에 접근할 수 있는 방법은 남성에게 절실히 필요한 존재가 됨으로써 그가 가진 권력을 공유하는 것이라고 한다. 조세핀은 알고 있었던 것이다. 호퍼는 조세핀의 내조 없이는 살 수 없는 사람이었다. 그는 스스로 끼니마저 해결할 수 없는 무신경한 사람이었다. 여성은 남성이 자신을 원할수록 권력을 느끼는데, 결국 이 권력을 향한 욕망은 여성 스스로가 자신을 필요로 하는 남자를 위해 소진하는 길을 걷도록 만든다. 조세핀이 그랬다. 그녀는 결국 호퍼의 아내로만 살다가, 호퍼의 아내로서 죽었다.

어쩌면 '나의 남편은 여성에게 폭력 따위 쓰지 않는 신사적인 남자'라고 우쭐해하는 사람이 있을지도 모르겠다. 하지만 그렇다 할지라도, 그 신사적인 남편 역시 분명 다른 남자가 여자에게 행하는 폭력으로부터 무형의 이득을 본다. 남성 위주로 돌아가는 가부장제 사회에서 여성 대부분은 알게 모르게 '스톡홀름 증후군'의 포로이기에, 굳이 폭력까지 쓰지 않아도 되는 것이다. 남편 '달래기'와 '기 세워주기' 같은 감정노동 제공하기, 시댁 일에 봉사하기, 남편보다 가사노동을 자발적으로 더 하는 것 등의 현상들은 여자들이 '스톡홀름 증후군'의 희생자임을 방증하는 게 아닐까. 소설가 박완서는 《지금은 행

복한 시간인가》에서 다음과 같이 이야기했다.

"사람 밑에 종이라는 족속이 따로 있었을 적에도 주인을 잘 만나 사람대접 받는 종이 없었던 것은 아니다. 그러나 열 명의 종 중 아홉 명이 주인과 겸상을 해서 밥을 먹고, 똑같은 옷을 입고, 같은 학문을 익혔다고 해도 단 한 명의 종이 다만 종이라는 이름으로 박해받는 게 정당한 사회에선 그 아홉 명의 종이 단지 특혜를 받고 있을 뿐 사람대접을 받고 있다고는 못할 것이다."

그렇다. '특혜'라는 것은 정당한 권리가 아니기에, 그걸 베푼 쪽에서 언제 빼앗아가도 항의할 수 없다. 바로 그것이 "솔직히 남편에게 맞고 사는 여자, 이해 못 하겠어요. 스스로 박차고 나오지 못하는 건 혼자 살 의지가 없으니까 그런 거 아니에요?" 같은 류의 이야기를 함부로 하면 안 되는 이유다.

당신의 무심함을
정당화하지 말라

❖❖❖

동굴에 숨은 남자들—
앤드루 와이어스를 통해 본

《화성에서 온 남자, 금성에서 온 여자》. 미국의 관계상담 전문가 존 그레이의 베스트셀러 책 제목이다. 대학 시절 이 책을 읽었다. '하필 화성과 금성이라니! 어떤 심오한 은유가 있는 것일까?' 하는 궁금증 때문이었다. 책은 내 기대와는 다르게, 남녀가 각기 전혀 다른 언어와 사고방식을 가진 존재라는 것을 강조하기 위한 장치로서 화성과 금성을 끌어들인 것뿐이었지만.

내게 예상치 못한 타격을 준 것은, 이 책에 나오는 또 다른

은유인 '동굴 속의 남자'에 있었다. 그레이에 따르면 남자는 여자와 달리 갈등 상황이 생기면 '자신만의 동굴'로 후퇴한다. 남자는 원래 그런 종족이라는 것이다. 책은 대놓고 외치고 있었다. '그러니 여성들은 함께 이야기해 문제를 해결하려는 자신의 욕구를 내려놓고, 남자가 동굴 밖으로 나오기까지 기다려라. 절대 다그치거나 보채지 말고!' 묘한 불쾌감이 피어올랐다. 금성과 화성 간의 거리를 여성의 노력으로 메우라는 얘기 아닌가. 내가 느끼는 이 거북함의 정체가 무엇인지, 보다 명쾌하게 설명한 글을 접한 건 그로부터 몇 년이 지나서였다. 미국의 작가 벨 훅스의 《사랑은 사치일까?》에는 다음과 같은 구절이 나온다. 《화성에서 온 남자, 금성에서 온 여자》의 저자 존 그레이는 "남자보다 선천적으로 관계 지향적인 여성의 이미지를 계속해서 환기시킨다. (……) 남자들이 더 관계 지향적으로 바뀌게 하기 위해서 주장하지 않는다. 그 대신 그는 남자들의 정서적 무심함을 정당화했다."

그러고 보면, 사회에서 심심찮게 등장하곤 하는 '남자는 애', '남자는 철이 없어'라는 말도 알고 보면 남자를 깎아내리고 여자를 올려치는 말이 아니다. 속뜻은 바로 "남자는 철이 없으니 여자가 이해해라"라는 것과 다름없다. 여성의 고향 금성에는 공감 능력을 샘솟게 해주는 특별한 우물이라도 있는

것일까? 아니다. 금성이 아니라 바로 지구에서 배웠다. 가부장제 사회에서 여성은 남의 눈치를 잘 살피고 감정노동을 잘 수행하도록 키워졌기 때문이다.

미국의 화가 앤드루 와이어스Andrew Wyeth, 1917~2009의 아내 벳시Betsy Wyeth, 1921~2020도 남편을 이해하기 위해 속을 끓여야 했다. 화가의 딸로 태어난 벳시는 열일곱 살이던 1939년에 와이어스와 만나 사랑에 빠졌고 이듬해 결혼했다. 어린 신부였던 그녀는 이후, 매니저를 자처하며 평생 동안 남편의 일을 도우며 살았다. 아버지의 예술 활동을 보며 커왔기에 그녀는 남편을 잘 뒷바라지할 수 있다는 자신감이 있었을 것이다. 자부심도 넘쳤다. "나는 감독이며, 세상에서 가장 훌륭한 배우(와이어스)를 갖고 있다"고 말할 정도였으니까. 하지만 1986년, 벳시는 완전한 무방비상태에서 뒤통수를 세게 맞고 만다. 와이어스가 벳시 몰래 1971년부터 1985년까지 무려 15년 동안 이웃집 여인을 그려온 것이다. 45점의 회화와 200여 점의 드로잉 중 다수가 누드였다. 일명 '헬가 시리즈'가 그것이다.

와이어스의 모델이 되어준 여성은 헬가 테스토프Helga Testorf, 1939~. 그녀는 프로모델도 아니었고 화가 지망생도 아니었다. 그저 와이어스가 살던 동네에서 가사도우미와 간병

일을 하던, 네 아이의 어머니였을 뿐이었다. 와이어스의 누나이자 화가인 캐롤라인도 오랫동안 헬가에게 가사 도움을 받은 적이 있을 정도로, 와이어스 집안과 친분이 있었다. 그래서 벳시는 남편에게 더 배신감이 들었을 것이다. 감쪽같은 얼굴을 하고 동네에서 일상적으로 자주 마주치던 사람과 함께, 무려 15년 동안 비밀스러운 시간을 공유했으니 말이다. 그것도 공교롭게도 벳시와 와이어스가 처음 만났던 1939년에 태어난 어린 여자와 말이다.

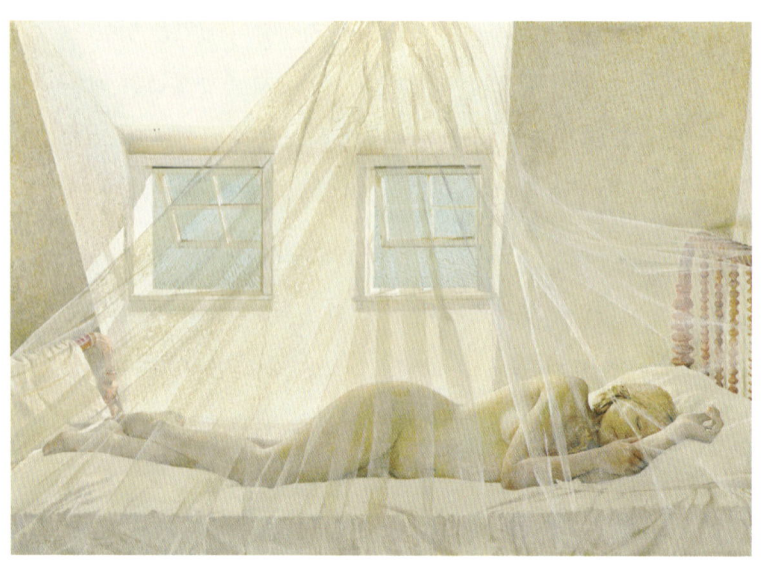

앤드루 와이어스, 〈대낮의 꿈〉
1980년, 패널에 템페라, 미국 아먼드 해머 박물관

'헬가 시리즈' 중 하나인 〈대낮의 꿈〉을 보자. 벳시가 이 그림을 처음 봤을 때 어떤 마음이었을지 상상하기 어렵지 않다. 벳시에게도 익숙한, 작은 창이 딸린 다락방의 침대. 그 위에 헬가가 벌거벗은 채 잠을 자고 있다. 이날 아침에도 헬가는 벳시와 간단히 인사를 나눴을지도 모른다. 그리고 순진하게 미소 짓는 벳시를 뒤로한 채, 헬가는 비밀스럽게 다락방으로 올라가 와이어스 앞에서 옷을 벗었을 것이다. 덮개처럼 침대 전체에 드리워져 있는 투명한 망사 때문일까. 헬가는 이때 이미 마흔을 넘겼지만, 마치 소녀처럼 보인다.

어쩌면 벳시에게 충격적이었던 것은 아름답게 그려진 헬가의 누드가 아니었을지도 모른다. 바로 실오라기 하나 걸치지 않았음에도 불구하고 그 어떤 경계심이나 긴장감 없이 누워 자는 헬가의 '편안함'이 벳시에게 상처로 남지 않았을까. 이 그림이 그려진 시기는 헬가가 와이어스의 모델이 된 지 10년째인 1980년이다. 나체 상태가 편안해지기까지, 두 사람이 보낸 시간의 무게를 실감하고 벳시는 아득해졌을 것이다.

과연 와이어스와 헬가는 어떤 관계였을까. 한 기자가 생전의 와이어스에게 "당신은 헬가를 사랑했는가?"라고 묻자, 그는 "사랑하지 않는 여자를 그리는 화가도 있는가. 그러나 나

는 헬가를 그림의 대상으로서 사랑했을 뿐, 그 이상은 아니다"라고 모호하게 대답했다. 하지만 세월이 좀 더 지난 후 와이어스는 보다 대담한 발언을 덧붙였다. "나와 다른 화가들의 차이점은, 내 경우 모델과 개인적인 접촉이 있어야 한다는 점이다. 나는 매혹되어야 한다. 빠져야 한다. 그것이 내가 헬가를 봤을 때 느낀 점이다."

이런 상황이었으니, 벳시가 '헬가 시리즈'를 좋아하지 않은 건 당연했다. 와이어스의 누나 캐롤라인에 따르면 벳시는 '헬가 시리즈'를 보며 불같이 화를 내곤 했다. 게다가 와이어스는 헬가를 만난 이유를, 다음과 같이 일정 부분 벳시 탓으로 돌리기도 했기에 더 그랬을 것이다. "벳시한테는 힘들었으리란 걸 알고 있어요. 나는 뭘 그리든 절대로 자유가 필요했으니까요. (……) 절대 자유. 내 아버지가 그랬듯 내 아내도 나를 옥죄어 오기 시작한다는 느낌을 나는 받았고, 좀 벗어날 필요가 있었습니다."

이처럼 '절대 자유'를 부르짖으며, 와이어스는 자신만의 동굴로 들어가 헬가만을 비밀리에 초청했지만, 벳시는 품위를 잃지 않았다. 벳시는 비록 미묘한 표정을 지었을지언정 처음부터 와이어스와 헬가의 관계에 대해 "그것은 사랑입니다"라고 담담하게 말했다. 왜였을까. 어쩌면 주위로부터 그것이

'예술가의 아내'의 숙명이자 감당해야 하는 몫이라고, 그것이 현명한 여성이 보여야 하는 성숙한 태도라고 줄기차게 주입당해왔기 때문은 아닐까. 그에 대한 대가는 확실했다. 벳시는 '금성의 여왕' 자리를 얻었다. 세간의 입방아가 이를 방증한다. '역시 와이어스의 아내는 아무나 하는 것이 아니다. 와이어스를 이해하는 것은 벳시뿐이다. 벳시는 특별하고, 다른 여자들이랑 다르고, 천박하게 굴지 않고 징징거리지 않는다.'

남자들이 '철이 없는' 이유는 철이 없어도 되기 때문이다. 처음에는 아내에게 미안해하던 와이어스는 이후 점점 대담해져서, 한동안 자취를 감췄던 헬가를 불러 노쇠해진 자신을 돌보도록 했으며, 2007년 와이어스의 90세 생일파티에도 헬가에게 초청장을 보냈다. 한 인터뷰에서 와이어스는 헬가에 대해 이렇게 언급했다. "헬가는 이제 가족의 일원입니다. 나는 그것이 모두에게 충격을 준다는 것을 압니다. 그것이 내가 좋아하는 것입니다."

와이어스는 헬가 시리즈를 끝낸 후인 1993년에 의미심장한 작품을 하나 그린다. 역시 〈대낮의 꿈〉처럼 잠든 사람의 모습이다. 와이어스는 이 작품에 대해 어느 날 아침 이웃집에 들렀다가 그 집 노부부가 창백한 모습으로 잠들어 있는 모

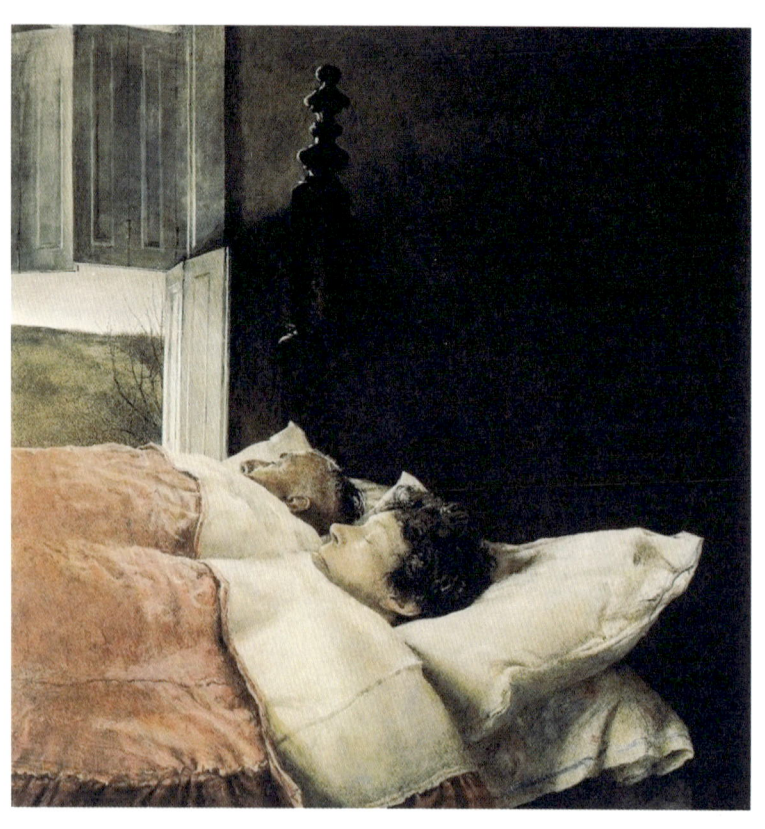

앤드루 와이어스, 〈결혼〉
1993년, 패널에 템페라, 개인소장

습을 보았고, 그 인상이 강하게 남아서 그림을 그렸다고 설명했다. 그런데 이 부부의 모습은 좀 으스스해 보인다. 침대 속에서 그들은 흐트러짐 하나 없이 목만 내놓고 있기 때문이다. 이 그림의 제목을 무엇으로 할지 도무지 정할 수 없었던 와이어스는 당시 자신의 다큐멘터리를 제작하고 있던 보 바틀릿 Bo Bartlett, 1955~과 함께 제목 짓기에 돌입했다. '샛별' 같은 심심한 제목이 오간 뒤(실제로 열린 창문 밖으로 샛별이 보인다) 그들이 잠시 생각에 잠겨 있을 때, 부엌에서 대화를 듣고 있던 벳시가 거실로 나오며 이렇게 외쳤다고 한다. "결혼!" 그 순간 방 안의 공기는 바뀌었고, 그렇게 마치 시체안치소에 있는 부부의 모습을 그린 것만 같은 이 그림의 제목은 〈결혼〉이 되었다.

빛으로 가득한 〈대낮의 꿈〉과 적막하고 황량한 분위기의 〈결혼〉은 여러모로 대조적이다. 벳시는 어쩌면 〈결혼〉이라는 제목을 붙이면서, 와이어스에게 정말로 하고픈 얘기를 둘러 했을지 모르겠다. 철없고 공감 능력 부족한 '화성 출신' 남편이 그것을 알아들었을지 의문이지만.

Chapter 3.

생
의
깨
침

모두가 해방되지 않으면
아무도 해방될 수 없다

✦✦✦

모순의 혁명가들—
키르히너와 다리파를 통해 본

초월주의超越主義란 말을 들어봤는지. 19세기 미국의 사상 개혁 운동으로, 인간의 영혼이 개인을 초월해 자연의 일부가 되고 신의 일부가 될 수 있다고 믿었던 사상이다. 초월주의자들은 사회와 단체들이 개인의 순수성을 타락시켰으므로, 사람들은 관습의 속박이나 제약에 불복종해야 하며 자연 속으로 들어가 독립적으로 생활해야 한다고 주장했다.

이 초월주의자 중에는 《작은 아씨들》의 작가 루이자 메이 올콧의 아버지도 있었다. 아버지 브론슨 올콧은 1843년, 초월

주의 신념에 따라 가족들을 이끌고 프루트랜드Fruitlands로 이사했다. 프루트랜드는 어떤 곳이었던가. 이 농장은 땅에서 나오는 결실에 의지해 살아가고, 어떤 동물도 잡아먹거나 농업에 이용하거나 예속하지 않는 삶을 지향하는 공동체형 농장이었다. 글로 적고 보니 희망이 절로 샘솟는 '유토피아' 같다. 문제는 이 유토피아에서 사는 것이 육체적으로 결코 녹록지 않았다는 사실이다. 농사일에 동물을 배제하자, 일일이 사람의 손으로 농사일을 해야 했기 때문이다. 그런데 기록을 살펴보면, 가족을 이끌고 프루트랜드에 온 당사자인 아버지 브론슨의 손에 흙이 묻는 경우는 드물었다고 한다.

왜였을까. 브론슨은 자신의 철학을 몸소 실천하기보단 대의를 위해, 추상적인 논의를 하는 일에 더 바빴기 때문이다. 애초부터 육체노동을 할 마음이 없었다는 게 더 정확할 것이다. 그래도 상관없었다. 자신에게는 일을 대신해줄 가족이 있었으니까. 그래서 수확기가 왔을 때도 그는 부인과 딸에게 힘든 농사일을 맡겨놓은 채 '유토피아'를 맘 편히 떠나 있을 수 있었다. 이때 루이자 메이 올콧의 나이는 불과 열한 살. 도대체 아버지 브론슨에게 가족은 무엇이었을까. 그는 '모든 생명을 존중한다'고 했건만, 그 '모든'에 자신의 아내와 딸들은 포함되지 않았던 걸까.

이 일화를 접하며 느꼈던 기묘한 불편함의 정체를 나는 독일의 다리파Die Brücke 그림을 통해서 확인할 수 있었다. 1906년, 표현주의 화가 에른스트 루트비히 키르히너Ernst Ludwig Kirchner, 1880~1938의 주도로 다리파가 창설됐다. 다리파는 말 그대로 자신들이 혁명사상과 회화를 연결하는 '다리'가 되겠다고 지어진 이름이다. 그렇다면 다리파가 말했던 '혁명사상'이란 무엇이었던가. 키르히너를 비롯한 다리파 멤버들은 고루한 왕정과 부르주아지의 물신주의 등 유럽 문명에 염증을 느끼고 있었다. 이들의 공동 목표는 규율이 지배하는 근대 도시, 진부하고 위선적인 사회로부터의 탈출이었다. 다리파는 기존의 도덕과 질서를 벗어난 혁명적인 세계를 꿈꾸며 당당하게 선언했다. "진보에 대한 믿음, 그리고 새로운 창조자와 관람자 세대가 도래했다는 믿음으로 우리는 모든 젊은이를 부른다. 미래를 책임질 젊은이로서 우리는 현실에 안주하는 기득권에 대항하여 행동과 삶의 자유를 쟁취하고자 한다. 창조의 충동을 왜곡하지 않고 직접 표현하는 사람은 모두 우리 편이다."

창립 선언문에서 확인할 수 있듯, 다리파 화가들은 사회가 원하는 방향이 아닌, 자신의 욕구에 따라 살아가고 생각하고 느낄 수 있는 세상을 원했다. 그리고 문명이 인간에게 강요하는 억압에서 벗어나도록 돕는 것이 예술의 사명이라 믿었다.

그랬던 그들의 눈에 당시 주류 예술이었던 이상적이고 고전적인 아카데미 미술이 눈에 찰 리 없었다. 다리파는 이미 오래전에 시들어버린 아카데미 미술을 폐기하고, 이성이 아닌 본능, 꿈과 환상, 원시성, 광기의 세계를 탐사해 잃어버린 생명력을 되살리려 했다. 자극적인 색채와 광적인 붓 터치로 캔버스에 에너지를 채우는 '독일 표현주의 예술'의 시작이었다.

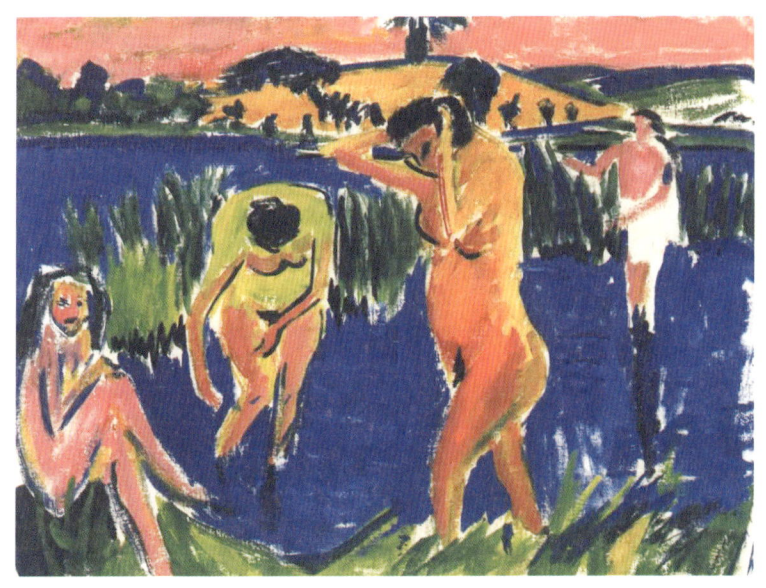

키르히너, 〈목욕하는 네 명의 사람들〉
1909년경, 캔버스에 유채, 독일 폰 데어 호이트 미술관

키르히너의 〈목욕하는 네 명의 사람들〉은 이 같은 다리파의 예술관이 잘 드러난 작품이다. 그림 속 네 명의 인물은 벌거벗은 채 독일 드레스덴 북쪽에 있는 모리츠부르크 인근의 호수에서 자유롭게 목욕 중이다. "화가는 겉모습을 정확히 그리면 안 되며 사물의 모습을 새롭게 창조해야 한다"고 했던 평소 지론대로, 키르히너는 단 몇 번의 붓질만으로 분홍빛 육체를 만들어냈다. 몸의 윤곽선은 찌그러져 있고, 원근법은 불안하며, 얼굴 표정도 알아볼 수 없다. 아카데미 예술의 관점에서 보면 이 그림은 스케치만도 못한 거친 그림이다. 하지만 바로 그것이 키르히너가 의도한 바였다. 그에게는 과감하게 사용한 색채와 빠른 붓 터치에서 느껴지는 원시적인 활기가 더 중요했기 때문이다.

　그런데 이 혈기 왕성한 다리파 화가들이 실험했던 대상은 그림 말고도 또 있었다. 그들은 삶의 방식까지도 실험대상으로 삼았다. 바로 '나체 공동체'를 만든 것이다. 기존의 도덕과 질서를 벗어난 새로운 세계를 꿈꿨던 그들답게, 다리파는 문명의 껍데기와 같은 거추장스러운 옷을 훌훌 벗어버리고 벌거벗은 채 자연의 품에 안기자고 주장했다. 이들에게 벌거벗는다는 것은 순수를 되찾는 일이었고, 잃어버린 본성을 회복하는 일이었다. 〈목욕하는 네 명의 사람들〉도 그렇게 탄생하

게 된 그림이다. 그림 속 인물들은 대낮, 야외임에도 불구하고 남의 시선 따위 전혀 신경 쓰지 않고 야생의 즐거움을 만끽하는 모습이다. 피부가 녹색으로 물들어가고 있는 것에서 이들이 자연과 온전히 하나가 되어 있음을 느낄 수 있다. 이처럼 다리파 화가들은 호수와 작업실을 야만적인 서구 문명에 의해 파괴되어온 '순수와 야성'이 회복되는 성전聖殿으로 삼았고, 그림과 실제 삶을 통해 이를 실천하고자 했다.

이 '순수와 야성의 성전' 속 주인공 역할을 한 인물이 바로 〈목욕하는 네 명의 사람들〉에 등장한다. 그림의 맨 왼쪽, 머리를 풀고 다리를 꼰 채 우리를 쳐다보는 여린 몸의 여자. 한눈에 봐도 어린 소녀 같은 이 인물은 도대체 누구일까.

그녀의 이름은 리나 프란치스카 페어만Lina Franziska Fehrmann, 1900~1950. 보통 프랜지Fränzi라는 애칭으로 불리던 소녀였다. 다리파 화가들과 처음 만났을 때 프랜지의 나이는 고작 여덟 살. 이후 프랜지는 약 3년간 다리파 화가들의 누드모델이 되어주었다. 다리파는 사회의 고리타분한 편견에 도전하는 것을 근대적 정체성을 획득하는 한 방법이라 생각했다. 그래서 어린아이를 보호해야 한다는 생각도 깨뜨려야 하는 고정관념이라고 생각했던 것일까? 키르히너가 그림에서 묘사한 프랜지의 모습은 그 나이대 소녀의 일상과는 많이 다르다. 〈소파

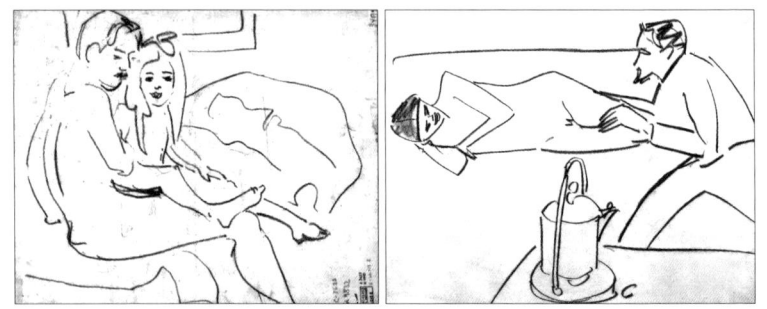

좌 키르히너, 〈소파에 앉아 있는 에리히 헤켈과 프랜지〉
1909~1910년, 종이에 목탄, 미국 코넬대학교 허버트 F. 존슨 미술관
우 키르히너, 〈에리히 헤켈과 대화하며 누워 있는 프랜지〉
1910년, 종이에 목탄, 스위스 키르히너 미술관

에 앉아 있는 에리히 헤켈과 프랜지〉를 보자.

머리에 리본을 꽂은 프랜지는 벌거벗은 채, 다리파의 멤버였던 에리히 헤켈Erich Heckel, 1883~1970의 무릎 위에 앉아 있다. 헤켈 역시 옷을 입지 않은 상태이다. 〈에리히 헤켈과 대화하며 누워 있는 프랜지〉에서도 헤켈은 나체 상태로 누워 있는 프랜지를 향해 급한 걸음으로 다가가는 모습이다. 물론 이 그림들만으로 다리파 화가들이 아동을 대상으로 성추행을 했다고 확신할 순 없다. 하지만 당시에도 아이들이 알몸 상태로 성인 남성과 함께 살고 있다는 것만으로도 논란이 되었다.

결국 경찰이 작업실에 들이닥쳤다. 다리파 화가들이 그린 작품이 전시됐을 때부터 사람들 사이에서 '어린 소녀들이 유인되어 성적 학대를 당하고 있다'는 소문이 돌기 시작했기 때문이다. 역시나 작업실엔 프랜지를 비롯한 소녀들이 실오라기 하나 걸치지 않은 채 살고 있었다. 화가들은 억울함을 호소했다. 아이들을 폭행하거나 강압적인 행동을 하지 않았다는 것이다. 소녀들의 반응도 의외였다. 그들은 오히려 이곳에서의 생활을 더 원하고 있었다. 이유가 있었다. 아이들의 원가정은 그리 유복한 환경이 아니었기 때문이다. 부모와 떨어진 채 작업실에서 사는 것을 더 좋아할 만큼 말이다. 프랜지도 마찬가지였다. 가난한 집안의 열두 아이 중 막내딸이었던 프랜지는 가정에서 방임됐을 확률이 높다. 여러 자료에 따르면, 프랜지는 어머니의 생업이었던 모자 만드는 가게에서 '도도'라는 키르히너의 애인이자 모델을 우연히 만났고, 도도의 이끌림에 따라 다리파의 작업실로 흘러오게 됐을 가능성이 크다고 한다.

아마도 키르히너는 프랜지가 기댈 곳 없는 가난한 가정의 아이라는 것을 바로 파악했을 것이다. 만약 프랜지가 중산층의 딸이었다면, 과연 키르히너는 '탈문명과 해방'이라는 대의를 자신 있게 내걸며 아이의 옷을 당당하게 벗길 수 있었

을까? 다리파는 반 부르주아를 예술의 비전으로 삼고 있었지만, 정작 여성을 대하는 태도와 시각은 부르주아 남성과 하등 다를 게 없었다. 그것도 부르주아 사회 속 대표적 피해자였던 프롤레타리아 계급의 소녀에게 말이다. 미국의 미술사학자 캐롤 던컨은 논문 〈20세기 초 전위회화에 나타난 남성다움과 지배〉에서 키르히너 등 다리파의 급진적인 주장은 모순이라며 다음과 같이 비판한다.

"그들의 그림에 의하면 미술가의 해방이란 타인을 지배하는 것을 의미한다. 그의 자유는 타인의 비자유를 요구한다. 기존의 사회질서에 대항하기는커녕, 이 그림들이 내포하는 남녀관계는 여성을 특정한 남성의 흥밋거리로 철저하게 격하시키며, 성차를 자본주의 사회의 기본적 계급 관계로 구체화하고 있기 때문이다."

던컨에 따르면 키르히너는 자신의 '해방'을 위해, 결과적으로 프랜지의 나이, 가난, 여성이라는 사회적 약점을 이용한 셈이다.

미국의 작가 일라이 클레어는 《망명과 자긍심》에서 "모두가 해방되지 않으면, 아무도 해방될 수 없다!"라고 일갈했다. 자본주의, 가부장제, 비장애 중심주의, 인종주의, 제국주의가 서로 협력하고 있는데, 이를 보지 않고 한 가지 억압에만 몰

두하는 것은 문제를 해결할 길을 열지 못한다는 것이다. 마치 탐욕스러운 자본주의에 대한 근본적인 저항이 없는 환경운동은 임시 처방이 되어버리고, 가부장제에 대한 저항 없이 동성결혼을 통해 주류에 편입되는 것을 퀴어 해방이라고 할 수 없듯이 말이다. 심지어 키르히너가 그랬듯, 다른 억압을 강화하는 결과를 낳을 수도 있다. 프랜지는 자신의 성이 '해방의 예술'을 위해 이용될 수 있다는 것을 상상이나 했겠는가.

루이자 메이 올콧의 어린 시절이 뼈아프게 다가왔던 것도 바로 그 이유였다. 아버지 브론슨 올콧은 초월주의자로서는 훌륭했다. 그는 다른 이에게 관습의 속박이나 제약에 불복종해야 한다고 치열하게 설득하던 교육자였기 때문이다. 하지만 그는 동시에 자신의 대의를 위해 가족을 수족처럼 부렸던 영락없는 가부장이기도 했다. 그래서 결과적으로 여성들을 오랫동안 억눌러왔던 가부장제를 재생산한 장본인이 되었다. 브론슨은 알아야 했다. 자신이 그토록 깨부수고 싶어 하는 체제의 일부가 바로 자신이었다는 사실을. 너와 나의 해방이 연결돼 있다는 것을 깨닫지 못한다면, 우리도 그 체제의 부역자가 된다는 그 쓰디쓴 진실을 말이다.

어른이 되기 전의 삶은
삶이 아닌 것인가

✤✤✤

어른이 보듬어야 할
어린이의 세계

"엄마, 조심해! 머리 위로 떨어질 수 있어!"

매미 울음이 사방을 뒤덮은 여름날. 잠깐 나무 밑 벤치에 앉아 쉬고 있는데, 아이들이 위험하다(?)고 호들갑을 떨었다. 도대체 뭐가 떨어진다고 그러는 거야? 하면서 위를 봤더니 세상에나. 매미 허물이 나무에 주렁주렁 매달려 있었다. 그것도 셀 수 없을 정도로 많이! 지금 듣고 있는 이 울음소리의 주인공이 벗어놓고 간, 작아진 헌 옷(?)인 셈. "매미는 지금 짝 찾느라 엄청 바쁠 테니까, 옷을 아무렇게나 버리고 간 거 눈

감아주자"며 우리는 웃었다. 매미는 이렇게 옷을 벗고 울기까지 한참이나 땅속에서 산다고 덧붙이면서.

그런데 둘째 아이가 "얼마나 오래 땅속 애벌레로 살아?" 하고 물어왔다. 아이의 기습 질문에 바로 답할 수 없었던 나는 휴대폰을 들어 검색에 돌입했다. 결과는 다음과 같았다. 매미는 길게는 7년 동안 땅속에서 '인고의 시간'을 보내고, 성충이 된 후엔 평균 10일밖에 못 산다며 '생이 짧아 슬픈 곤충'이라고.

검색 결과를 아이에게 설명하면서 찝찝했다. 왜 땅속 애벌레로 사는 기간은 매미의 삶으로 인식하지 않는 걸까? 어른(성충)이 되기 위해 산다는 것은 과연 합당한 말인가? 애벌레로 사는 기간을 '인고의 시간'이라고 지칭한 것은 그러고 보면 지극히 인간 중심적 생각인 셈이다. 어쩌면 이를 통해 인간 어른들이 인간 아이의 삶을 '과도기의 시간'으로 여겨왔다는 사실을 은연중 드러내버린 것은 아닐지. 《닥터 지바고》의 작가 보리스 파스테르나크는 이렇게 말했다. "인간은 생을 살기 위해 태어나는 것이지, 생을 준비하기 위해 태어난 것은 아니다." 그렇다. 어른이 되기 전의 삶은 삶이 아닌가?

대한민국은 어린이를 환대하는 나라가 아니다. 이곳은 어린이가 나라의 희망일 수 있어도, 카페 의자에 앉을 수는 없

는 나라다. 그런데 아기를 서서 낳아야 한다는 목소리는 왜 이다지도 높은 걸까? '어린이날 노래' 가사를 떠올려보면 알 수 있다. "우리가 자라면 나라의 일꾼."

어린이의 오늘치 행복에 관심을 갖기보다는 아이가 나중에 얼마나 공부를 잘할지, 돈을 잘 벌어 올 것인지, 그리하여 우리나라 경제를 얼마나 잘 살릴 것인지 등 미래의 쓸모에만 신경을 쓰는 것 같다면 지나친 얘기일까? 실제로 요즘 어린이들의 삶을 들여다보면, 사회는 얼른 어른의 세계 속으로 합류하라고 아이들을 끊임없이 다그치는 것만 같다. 말이 트이자마자 한글과 영어 공부를 시키고, 놀이터에서 놀 시간 없이 학원을 전전하게 하며, 어른처럼 질서가 잡히지 않는 아이는 들일 수 없다며 '노키즈 존'을 여기저기 세운다. 이때 아이다움은 미숙한 것으로 치부되고, 어린이의 순진함은 독자적으로 생각하고 행동하는 것을 삼가야 한다는 말과 동일시될 뿐이다.

이렇듯 어른 위주로 설계된 세상에서 어린이인 것은 이미 그 자체로 세상에 부적응하는 일이다. 그래서 어린이의 세계를 지켜주는 어른, 아이는 아이여도 괜찮으며 어른과 다른 게 당연한 거라고 말해주는 어른이 귀하다.

난생처음 교회에서 성공회 신부님의 설교를 듣게 된 다섯 살 어린이를 묘사한 영국의 화가 존 에버렛 밀레이 John Everett

Millais, 1829~1896도 그런 어른이었던 것 같다. 먼저 1863년 작 〈나의 첫 번째 설교〉를 보자.

이제 어른들과 교회에 갈 만큼 다 컸다고 생각한 걸까. 다섯 살 소녀 '에피'는 이날을 기념하듯 잘 차려입은 모습이다. 빨간 망토를 걸치고, 리본으로 당겨 단정하게 묶은 모자에 흰 깃털도 멋스럽게 꽂았다. 바로 옆에 성경도 잘 챙겨 놔두었다. 자, 드디어 기대하던 설교가 시작되었다! 방한용 토시에 손을 넣은 채, 허리는 곧게 펴고 고개는 꼿꼿이 들었다. 그리고 설교 한 구절이라도 놓칠세라 눈을 부릅떴다. 어쩌면 레이저가 나올 것 같기도 하다. 엇갈려 모은 다리는 에피가 얼마나 초집중하고 있는지, 그리고 긴장하고 있는지 보여준다.

그런데 밀레이가 이어서 그린 〈나의 두 번째 설교〉는 분위기가 사뭇 다르다. 분명 그림 속에 등장하는 어린이는 〈나의 첫 번째 설교〉 속의 에피이다. 복장도 동일하다. 그런데 에피는 이미 신부님의 설교가 어떨지 대충 파악한 것 같다. 첫날의 긴장감은 온데간데없고 몸은 자꾸 배배 꼬인다. 그러다가 자신도 모르게 스르르 감기는 눈꺼풀. 완전히 드러눕지 않은 게 다행인 걸까? 벽에 기댈 때 불편하기 짝이 없는 모자는 이미 벗어버렸다. 그러다 어느새 고개를 늘어뜨린 채 잠에 곯아

존 에버렛 밀레이, 〈나의 첫 번째 설교〉
1863년, 캔버스에 수채, 영국 길드홀 아트 갤러리

존 에버렛 밀레이, 〈나의 두 번째 설교〉
1864년, 캔버스에 수채, 영국 빅토리아 앨버트 미술관

떨어지고 말았다. 바닥에 발이 닿지 않아 준비해뒀던 발판은 은근슬쩍 옆으로 치워져 있다. 그 때문에 잠에 취한 에피의 고개가 한 번씩 떨궈질 때마다, 긴장이 풀린 다리는 허공에서 살짝살짝 흔들릴 뿐이다.

　이 모든 에피의 변화를 밀레이는 사랑스럽게 그렸다. 설교를 듣는 첫날은 초롱초롱 긴장해서 귀엽고, 두 번째 설교를 듣는 날엔 흐물흐물 긴장이 풀려서 귀엽다. 사실 밀레이는 이 귀여운 숙녀의 아버지다. 딸 에피를 교회에 처음 데리고 온 날, 밀레이도 꽤 긴장했으리라. 당대의 교회는 사교의 장이기도 했기 때문이다. 그래서 졸고 있는 딸을 꾸짖을 수도, 역시 이 미숙한 아이를 벌써 교회에 데려오는 게 아닌데, 후회하고 창피해할 수도 있었다. 하지만 밀레이는 그런 선택을 하지 않았다. 이 모든 것이 다 아이답고, 그렇기에 사랑스러웠기 때문이다.

　그 마음이 전해진 것인지, 에피의 '교회 설교 체험기' 연작은 대중들에게 큰 인기를 끌었다고 한다. 급기야 그림을 본 성공회 캔터베리 대주교 찰스 롱리는 다음과 같이 말하기도 했다. "나는 아주 유익한 교훈 하나를 배웠습니다. 여기 작은 숙녀 한 분이 계신데…… 아주 조용하고 우아하게 주무시는 그 모습은 긴 설교가 얼마나 악한 것인지, 그리고 사람을 졸

게 만드는 강연이 얼마나 해가 되는 것인지, 우리에게 분명히 경고하고 있다는 것입니다!"

순진한 에피의 모습을 따뜻한 눈길로 바라봐줬던 어른들의 기록을 보니, 자연스레 위그든 씨가 떠올랐다. 위그든 씨는 내가 중학생이던 시절 국어 교과서에 실려 있던 단편소설 〈이해의 선물〉에 등장하는 인물이다. 미국 작가 폴 빌리어드가 1970년에 펴낸 소설집 《위그든 씨의 사탕가게》에 수록된 이 단편은 지금도 떠올리면 가슴이 뻐근해지는 따뜻한 이야기다. 줄거리는 다음과 같다. 돈이라는 것이 무엇인지 모르는 네 살배기 '나'는 사탕이 먹고 싶어서, 엄마 몰래 큰맘 먹고 위그든 씨의 사탕 가게에 혼자 찾아간다. 사탕을 양껏 고른 후 '나'는 위그든 씨에게 돈 대신 순진하게도 버찌 씨를 내밀고, 위그든 씨는 잠시 고민하다 버찌 씨를 받은 뒤 거스름돈 2센트까지 챙겨준다. "돈이 조금 남는구나"라고 굳이 덧붙이면서 말이다. 어린 '나'의 동심을 지켜주기 위해서였다.

미국의 일러스트레이터 스테반 도하노스Stevan Dohanos, 1907~1994의 〈페니 캔디Penny Candy〉는 마치 이 순간을 그대로 담은 듯하다. 근처 놀이터에서 거칠게 놀다 온 것일까. 그림 속 '나'의 머리는 땀에 절어 있고, 다리엔 멍이 가득하다. 심지어 빨간 셔츠는 너덜너덜 찢어진 상태다. 신나게 놀다 보면

스테반 도하노스, 〈페니 캔디〉
1944년, 판자에 유채와 템페라, 개인소장

단 것이 당기는 법. 그래서 '나'는 '위그든 씨의 사탕가게'처럼 색색깔의 사탕이 가득한 매대 앞에서 열심히 눈알을 굴리는 중이다. 그런데 반전이 있다. '나'의 손 안에는 달랑 동전 한 닢만 있다는 사실! 버찌 씨를 받아준 위그든 씨처럼 〈페니 캔디〉 속의 주인 할아버지는 과연 같은 선택을 할 것인가? 왠지 할아버지도 '나'가 사탕을 살 만한 돈이 없다는 걸 알고 있는 것 같다. 이 그림은 1944년 9월 23일자 잡지 〈새터데이 이브닝 포스트Saturday Evening Post〉 표지를 장식해, 독자들에게 인기를 끌었다. 독자들이 이 그림을 특히 좋아한 이유는 아마도 그림 속 주인 할아버지의 표정에 떠오른 잔잔한 '체념'의 정서를 읽어냈기 때문이리라. '어쩔 수 없군. 또 하나의 동심을 지켜줘야지 뭐.'

흔한 예고 하나 없이, 〈이해의 선물〉과 〈페니 캔디〉의 어린이는 자기가 만든 상상의 세계에 어른들을 초대했다. 하지만 얼떨결에 '동심의 왕국'에 들어간 그들은 혹여나 그 세계가 망가질세라 조심스럽게 문을 닫고 빠져나온다. 어차피 때가 되면, 아이는 현실 속으로 뚜벅뚜벅 걸어 나올 것이다. 중요한 것은 그 시기를 결정하는 이가 어른은 아니라는 사실이다. 조급해하거나 닦달하지 않을 것. 사탕 가게 할아버지들은 이 점을 잘 알았던 것 같다.

매미 울음소리를 배경음악 삼아 아이들과 나란히 앉아 아이스크림을 먹었다. 입안에서 번지는 달콤함을 느끼다 보니, 자연스럽게 어릴 적 '경양식 레스토랑'에 가서 먹었던 파르페 생각이 났다. 길쭉한 컵 안에 달콤한 아이스크림이 겹겹이 쌓여 있고, 그 위에 빼빼로가 꽂혀 있던 파르페의 화려한 자태! 무엇보다 내가 좋아한 것은 빼빼로 옆에 장식용으로 꽂혀 있던 이쑤시개로 만든 종이우산이었다. 그때 하늘색 우산이 너무 예뻐, 호주머니에 몰래 챙겼는데 아뿔사! 직원에게 바로 들켜버렸다. 지금 생각하면 뭐가 그리 창피했을까 싶지만, 그때 나는 그게 '세련된 행동'이라고 생각하지 않았었나 보다. 그런데 그 직원은 얼굴이 발그레해진 내게 분홍색과 노란색 새 우산까지 따로 챙겨주며 "재미있게 가지고 놀아" 하고 도닥여주었다. 그것이 내가 받은 '이해의 선물'이었다.

　　매미 허물을 관찰하면서 아이스크림을 먹던 아이가 그만 옷에 아이스크림을 흘려버렸다. 얼른 물티슈를 꺼내 닦아주며 속으로 중얼거렸다. 서툴러도 괜찮다고, 지금 모습 그대로 환영한다고. 그것이 세 가지 색 종이우산을 신나게 펴고 접으며 놀았던 내 어린 시절에 대한 보답이리라.

생명에는 계급이 없다

✥✥✥

그림 속 지적 장애인,
그리고 지금의 이야기

　남편과 결혼을 앞두고 있을 때였다. 천주교 신자인 나는 남편과 '혼배(혼인)성사'를 보고 싶었고, 그리하여 종교가 없었던 남편은 급히 세례를 받아야 했다. 약혼녀의 소망 때문이긴 했지만 짧은 기간에 교리 공부를 열심히 하는 아들의 모습을 보며, 역시 천주교 신자였던 시어머니는 얼마나 흡족해하셨던가. 어머니는 아들의 대부(세례받을 때, 신앙의 증인으로 세우는 종교상의 남자 후견인)가 되어주실 분을 직접 찾겠다며 나섰고, 결국 성당에서 많은 존경을 받고 계신 분이 남편의 대부님이 되

어주셨다. 행운이었다. 그분을 대부로 모시고 싶어 하는 신자들이 너무 많아서, 사실 더 이상 대부의 역할을 맡지 않으신다는 분이었기 때문이다. 어머님의 간절한 청에 본인의 결심을 깨신 듯했다.

그런데 결심을 깨게 된 자세한 이유를 우리는 남편의 세례 축하연에서 바로 알 수 있었다. 어머니는 대부님께 "우리 아들이 참 많이 부족하지만, 세례를 이번에 받게 되었습니다. 꼭 대부님으로 모시고 싶습니다"라고 거듭 부탁하셨다고 한다. 바로 그 과정에서 오해가 있었던 것. 어머니는 겸손을 담아 아들을 '부족하다'라고 말씀을 하셨지만, 마음이 약했던 대부님은 다르게 알아듣고 허락하신 것이다.

'부족하고 모자란 사람'. 씁쓸하지만, 우리는 흔히 지적 장애인을 두고 그렇게 연상하곤 한다. 그런데 대부님이 결정적으로 간과하신 것이 있다. 아마 그랬기에 착각으로 이어졌을 것이다. 바로 지적 장애인은 지역사회에서 잘 만나기 어렵다는 점. 그들이 사회 속에서 자연스레 연애하고, 세례를 받기 위해 교리 공부를 하고, 결혼식까지 올리는 것은 '하늘의 별 따기'만큼이나 굉장히 드문 일이라는 사실 말이다. 지적 장애인들은 보통, 가정 안이나 사회 밖 '시설'에서 격리된 채 일생을 보내는 경우가 많기 때문이다.

슬프게도, 격리의 역사는 길다. 프랑스 철학자 미셸 푸코는 책 《광기의 역사》에서 15세기 르네상스 시대에도 바보들은 배에 태워져 도시에서 추방당했다고 적었다. 정상과 비정상을 구별하여 비정상이라고 판단되는 사람들을 독일에서는 바보Narr, Narrheit라고 불렀는데, 당시의 바보는 지적 장애인뿐만 아니라 광인, 술주정뱅이나 범죄자들까지도 포함되는 개념이었다. 격리와 분리의 대상이 된 이들은 폭력적으로 유랑의 삶으로 내몰렸다. 유럽에서 강이나 바다를 낀 곳이라면, '바보 배'가 정박한 적이 없는 도시는 거의 없었을 정도였다. 목적지도 없이 정처 없이 떠돌다가 배 안에서 죽어도 어쩔 수 없었다. 사람들은 그 역시 신의 뜻이라고 생각했기 때문이다. 사람들은 '바보'에게 왜 이토록 가혹했을까.

네덜란드의 화가 히에로니무스 보스Hieronymus Bosch, 1450?~1516가 15세기 말에 그린 〈바보 배〉를 통해 그 이유를 짐작할 수 있다. 〈바보 배〉는 중세 독일의 인문주의자 제바스티안 브란트Sebastian Brant의 1494년 풍자시 제목이기도 하다. 112명의 바보를 등장시켜 중세 후기의 도덕적 해이를 풍자한 브란트의 시는 당시 여러 나라 언어로 옮겨지며 베스트셀러가 되었다. 보스 역시 브란트의 시를 읽었을 것이다. 그는 브란트의

〈바보 배〉를 실마리 삼아, 바보 배를 탄 사람들의 면면을 그림으로 묘사했다.

작품을 보자. 돛대에 그리스도교의 십자가 대신 이슬람교를 상징하는 초승달이 그려진 깃발을 매단 배가 출항한다. 이교도의 배를 탄 사람들은 다름 아닌 수녀와 수사. 그들은 기도하는 대신 악기를 연주하며 목청껏 노래만 부를 뿐이다. 배 앞쪽 농민은 얼마나 술을 많이 마셨는지 토악질을 하는데, 물속 사내는 술을 더 따라 달라고 잔을 들고 있다. 한마디로 난장판이다. 즉 보스가 말하는 '바보'란 이성이 결여된 사람이다. 중세 시대에 이성은 기독교의 신이 준 지혜를 뜻했기에, 〈바보 배〉에서 말하는 바보는 바로 이 지혜가 없는 사람을 가리키는 셈이다. 그렇기에 바보는 위험한 존재였다. 사람들은 아무리 벌을 줘도 고쳐지지 않는 인지능력을 가진 사람들이, 다른 이들에게까지 나쁜 영향을 주어 종교적으로 금지된 행동을 저지르게 할까 봐 겁냈다. 바보들은 인간의 기본 욕구이긴 하지만 종교적으로나 윤리적으로는 금지되고 제한된 것들, 즉 배고픔, 탐욕, 배뇨와 음주에 대한 욕구, 성적 충동을 억누르는 것으로부터 자유로웠기 때문이다.

히에로니무스 보스, 〈바보 배〉
1490~1500년, 패널에 유채, 파리 루브르 박물관

그러나 지적 장애인들이 항상 사회로부터 배제되어왔던 것은 아니다. 그들이 죄를 지은 것도 아니었기 때문이다. 지적 장애인들을 향한 적대감은 언제나 이들을 우호적으로 생각하고 보호하려는 사람들의 노력으로 해소됐다. 그들은 지적 장애인들의 어리숙함을 '장애'로 생각하기보다는 그 사람의 '특성'으로 받아들였고, 장애인들이 사회의 성원으로 활동할 수 있도록 도왔다. 덕분에 지적 장애인들은 지역 공동체에서 농사를 거들거나 하인으로 고용되거나 청소, 밥하기, 심부름 등의 가사노동을 하며 자립 생활을 할 수 있었다. 영국의 풍자화가 윌리엄 호가스William Hogarth, 1697~1764의 그림에서도 '노동자'였던 지적 장애인의 모습을 엿볼 수 있다.

호가스의 〈백작 부인의 죽음〉은 몰락한 백작 가문의 아들과 돈 많은 상인 집안 딸의 정략결혼을 풍자한 연작 '유행하는 결혼' 중 여섯 번째 그림이다. 내용은 다음과 같다. 사랑 없는 결혼을 한 백작 부인은 변호사와 불륜에 빠져들게 되고, 결국 백작이 알아채게 된다. 백작은 변호사와 결투를 벌이다 목숨을 잃고, 변호사는 살인죄로 교수형에 처해진다. 절망에 빠진 백작 부인은 아편을 과용하고 자살을 기도한다. 어린 딸이 엄마를 껴안으려 하고 있으나, 창백한 얼굴로 입만 힘없이 벌리고 있는 모습은 그녀가 곧 사망할 것을 암시한다. 그녀에

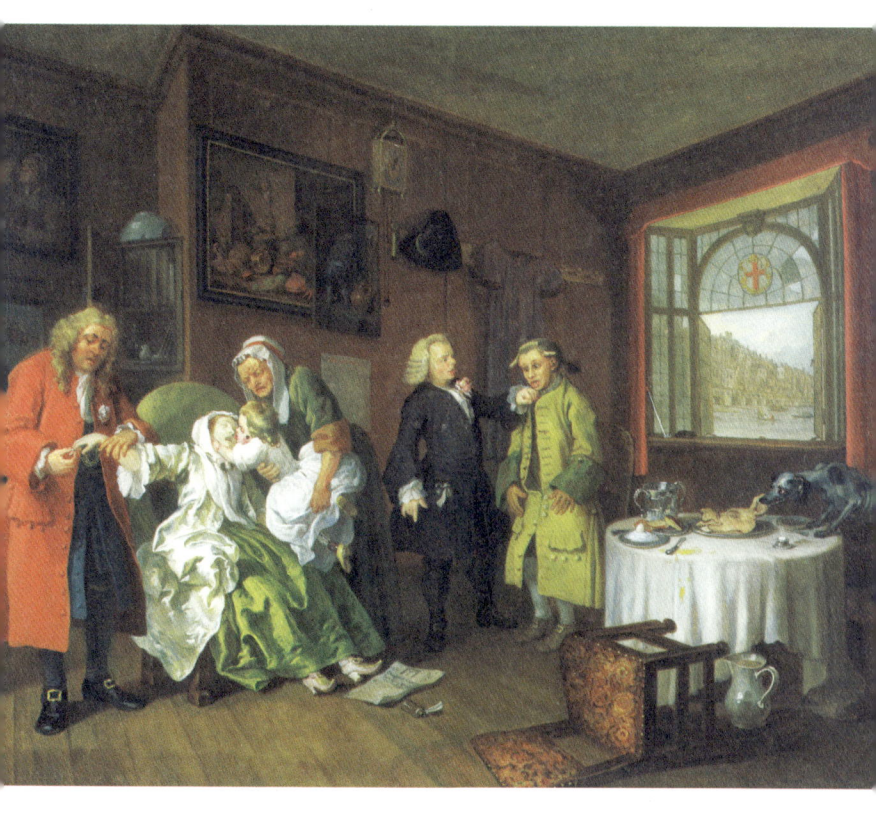

윌리엄 호가스, 〈백작 부인의 죽음〉, '유행하는 결혼' 연작 중 여섯 번째 그림
1745년, 캔버스에 유채, 영국 내셔널갤러리

게 다량의 아편을 가져다준 장본인은 오른쪽에 엉거주춤 서 있는 하인. 검은 옷의 의사는 바닥에 굴러다니는 아편 통을 가리키며 하인을 격하게 나무라는 중이다.

그렇다면 그림 속에 등장하는 인물 중 지적 장애인은 누구일까? 바로 눈을 동그랗게 뜬 채 자리에 얼어붙어 있는 하인이다. 당시 사람들은 그림만 보고서도 그 사실을 알아차릴 수 있었다. 〈백작 부인의 죽음〉을 본 독일 사상가 게오르크 크리스토프 리히텐베르크Georg Christoph Lichtenberg가 "그는 다른 하인들처럼 멋진 제복을 입고 있지만, 옷이 너무 크고 단추가 삐뚤게 채워져 있다"라고 설명했듯 말이다. 이 같은 외적 묘사는 지적 장애인들을 조롱하는 장치에 가깝다. 하지만 《백치라 불린 사람들》의 저자 사이먼 재럿은 "이 그림은 적어도 지적 장애인이 한 개인으로서 사회의 일원으로 받아들여지고, 눈에 띄는 존재였다는 사실을 알려주는 역할을 하고 있다"고 적었다. 재럿의 이 지적은 중요하다. 왜냐하면 지적 장애인들은 이제 곧 놀림의 대상조차 되지 못한 채, 말 그대로 사회에서 사라지게 될 것이기 때문이다. '시설'이라는 형태로, 다시 '바보 배'가 대규모 출현한 것이다. 이번에는 지적 장애인이 '쓸모'가 없다는 이유에서였다.

'이성과 과학의 시대'라는 19세기가 시작되자, 평범하지는 않지만 무해한 사람이었던 지적 장애인을 바라보는 사람들의 시선은 달라졌다. 선거권이 확대되고 보통교육이 실시되면서, 사람들은 지적 장애인들의 투표 자격을 두고 걱정하기 시작한 것이다. 사회가 원한 인간형은 과학적 전문성으로 무장하고 질서정연하게 행동하는 '적극적 시민'이었기 때문이다. 설상가상으로 우생학優生學이 '과학'의 이름으로 유행하기 시작했다. 우생학은 인류가 열등한 유전자와 혈통 때문에 진화 상태에서 퇴보할 위험이 있다며 인종 개량의 필요성을 설파했다. 이들의 눈에 지적 장애인은 진화의 실패 사례와 다름없었다. 영국의 우생학자 줄리언 헉슬리Julian Huxley가 1930년 다음과 같이 핏대를 세우며 말할 정도였다. "남성이든, 여성이든, 아동이든 장애인은 모두 짐이다. 장애인을 먹이고 입히려면 국가의 부담이 늘어나지만, 그들에게서 얻을 것은 거의 아니면 전혀 없다. 모든 장애는 보살핌을 받아야 하며, 다른 곳에 유용하게 쓰일 수 있는 에너지와 선의를 움직이지 못하게 막는다."

결국 우생학은 역사적인 비극을 낳게 하는 단초가 되었다. 독일의 경우, 우생학 운동이 나치와 공모하면서 1933년 '유전병을 지닌 자녀 출산을 막기 위한' 단종법을 통과시켰다. 지

적 장애인이 강제 단종 수술 대상자 명단 꼭대기에 올랐음은 물론이다. 1939년 10월엔 '쓸모없는 아이들'의 안락사를 법으로 허용했고, 장애를 가진 아이들은 독극물을 주사 받거나 특수시설인 '헝거 하우스'에서 아사했다. '피와 눈물'이라는 잉크가 있다면, 지적 장애인의 역사는 바로 그것으로 쓰였을 것이다.

이제 우리는 '생명에 계급이 있다'는 우생학이 잘못됐다는 것을 안다. 그런데 그러한 우리의 인권 의식은 지적 장애인 앞에서는 멈춘다. 우리는 여전히 그들을 사회 밖으로 내쫓는 데 바쁘기 때문이다. 특수학교 설립을 위해 장애 자녀를 둔 부모들이 지역 주민에게 무릎까지 꿇어야 하는 상황만 봐도 그렇다. 그뿐이랴. 지적 장애인들을 조롱하는 문화도 여전하다. 《사양합니다, 동네 바보 형이라는 말》이라는 인상적인 제목의 책이 있다. 발달 장애인의 엄마인 이 책의 저자 류승연은 '동네 바보 형'이라는 단어는 발달 장애인을 대놓고 비웃는 말이라고 비판한다. 지적 장애인들이 상황 파악을 잘못해 엉뚱한 말을 하는 측면만 부각해 그들을 웃음거리로 만들고 있다는 것이다. 방송에서 개그맨들이 지적 장애인 흉내를 낼 때 꼭 흰색 콧물 분장을 과장되게 하는 등 우스꽝스럽게 묘사하

는 것도 그중 하나다.

 책을 읽으며 고개를 끄덕끄덕하다가, 그 옛날 우리를 숱하게 웃겼던 '영구', '맹구' 역시 지적 장애인을 희화화한 캐릭터였구나! 하는 뒤늦은 깨달음이 왔다. 그러나 거꾸로 생각해 보면, 영구와 맹구는 적어도 시설에 갇혀 있는 상태는 아니었다. 그들은 강아지 '땡칠이'를 보살피며 골목길에서 아이들과 어울리기도 하고, 학당에서 제일 앞줄에 앉아 적극적으로 수업 발표를 하기도 했던 '동네 형'이었다. 하지만 이제 그런 형은 더 이상 동네에 없다.

 요즘 장애인권운동계에서 '탈시설'이 화두이다. '바보 배'에 강제로 태워진 채 망망대해 속으로 더 이상은 떠날 수 없다며, 다시 지역사회로 돌아와 우리의 이웃이 되겠다는 선언이다. 바보 배를 부술 수 있다면, 지적 장애인들이 사회 속에서 연애하고, 세례를 받기 위해 교리 공부를 하고, 결혼식까지 올리는 일이 '하늘의 별 따기'가 아닌 '당연한 일상'이 될 것이다. 우리는 그들을 환대할 준비가 되어 있는가.

인간이 만물의 영장이라는 착각

✦✦✦

동물권에 대해,
인간의 폭력에 대해

중학생 때 학교에서 '개구리 해부' 수업을 받았었다. 생물 시간 때 반드시 거치는 수업 과정이었는데, 여섯 명이 조를 짜서 살아 있는 개구리를 마취한 후 배를 가르고 내부 장기를 관찰하는 내용이었다. 이 수업은 내게 일종의 트라우마를 남겼는데 이유는 우리 조에 배당된 개구리의 마취가 제대로 안 됐었기 때문이었다. 완전히 마취된 줄 알고 배를 갈랐는데, 개구리는 놀랍게도 중간에 깨어나 몸을 뒤집고 탈출을 시도했다. 그 이후는 말 그대로 아수라장이었다. 배가 절개된 채

개구리가 뛰어오르자, 내장이 쏟아졌다. 이 사태를 어떻게 수습했는지 사실 잘 기억이 안 난다. 아마 비위가 좋고 용감했던 친구가 나서서 짐을 다 떠맡았으리라.

그때부터 학교 운동장 한 켠엔 개구리 무덤이 줄줄이 나타나기 시작했다. 우리들은 무덤에 이쑤시개를 엮어 만든 십자가를 세워주고, 꽃을 꺾어 앞에 놓아주며 죄책감을 달래곤 했다. 새 무덤은 나날이 늘어만 갔다. 우리 학년은 12반이나 있었으니까. 나중에는 우리 손에 최후를 맞이했던 '그 개구리'의 무덤이 어디에 있는지 찾기가 어려울 정도였다. 전국의 중학생이 모두 이런 식으로 개구리 해부 수업을 했다면, 도대체 얼마나 많은 개구리가 애꿎은 목숨을 잃어야 했던 것일까.

엄마가 된 후, 아이들에게 이때의 경험을 들려줄 기회가 있었다. 바로 믿을 수 없다는 반응이 돌아왔다. '야만적이고 잔인하다', '구역질 난다'고 아우성이었다. 그러게. 그때 우리는 왜 굳이 많은 수의 개구리를 죽여가면서까지 수업을 해야 했을까. 개구리 장기에 대해서는 책으로나 영상으로도 확인할 수 있는데 말이다. 그저 '생생한' 과학 지식을 얻기 위해서는 안타깝지만 어쩔 수 없는 일이라고 지나간 건 아니었을까. 개구리의 생명보다 인간의 과학교육이 더 중요하니까. '인간은 만물의 영장'이니까.

장-프랑수아 밀레, 〈새 사냥〉
1874년, 캔버스에 유채, 미국 필라델피아 미술관

만물의 영장들이 행하는 '갑질'은 시도 때도 가리지 않는다. 여기, 또 다른 폭력이 있다. 칠흑같이 어두운 숲, 한 남자가 나무 앞에서 횃불을 갑자기 밝힌다. 동시에 다른 남자는 들고 있는 몽둥이로 사방을 휘젓는다. 몽둥이의 움직임에 따라 바닥에 후두둑 추풍낙엽처럼 떨어지는 것은 바로 야생 비둘기. 그러니까 불빛 주위에 파도처럼 너울진 것은 놀라서 날아오르는 비둘기 떼인 것이다. 밑에서 여자와 또 다른 남자는 몽둥이에 맞아 피 흘리는 비둘기를 주워 담느라 정신이 없다. 프랑스의 화가 장-프랑수아 밀레Jean-François Millet, 1814~1875의 〈새 사냥〉 이야기다.

밀레는 어렸을 적 실제로 야간 비둘기 사냥을 자주 따라나섰다고 한다. 〈새 사냥〉을 그린 후, 그는 한 미국인과 나눈 대화에서 당시 상황을 이렇게 회고했다. "우리는 밤에 횃불을 들고 나뭇가지 위에 잠든 새를 잡으러 가는 일에 이력이 났었지요. 불빛에 눈이 부셔 앞이 보이지 않는 새들을 몽둥이로 후려치면 몇백 마리씩 잡을 수 있었습니다."

어린 시절 밀레는 무엇을 본 것일까. 새빨갛게 넘실거리는 불빛 속 죽음을 피하려는 눈먼 새들의 날갯짓, 이에 아랑곳하지 않고 신들린 듯 몽둥이를 휘젓는 사람들, 여기저기 터지는 새들의 피와 비명소리. 이에 맞춰 새들의 사체를 주워 담는

이들이 내는 낄낄거리는 웃음소리. 밀레는 이 모든 것을 강렬한 색채로 담았다. 그는 자신도 모르게 어린 시절 새 사냥을 통해 느꼈던 인간의 공격성과 야만성을 그대로 기록했던 것이 아니었을까. 비록 "어린 시절 이후엔 새 사냥을 안 나갔지만, 그림을 그리다 보니 그 장면이 생생하게 떠올랐을 뿐"이라며 덤덤하게 술회했지만 말이다. 아이들에게 이 그림을 설명하자마자 개구리 해부 이야기를 들었을 때와 비슷한 반응이 돌아왔다. "너무해!"

이제 우리는 동물에게 고통을 주는 이런 행위를 잔인하다고 여긴다. 예전에는 달랐다. 17세기 철학자 데카르트는 인간과 달리 동물에게는 정신 또는 영혼이 없어 쾌락이나 고통을 경험할 수 없다고 보았다. 그래서 그는 아내의 개를 판자에 뉘어 네 발을 못으로 박아놓고 산 채로 해부하고는 "동물은 '영혼 없는 기계'에 불과하며 그들이 지르는 비명은 '톱니바퀴의 소음'과 같다"고 이야기하기도 했다. 하지만 우리는 이제는 안다. 동물과 인간은 고통을 느끼는 측면에서 같은 생물학적 기제를 갖고 있다는 것을. 그래서 공리주의 철학자 제러미 벤담은 이렇게 얘기했으리라. "질문해야 할 점은 '그들에게도 이성이 있는가?', '그들이 말을 할 수 있는가?'가 아니고 '그들

이 고통을 느낄 수 있는가?'이다." 우리가 밀레의 〈새 사냥〉을 보고 가슴이 아픈 이유는 바로 벤담의 철학이 어느 정도 뿌리박힌 현대 사회에 살기 때문일 것이다. '개구리와 새가 불쌍하다'는 아이들이 평소 읽는 동화책을 펼치면, '동물은 우리의 친구'라는 글이 자주 보이는 것만 해도 그렇다. 그런데 정말 '동물은 아이들의 친구'가 맞을까?

아이들이 동화책이라는 세상에서 걸어 나와, 살아 있는 동물을 만나는 곳은 대개 대형마트나 동물원이다. 그것도 철창 안에 갇힌 모습으로 대면한다. 대형마트 속 햄스터와 토끼를 파는 곳은 하필 장난감 코너 바로 옆에 있어서, 아이들은 무의식중에 이들을 '(건전지 따위 필요 없는) 다른 장난감'으로 인식하기 쉽다. '세일 중'이라는 표식이 달린 케이지 안에 살고 있는 햄스터에 한껏 반한 작은아이는, 몇 번씩 "햄스터 사 달라"고 성화다. 큰아이는 가격표를 보며 "이 정도면 싸다"고 거든다. 이런 상황에서 아이들에게 '햄스터는 생명이고, 손쉽게 돈으로 살 수 있는 물건으로 생각하면 안 된다'는 걸 가르치기란 얼마나 힘든 일인가. 현실은 엄마의 설명과는 반대로, '살아 있는 장난감'으로 잘 포장돼 판매되고 있기 때문이다. 이렇게 야생동물인 햄스터를 장난감처럼 만들려다 보니 고육

책으로 발명해낸 것이 쳇바퀴 아닌가 싶었다. 알다시피 햄스터는 야생에서 수십 킬로미터를 이동하는 것도 거뜬한, 굉장히 활동적인 동물이다. 아무리 넓은 케이지를 구입한다 해도 햄스터가 필요로 하는 하루 운동량을 모두 채울 수 없는 것은 당연하고 그러다 보니 쳇바퀴를 필수적으로 설치하는 거라 들었다. 쳇바퀴 위에서 발을 굴리는 '원형운동'이라도 해야 스트레스로 죽지 않기 때문이다. 갇혀 지내는 햄스터에겐 그나마 최선일 것이다.

갇혀 지내는 생명의 모습은 빈센트 반 고흐의 그림에서도 찾아볼 수 있다. 1890년 작 〈죄수들의 보행〉이 그것이다. 끝모를 높다란 벽이 둘러싸고 있는 닫힌 감옥 안. 그 속에서 살아가는 죄수들이 교도관들의 감시 아래에서 운동을 한다. 그런데 운동 방식이 햄스터의 그것과 너무나 비슷하다. 마치 쳇바퀴 위에 선 것처럼 그들은 앞사람의 뒤통수만 바라보며, 로봇처럼 기계적으로 돌고 있다. 마트 안 햄스터가 물건 취급받는 것처럼 그들 역시 감옥 안에서는 더 이상 생명이 아니다. 죄수들은 사회에서 강제로 지워진 존재에 불과하기 때문이다.

어쩌면 동물원도 '거대한 마트'라는 생각이 든다. 오래전부터 동물원은 갇혀 있는 동물을 볼모 삼아 '야생을 파는 공간'

빈센트 반 고흐, 〈죄수들의 보행〉
1890년, 캔버스에 유채, 모스크바 푸슈킨 미술관

이었기 때문이다. 그러고 보니 몇 년 전 동영상 뉴스 속에서 본 '뽀롱이의 아들' 모습도 햄스터와 비슷했다. 기억하는가. 동물원 직원이 실수로 열어둔 문으로 자연스럽게 나온 죄로 엽총에 맞아야 했던 암컷 퓨마 뽀롱이를. 그가 동물원에 남긴 아들의 모습은 한눈에 보기에도 이상했다. 사육장 좌우를 잠시도 쉬지 않고 기계적으로 반복해 오가는 모습은 '죄수들의 원형보행'과 너무나 닮아 보였다. '어미가 사라지자 새끼들이 분리 불안 증상을 보이는 것'이라 설명하는 뉴스 아래에 달린 댓글 중 추천이 많이 달린 글은 바로 '영혼 탈출'이었다. 이렇듯 동물에게 자유를 빼앗아 놓고는 친구로서 교감할 존재가 동물이라고 아이들에게 가르치다니, 이만한 기만이 또 있을까 싶다.

얼마 전 중학생 시절의 '개구리 해부수업'의 학습목표가 무엇이었는지 찾을 수 있었다. '개구리의 몸을 통해 척추동물을 이해한다'가 그것이었다. 결국 척추동물 인간을 이해하기 위해, 인간과 생물학적으로 비슷한 요소가 많은 또 다른 척추동물 개구리를 이용한 것이다. 이는 의도치 않은 깨달음을 준다. 바로 인간과 동물은 근본적으로 다르지 않으며, '우리는 모두 동물이다'라는 자각이다. 그런 의미에서 '인간은 만물의 영장'이라는 말은 틀렸다. 그저 인간이라는 힘 있는 동물이

비인간-동물이라는 힘없는 쪽을 억압하는 종차별적인 이데올로기와 다름없다.

이제 아이들은 개구리 해부 수업도 받지 않고, 살아 있는 비둘기를 몽둥이로 때려잡는 걸 목격하는 일도 없다. 하지만 대신 마트 계산대에서 태그를 찍고 카드를 긁어 햄스터를 구입하는 부모를 보고, 아무렇게나 휘휘 던져주는 건빵을 재주 부리듯 받아먹는 동물원의 곰을 향해 박수 치라는 말을 듣는다. 이런 환경에서 자라난 아이들의 머릿속에 동물들은 어떤 존재로 자리 잡을 것인가. 친구는커녕 인간의 쾌락을 위해 존재하는 것들이란 편견이 자라지 않을까. 여전히 아이들의 머릿속에 '인간은 만물의 영장'이라는 폭력적인 이념을 주입하고 있는 셈이다. 우리는 새를 몽둥이질하던 야만적인 과거에서 과연 얼마만큼 벗어난 것일까.

사랑하라, 뜨겁게.
상처를 각오하며

✥✥✥

오스카어 코코슈카,
나를 파괴하지 않는 사랑

　가수 이원진의 〈시작되는 연인들을 위해〉라는 가요를 기억하는지. 새해가 시작되던 날, 음악 큐레이션 앱이 골라준 노래다. 찾아보니 1994년에 발표된 곡이다. 사춘기가 막 찾아왔던 시절, 이 노래를 접하고 '가사가 참 좋네'라고 생각했던 게 기억이 났다. 그러고는 당시에, 마음에 다가왔던 구절을 노트에 옮겨 적기도 했다. 바로 이 대목이다.

"불안한 듯 넌 물었지 사랑이 짙어지면

슬픔이 되는 걸 아느냐고

　하지만 넌 모른 거야. 뜻 모를 그 슬픔이

　때론 살아가는 힘이 되어주는 걸."

　가사를 적다 보니 지금도 여전히 가슴이 찡하게 좋다. 하지만 그런 와중에 문득, 의문이 들었다. 어릴 때는 이 가사가 일종의 아포리즘 같아서, 마냥 멋져 보여서 무심코 옮기기만 했는데 지금은 가사 내용이 의미심장하게 다가와서다.

　사랑이 두려운 이유는, 슬픔이 될 수도 있기 때문이다. 그 사람과 함께 있을 때 느낀 내 가장 큰 행복이 불완전연소되면, 나를 질식하게 만드는 가장 큰 슬픔이 된다. 그런데 슬픔이 된 사랑이, 때로는 살아가는 힘이 될 수도 있다니? 이 무슨 앞뒤가 안 맞는 얘기란 말인가.

　오스트리아의 표현주의 화가이자 극작가 오스카어 코코슈카Oskar Kokoschka, 1886~1980라면, 이 노래 가사에 어쩌면 동의할지도 모르겠다. 그는 사랑에 내재된 치명적인 슬픔과 경이로운 힘을 모두 경험한 사람이었기 때문이다.

　1912년 4월 12일, 스물여섯 살의 코코슈카는 일곱 살 연상의 알마 말러Alma Mahler, 1879~1964를 처음 만났다. 알마는 누구였던가. 그녀는 오스트리아 사교계에서 작곡가 구스타프

말러의 아내로 이미 유명한 사람이었다. 그런데 1년 전, 9년을 이어온 구스타프와의 결혼생활이 끝나고 말았다. 심장병을 앓던 남편과 사별했기 때문이다. 이때 그녀의 나이 서른세 살. 여전히 매력적이었던 젊은 알마 앞에 코코슈카가 나타났다. 그림 〈키스〉로 유명한 구스타프 클림트가 "제멋대로이며 괴짜이지만 훌륭한 화가가 될 것"이라고 극찬했던 바로 그 화가, 코코슈카 말이다.

평소 코코슈카의 잠재력을 높이 평가했던 오스트리아 화가 카를 몰Carl Moll이 자신의 의붓딸 알마의 모습을 그려달라고 코코슈카에게 부탁한 것이 그들의 첫 만남의 계기였다. 심미안을 갖추고 있던 알마는 코코슈카의 재능과 매력을 바로 알아보았다. 알마는 자신을 그리려 계부의 집으로 온 코코슈카를 옆방으로 끌고 간 뒤, 그 앞에서 아리아 '사랑의 죽음'을 애절하게 부른다. '사랑의 죽음'은 고대 켈트인의 옛 전설을 바탕으로 창작한 바그너의 오페라 〈트리스탄과 이졸데〉에 등장하는 노래로, 이졸데가 연인 트리스탄의 품에서 죽어가며 부르는 아름다운 아리아다. 코코슈카는 단박에 알마와 치명적인 사랑에 빠진다. 마치 트리스탄과 이졸데처럼.

코코슈카는 두려웠을 것이다. 사실 알마는 남편과 사별하기 전부터 독일의 유명한 건축가 발터 그로피우스와 염문을

뿌리던, 바람과 같은 여자였기 때문이다. 그녀는 자신의 가슴을 난도질할 확률이 높은 위험한 사람이었다. 하지만 멈출 수 있다면, 사랑이 아닌 것. 그는 자신의 삶 속으로 알마가 또각또각 걸어 들어오는 것을 속수무책으로 바라볼 수밖에 없었다. 대신 이렇게 애원할 수밖에. "알마, 나는 그 어떤 눈도 당신의 드러난 가슴을 보는 게 싫어. 나이트가운을 입은 채든, 옷을 입은 채든, 당신의 사랑스러운 육체의 비밀을 지켜줘."

알마에 대한 코코슈카의 열정은 2년의 연애 기간 동안 알마에게 보낸 400통의 편지로 증명된다. 함께 살다시피 한 연인에게 이틀에 한 번꼴로 편지를 보낸 것이다. 편지뿐만이 아니었다. 코코슈카는 오로지 알마의 초상만 닳듯이 그린다. 자신의 감정처럼 거칠고 격렬한 그림이었다. 터질 듯한 감정을 느린 붓으로는 도저히 담을 수 없어, 손가락이 동원됐다. 왼손바닥을 팔레트 삼아 물감을 섞어 캔버스에 뭉치듯 던진 후, 물감 위를 손톱으로 긁어 선을 그었다. 그렇게 완성된 그림 중 하나가 1913년에 완성된 〈코코슈카와 알마의 2인 초상화〉이다.

이때 알마는 둘 사이의 아이를 임신한다. 코코슈카는 그녀와 결혼하기로 결심하고 이 그림을 '약혼 그림'이라고 불렀다. 불행은 그것이 코코슈카 혼자만의 생각이었다는 데 있었다.

오스카어 코코슈카, 〈2인 초상(코코슈카와 알마 말러)〉
1912~1913년, 캔버스에 유채, 독일 에센 폴크방 박물관

그림 속 코코슈카는 사랑하는 사람을 향해 손을 뻗은 채 상기된 표정으로 우리를 쳐다본다. 그러나 알마는 어떤가. 그녀는 침착한 표정으로 반대쪽을 흘낏거린다. 소설가 토마스 만이 그랬던가. "더 많이 사랑하는 사람이 언제나 지는 법"이라고. 그림은 이미 코코슈카가 곧 직면할 패배의 신호를 보내고 있는 셈이다.

알마는 자신에 비해 너무 뜨거운 코코슈카의 열정이 부담스러웠다. 급한 대로 그녀는 코코슈카가 '완벽한 걸작'을 완성한 뒤에야 그와 결혼하겠다고 선언했다. 이 선언이 코코슈카의 열정의 온도를 낮춰줄 거라 기대했지만, 상황은 정반대 방향으로 흘러갔다. 알마의 말이 코코슈카의 가슴 속 사랑의 불꽃에 오히려 기름을 부은 것이다. 그는 이 '약혼 그림'이 자신의 '완벽한 걸작'이 될 것이라며 의욕을 불태웠고, 1913년 2월 말쯤 코코슈카가 이 그림을 거의 완성하자 알마는 그와 결혼하게 될까 봐 안절부절못하는 상태에 이르렀다. 기어이, '약혼 그림'은 탄생했다. 코코슈카는 알마와의 약혼을 모두에게 공표하기 위해 그 그림을 베를린 분리파 전시회에 출품했고, 알마는 결국 극약 처방을 내린다. 코코슈카의 아이를 낙태해 버린 것이다.

사랑과 계절의 공통점은 시작과 끝을 정확하게 알 수 없다는 점이다. 왠지 이 사랑이 곧 끝날 것 같은 예감에 사로잡힌 코코슈카는 알마에게 애원한다. "제발 나를 사랑한다고 많이 편지해줘. 그림 앞에서 시간을 낭비하지 않게." 그 애원 끝에 그린 그림이 바로 〈바람의 신부〉이다.

코코슈카는 애초 이 그림의 제목을 〈트리스탄과 이졸데〉로 지었다. 둘의 사랑이 시작됐던 날을 떠올리게 하는 제목이다. 하지만 그는 이내 게르만 신화에 등장하는 '날씨의 악마'의 이름인 〈바람의 신부Windsbraut〉로 바꾼다. 독일어로 '회오리바람'을 뜻하기도 하는 '바람의 신부'는 그림 속 남녀를 알 수 없는 곳으로 데려가고 있다. 사방에 미친 돌풍이 휘몰아치는데도 편안히 잠든 여자와 대조적으로, 남자는 혹여나 푸른 바람이 여자를 빼앗아갈까 봐 두 눈을 홉뜬 채 불안해한다. 이 두 사람은 바로 코코슈카 자신과 알마의 모습과 다를 바 없다. 코코슈카는 〈바람의 신부〉 완성 전 "폭풍에 날리는 휘장 끝자리에 서로 손을 잡고 누워 있는 우리의 표정은 힘차고 차분해"라고 알마에게 다정히 편지했지만, 알마는 이 그림을 두고 "코코슈카는 나를 자신에 의지해 도움을 청하는 여인처럼 그렸다. 자신은 마치 온몸에서 힘을 뿜어내 거친 파도를 가라앉히는 국왕처럼 묘사했다"고 차갑게 평했을 뿐이었다.

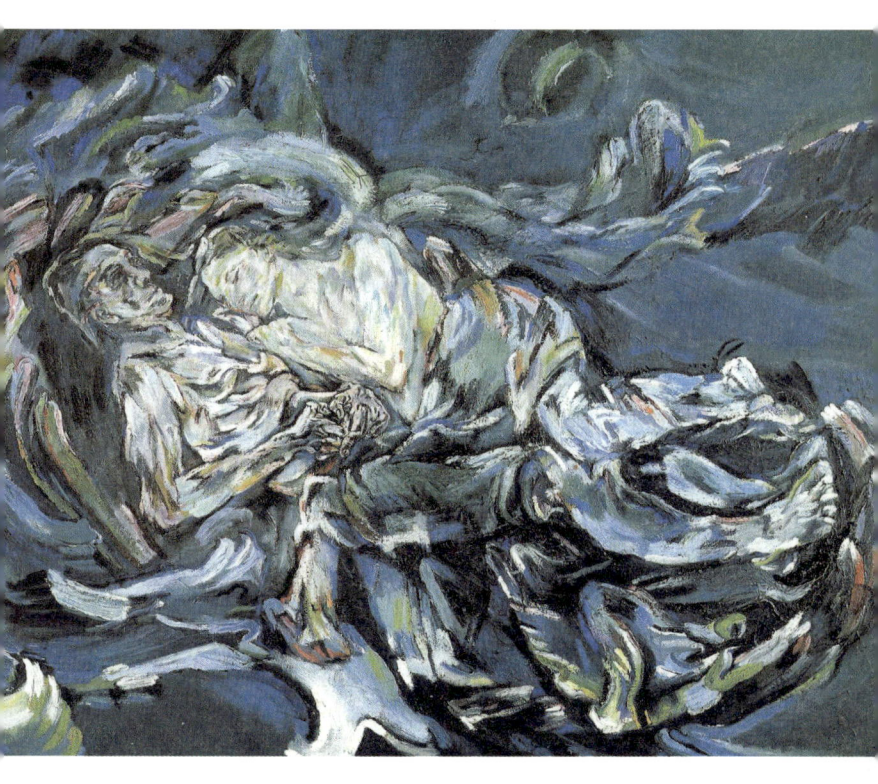

오스카어 코코슈카, 〈바람의 신부〉
1914년, 캔버스에 유채, 스위스 바젤 미술관

먼저 사랑의 끝에 도달한 알마는 코코슈카를 떼어놓기 위해 다른 방법을 생각해냈다. 마침 제1차 세계대전이 터진 것이다. 그녀는 전쟁터에 나가는 것을 어떻게든 피하려 했던 코코슈카를 겁쟁이라고 비웃었다. 화가 난 코코슈카는 '남자다운 남자를 원한다'는 알마의 바람대로 오스트리아 황제의 기병대에 입대하기로 결심했다. 그러기 위해서는 일단 〈바람의 신부〉를 팔아야 했다. 당시 황실 기병대에 입대하기 위해서는 개인 소유의 말을 끌고 가야 했기에, 말을 구입할 돈이 필요했기 때문이다. 코코슈카의 사랑을 증명하던 〈바람의 신부〉는 그렇게 둘의 품을 떠나갔고, 둘의 사랑도 마침내 끝났다. 코코슈카가 전선에서 머리에 총을 맞는 심각한 부상을 입고 죽음의 문턱을 오가는 사이, 알마는 예전에 사귀었던 그로피우스와 다시 만나 결혼했고 딸까지 낳았기 때문이다.

이별의 후유증은 길고 오래 갔다. 코코슈카는 제목 그대로 자신의 애끊는 심정을 담은 〈코코슈카의 내장으로 실을 잣는 알마 말러Alma spins using Kokoschka's intestines〉라는 그림을 그리고, 알마와 오스카어라는 이름을 순서만 바꾼 〈알로스 마카르Allos Makar〉라는 시도 지었다. 심지어 알마와 똑닮은 실물 크기 인형을 주문해 극장에 동행하는 등 자나 깨나 함께하

기도 했다. 드디어 코코슈카가 사랑 때문에 미쳤다는 소문이 돌았다. 그랬다. 코코슈카 스스로도 자신이 미친 사랑 속에서 산화됐다고 생각했을 것이다. 하지만 그가 간과했던 것이 있었다. 사랑과 계절의 공통점은 또 있다는 것. 바로 한 계절과 사랑이 지나가면, 새로운 계절과 사랑이 또 찾아온다는 점이다. 코코슈카에게도 새로운 계절이 왔다.

독일의 나치 정권에 항의하는데 열을 올렸던 코코슈카는 결국 나치에게 '퇴폐 작가'로 찍혀 1934년에 체코 프라하로 이주하게 된다. 반 나치작가로 이미 프라하에서 유명했던 코코슈카는 어느 날 그의 예술을 흠모하던 변호사이자 예술 감정가인 팔코프스카에게서 저녁식사 초대를 받는다. 그렇게 흔쾌히 팔코프스카의 집에 갔다가, 그의 딸 올다 팔코프스카 Olda Palkovská을 만나게 된다.

올다는 코코슈카보다 스물아홉 살이나 어렸지만, 바로 사랑에 빠져버렸다. 코코슈카를 오직 화가로서 존경했을 뿐 사윗감으로는 전혀 생각하지 않았던 팔코프스카 부부의 극심한 반대가 이어졌다. 아마 올가에게 코코슈카와 알마의 사랑이 어떠했는지 알려주는 말들도 쇄도했을 것이다. 하지만 그러거나 말거나. 코코슈카는 주저했지만, 올가의 사랑은 확고했다. 상처받을 수 있다는 걸 알면서도 위험한 사랑에 맹목적으

로 뛰어드는 올가에게서 코코슈카는 자신의 옛 모습을 보지 않았을까.

둘의 사랑은 평화와 안정을 주었다. 나치의 핍박에 지쳐 있던 코코슈카에게 올가는 푸딩과 초콜릿 파이를 정성껏 요리해주는 고마운 사람이었다. 둘은 매일 저녁 영화관으로 데이트를 나갔고, 함께 좋아하는 감독에 대해 이야기하며 산책했다. 그렇게 사랑을 쌓아온 그들은 1941년 드디어 결혼한다. 코코슈카는 올가의 사랑 덕분에 처음으로 죽음에 대해 생각하는 것을 멈출 수 있었다고 한다. 사랑이란 자신을 무자비하게 파괴할 뿐인 존재라 생각했는데, 그 사랑이 살아갈 힘을 주기도 한다는 것을 배운 것이다.

그 증거가 여기 있다. 코코슈카는 1966년 또 다른 〈2인 초상〉을 그린다. 아내 올다와 함께한 코코슈카의 모습이다. 알마와 함께했던 〈2인 초상〉 분위기와는 사뭇 다르다. 그는 두 손을 모은 채 흐뭇한 모습으로 아내를 본다. 원 없이 사랑해본 사람 특유의 여유를, 그의 얼굴에 떠오른 미소에서 엿봤다면 과한 말일까. 올다 역시 편안한 표정으로 정면을 응시한다. 그림이 완성된 1966년은 그들이 스위스 제네바 호수 옆에 평생 소망해왔던 집을 마련해 존경받으며 평화롭게 살았

던 때였다. 그림에서도 자연스레 배어 나오는 행복을 누리고 있다는 자신감 덕분이었을까. 코코슈카는 성숙한 태도로 알마의 70세 생일을 축하하는 편지를 보낸다. "사랑하는 알마, 당신은 여전히 길들지 않은 나의 야생동물입니다." 그리고 그는 의미심장한 추신을 덧붙였다. "코코슈카의 가슴은 당신을

오스카어 코코슈카, 〈2인 초상(올다와 코코슈카)〉
1966년, 캔버스에 유채, 오스트리아 잘츠부르크 현대미술관

용서하기에." 그러나 알마의 반응은 어떠했던가. 그녀는 자신의 자서전에서 "코코슈카는 나와 헤어진 후 가치 있는 그림을 그리지 못했다"고 평가했다. 둘은 한때 공인된 연인이었지만, 사랑을 '제대로' 한 사람은 단 한 명뿐이었던 것 같다.

이번에 이원진의 노래를 다시 들으며 나는 이 노래의 제목이 〈'시작하는' 연인들을 위해〉가 아닌 것을 뒤늦게 깨닫고 깜짝 놀랐다. 나는 항상 능동적으로 사랑을 '시작하는' 주체라고 생각하고 있었기 때문이다. 하지만 어찌 보면 우리는 운명의 손에 붙잡혀 '시작되는' 사랑의 소용돌이 속으로 끌려 들어가는 존재일 수도 있겠다는 생각이 들었다. 내 의지와 상관없이 시작되는 사랑 앞에서 우리가 애써 '쿨함'을 연기하는 것도, 사실은 주체성을 찾기 위한 애처로운 몸부림일지도 모르겠다. 그렇다면 우리는 어떻게 해야만 사랑 앞에서 자주적인 사람이 될 수 있을까. 어떻게 하면 능동적인 태도로 사랑을 맞이할 수 있을까.

소설가 공지영이 말했던가. '사랑은 상처받는 것을 허락하는 것이다'라고. 비장하게 상처받기를 각오해야 한다는 것이 아니라, 처음부터 사랑이 내게 가할 수 있는 슬픔에 항복하듯 '수용'하는 것. 그리하여 코코슈카가 그랬듯, 사랑이 주는 고통과 치열하게 싸우면서 길어낼 수 있었던 단단함으로 생을

다시 한번 으스러지게 껴안아 보는 것. 그것이 〈시작되는 연인들을 위해〉 속 수수께끼 같던 가사가 전하는 해답일 것이다. "뜻 모를 그 슬픔이 때론 살아가는 힘이 되어주는 걸."

춤은 계속되어야 한다

삶이라는 캔버스 속,
부모로 산다는 것

"아이가 사춘기라고? 그렇다면 반려견을 한 마리 집에 들여놓아야 살아남을 수 있을 것이다. 그래야 당신이 바라보고 행복해질 수 있는 존재가 집에 하나라도 있을 테니까."

영화감독이자 작가인 노라 에프론Nora Ephron이 생전 한 말이다. 〈시애틀의 잠 못 이루는 밤〉, 〈해리가 샐리를 만났을 때〉 등 다수의 히트작을 내고 미국 작가 조합상을 받는 등 화려한 경력을 자랑하는 대단한 엄마도, 정작 사춘기 아이 앞에서는 찬밥(?) 신세였던 셈이다.

문제는 노라 에프론의 심정을 내가 알 것 같다는 것이다. 이제 막 중학생이 된 큰딸 주위에 어느새 쌩쌩 찬바람이 불기 시작했기 때문이다. 서운하다! 하루 종일 엄마를 불러대며 종알종알 떠들었던 귀여운 꼬마는 이제 더 이상 없다. 남은 사람은 비스듬하게 고개를 든 채, 단답형으로만 대답하는 퉁명스런 청소년이 있을 뿐이다.

프랑수아 바로, 〈빵 자르는 사람〉
1933년, 캔버스에 유채, 개인소장

스위스의 화가 프랑수아 바로François Barraud, 1899~1934의 그림 〈빵 자르는 사람〉에도 내 딸 같은 아이가 등장한다. 모락모락 김이 피어나는 뜨거운 수프가 놓인 식탁에 엄마와 딸이 앉았다. 그런데 턱을 손으로 괸 채, 고개를 돌린 딸의 표정이 샐쭉해 보인다. 무언가 마음에 안 드는 상황이 있는 걸까? 이유는 단순하다. 그럴 나이이기 때문이다. 딸의 머리에는 나이에 걸맞지 않은 커다란 리본이 꽂혀 있다. 이는 현재 딸이 이제 막 아동기를 지나 청소년기로 진입 중이라는 점을 알려주는 장치이다. 뜨거운 수프를 먹을 계절이건만, 딸은 긴 소매 드레스를 입은 엄마와 달리 혼자 한여름이다. 민소매 옷을 입은 채 어떻게든 성숙해 보이려고 애써보지만, 그녀의 발그레한 뺨은 실제로는 몇 살인지 그대로 드러낼 뿐이다. 이런 딸을 둔 엄마의 표정은 평온하다. 아니 겉으로는 평온해 보인다. 하지만 사실은 어금니를 꽉 깨물었을지 모른다. 그러고는 수프에 적셔 먹을 빵을 자르는 데에 애써 온 신경을 집중하고 있는지도. 마치 '방망이 깎는 노인'처럼 말이다.

안다. 나 역시 씩씩거리며 나만의 방망이를 깎고 있지만, 이제 부모와 공유하고 싶지 않은 것을 가져버린 아이 인생에서 한발 물러나야 한다는 것을. 그런데 바로 이때, 아이에게 헌신하던 부모들 앞에는 당황스러운 일들이 벌어진다. 작가 제

니퍼 시니어는 자신의 책《부모로 산다는 것》에서 이를 다소 냉정하게 서술한다. "사춘기 아이가 (부모의) 무대에서 퇴장하고 나면 지금까지 아이를 비추던 스포트라이트가 부모의 생활을 비추는데, 그 순간 부모가 충족된 삶을 사는지 혹은 그렇지 않은지가 적나라하게 드러난다." 즉 부모가 스스로를 절실하게 비판하는 마음이 들도록 하는 존재는 다름 아닌 사춘기 아이라는 얘기다. 부부만 덩그러니 남은 자리, 그곳은 젖과 꿀이 흐르는 풍요의 땅인가 아니면 먼지만 날리는 폐허의 땅인가.

아이가 부모를 더 이상 필요로 하지 않을 때 어떤 삶을 살지, 부부 사이가 좋을지 나쁠지 결정하는 과정은 의외로 빠른 시기부터 시작된다. 바로 이제 막 부모가 됐을 때, 우리의 인내를 시험하는 극기의 문이 열리면서부터다. 프랑스 작가 알랭 드 보통은 말했다. "아기보다는 일반 가전제품이 더 상세한 취급 설명서와 함께 온다"고. 과연 맞는 말이었다. 그 시절 남편과 나도 여느 부모들처럼 지쳐 있었다. 계획했던 임신이었고 오랜 시간 동안 출산 및 육아를 준비했건만, 그 모든 노력이 무색하게 우리는 내내 허둥거렸다. 그토록 오랫동안 육아서를 보며 공부해왔음에도 아이가 왜 우는지, 얼마나 먹여야 하는지, 얼마만큼 재워야 하는지 도통 알 수 없었다. 아니,

책의 설명과 현 상황을 대조해볼 시간 자체가 없었다는 말이 더 정확하겠다. 우리는 책을 집어던지고 예전에는 머릿속에 떠올리기만 해도 진저리를 쳤던 대소변과 침, 토사물과 함께 하는 삶 속으로 직행했다. "내 손에 똥 마를 날이 없어!" 지금에야 이렇게 적고 보니 뭔가 비현실적으로 웃긴 말이 됐지만, 당시엔 정말 폐부 깊숙한 곳에서 나오는 절절한 절규였다.

보통 이런 상황에서 부부싸움은 시작된다. 결혼 이후 심심찮게 앞을 가로막는 파고 속을 요리조리 피해 나오며 애정전선을 성공적으로 지킨 부부라 하더라도, 출산 이후엔 종종 위기의 순간을 맞는다. 전과는 비교도 못할 극한의 체력과 인내력, 그리고 파트너십이 요구되는 현실 앞에 '순도 100%의 성인군자'는 없기 때문이다. 자, 그렇다면 이제 무엇을 해야 할 것인가?

몇 년 전 인터넷에서 작은 파장을 낳았던 글이 있었다. 글쓴이는 미국에서 아이를 키우는 엄마였는데, 아이가 태어난 가정을 대하는 미국문화가 한국과 달라서 신선하다는 내용이었던 걸로 기억한다. 글의 요지는 이랬다. '아빠의 육아 참여율을 높여야 한다'는 캠페인(?)은 여전히 한국에서 맹위를 떨치는 반면, 미국에선 이미 따로 언급할 필요도 없을 정도의 상식이 되었기에 크게 들리지 않는다는 것. 대신 미국에서는

출산 후의 부부 데이트를 중요시하는 문화가 자리 잡았다고 한다. 아기의 조부모를 동원하고, 사람을 따로 고용까지 하며 '부부의 재충전'을 권장하는 사회적 분위기가 조성된 이유는 무엇일까. 아이를 잘 키우기 위해서는, 육아의 주체인 부부간의 신뢰와 애정을 공고히 하는 것이 무엇보다 필요하다는 사실을 간파했기 때문은 아니었을까. 너무나 당연하게도 부부는 부모 패치를 붙인 기계가 아니기 때문이다.

프랑스 화가 에두아르 베르나르 드바-퐁상Edouard Bernard Debat-Ponsan, 1847~1913의 〈춤추기 전Avant le bal〉에도 아기를 키우는 부부가 등장한다. 젊은 엄마가 아기에게 젖을 먹이고 있는데, 그녀의 옷차림이 눈에 띈다. 우아한 이브닝드레스를 차려입고 금빛 구두를 신은 채 수유하는 여성이라니. 그러고 보니 벽난로 옆에 선 채 아기와 여성을 지켜보는 남성도 연미복 차림이다. 이들은 다름 아닌 드바-퐁상 자신과 아내 마르그리트 가르니에, 그리고 얼마 전 태어난 셋째 딸 시몬. 〈춤추기 전〉이라는 제목에서 짐작할 수 있다시피 드바-퐁상 부부는 둘만의 데이트 시간을 마련한 것 같다. 물론 딸이 너무 어리기에 집을 나서기 직전까지도 육아를 놓을 순 없는 상황. 그러나 아기는 곧 젖을 먹다가 잠이 들 테고, 옆에서 대기 중인 하녀 품에서 저녁 시간을 잘 보낼 것이다. 덕분에 그들은

에두아르 드바-퐁상, 〈춤추기 전〉
1886년, 캔버스에 유채, 프랑스 투르 미술관

잠시나마 아기 걱정을 뒤로한 채, 무도회장으로 향했을 터. 결혼 전에 그랬듯, 팔짱을 낀 채 함께 소리 내어 웃으면서 말이다.

젖먹이 아기의 엄마 아빠의 삶에도 저녁이 있어야 하고, 춤은 계속되어야 한다. 우리는 모두 부모가 되기 전, 한 명의 여성이고 남성이었음을 잊지 않는 것. 우리 가정의 '처음'으로 주기적으로 되돌아가 보는 일의 중요성. 이것이 마침내 아이가 부모의 품 밖으로 벗어날 때, 건강하게 떠나보낼 수 있는 우리의 '내공'이 될 것이며 궁극적으로는 아이의 행복과도 연결되리라 믿어본다.

다시 노라 에프론의 말을 떠올려보자. 우리 집엔 사춘기 딸이 있지만, 애석하게도 반려견은 없다. 그렇다면 이제 살아남을 방도가 없는 걸까? 아니, 내겐 반려자가 있다! 미국 엄마의 글을 접하기 이전에도, 내 남편과 나는 출산 후 꾸준히 둘만의 시간을 마련해왔다. 휴대용 유축기를 가지고 나와 짜낸 젖을 버리는 한이 있어도 아이를 떼어놓고 바람을 쐬었다. 말 그대로 '숨 좀 쉬고 싶어서'였다. 극기 훈련하듯 육아 노동하는 서로의 노고를 위무하는 행위이기도 했다. 물론 당시엔 주위에 이 사실을 숨겼다. 부모답지 않은, 철없는 행동이라 생

각했기 때문이다. 하지만 지금은 다행이라고 가슴을 쓸어내린다.

얼마 전, 딸에게 "엄마 아빠랑 같이 여행갈까?"라고 물어보니, 역시나 사춘기답게 "노땡큐!"란 답이 거침없이 돌아왔다. 최대한 덤덤하게 "알았어. 엄마 아빠 둘만 다녀올게"라고 말했다. 정말로 괜찮다. 남편과 내 자리는 '폐허'가 아니니까.

예쁠 필요가 없단다,
그건 네 의무가 아니야

✦✦✦✦

우리가 너무 늦지 않게
깨달아야 할 것들

어린 딸이 당신에게

자신이 예쁘냐고 묻는다면

마치 마룻바닥으로 추락하는 와인잔같이

당신의 마음은 산산조각 나겠지.

당신은 마음 한편으로는 이렇게 말하고 싶을 거야.

당연히 예쁘지, 우리 딸. 물어볼 필요도 없지.

그리고 다른 한편으로는

발톱을 치켜세운 한편으로는

그래 당신은

딸아이의 양어깨를 붙들고서는

심연과도 같은 딸아이의 눈 속을 들여다보고는

메아리가 되돌아올 때까지 들여다보고는

그러고는 말하겠지.

예쁠 필요 없단다. 예뻐지고 싶지 않다면 말이야.

그건 네 의무가 아니란다.

미국의 시인 케이틀린 시엘Caitlyn Siehl의 〈그건 네 의무가 아니란다It is not your job〉라는 시이다. 이 시를 처음 접했던 것은 큰아이가 초등학교 1학년 때였다. 나는 한쪽 눈으로 이 시를 훑으며 다른 눈으로는 딸을 흘깃거렸다. 이 시 속의 엄마처럼 딸의 양어깨를 붙들고 "예쁠 필요 없단다"라고 부르짖을 날이 혹시 나한테도 있을까, 잠깐 생각했던 것 같다. 하지만 망아지처럼 천방지축 뛰어다니기 바빴던 딸이었기에, 별 걱정 없이 잊고 지나갔던 기억이 난다.

그러나 결국은, 내게도 그날이 왔다. 산발을 한 채 피구를 즐기던 큰아이는 어느덧 화장실 거울 앞에 오래 붙어 있는 사춘기가 되었다. 하루는 아이의 눈이 평소보다 부자연스러워 보였다. 일부러 눈도 마주치지 않은 채 황급히 등교하려는 아

이를 붙잡고 봤더니, 쌍꺼풀 테이프가 엉성하게 눈꺼풀에 붙어 있었다. 나는 냅다 소리쳤다. "야, 네 눈이 어때서! 지금도 충분히 예쁜데!"

나와 작은아이는 쌍꺼풀이 있고, 큰아이는 아빠를 닮아 외꺼풀이다. 아이는 평소 아빠와 비슷한 눈매가 마음에 들지 않았던 것 같다. 하긴 인기 아이돌도 모두 쌍꺼풀에 큰 눈을 가지고 있지 않던가. 하지만, 그렇다고 이렇게까지 할 일인가. 그깟 쌍꺼풀이 뭐길래.

미국의 화가 앤디 워홀Andy Warhol, 1928~1987도 우리 딸과 마찬가지로 자신의 외모에 불만이 많았던 것 같다. 어려서부터 유독 병약했던 그는 급기야 여덟 살 때 신경질환인 무도병에 걸려 10주 동안 몸져누운 적이 있었다. 다행히 회복했지만 대신 뺨을 가로지르는 붉은 자국이 생겼고, 등과 가슴, 팔과 손엔 적갈색 반점들이 흔적으로 남았다. 게다가 유난히 창백한 피부를 가졌던 그는 여드름마저 심해 10대 때 이미 '딸기코 앤디'라는 불명예스러운 별명을 갖게 되었다. 하지만 남들이 뭐라건 무슨 상관인가. 남의 외모를 놀리는 사람들은 '자신이 얼마나 못생긴 내면을 가졌는지' 스스로가 증거하고 있을 뿐인데 말이다. 그러나 문제는 워홀 스스로가 자신의 외모

를 가혹하게 평가했던 데에 있었다. 워홀이 자신의 외모를 어떤 식으로 바라봤는지는 1956년의 여권 사진에서 짐작할 수 있다. 코를 얇게 만들고 머리숱을 더하며 그는 무슨 생각을 했던 걸까.

앤디 워홀의 여권 사진 원본(좌)과 코와 머리에 변형을 가한 여권 사진(우)
1956년, 젤라틴 실버 프린트, 미국 피츠버그 앤디 워홀 미술관

하지만 외모 콤플렉스가 있거나 말거나. 어쨌든 워홀은 성공한다. 자신의 아이디어와 실력 덕분이었다. '현대 미술의 메카' 뉴욕에 진출해, 〈캠벨 수프 통조림〉과 〈마릴린 먼로〉 등 일련의 실크 스크린 작품으로 단숨에 '팝아트의 선구자' 지위로 올라선 것이다. 그러자 그는 마치 기다렸다는 듯 자신의

이미지도 스스로 창조하기 시작했다. 검은 터틀넥 스웨터에 청바지와 가죽점퍼, 첼시 부츠, 선글라스를 자신의 패션 코드로 삼고, 머리엔 은빛 가발을 써서 20대부터 현저히 줄어든 머리숱을 감췄다. 그는 이 모습이야말로 '미국 팝아트의 제왕'이라는 화려한 명성에 걸맞은 외모라고 생각했으리라. 워홀의 일기에 가장 많이 나오는 구절 가운데 하나가 "나는 나 자신을 모아 붙였다 I glued myself together"였다. 그는 매일 카메라 앞에 나설 준비가 된 '완성품 앤디'를 조합하는 작업을 했다. 울긋불긋한 피부와 여드름 자국을 감추기 위해 공들여 화장한 후, 커다란 선글라스를 쓰고 가발을 머리에 붙이면 비로소 공공 버전 앤디가 되었다. 과연 미국의 철학자 스티븐 샤비로가 다음과 같이 평가할 만했다. "워홀이 예술 분야에서 이룬 가장 위대한 업적은 바로 그 자신이다. 공허하고 매혹적인, 그래서 카리스마 있어 보이는 인물로 스스로를 완전히 재탄생시켰으니 말이다."

앤디 워홀, 〈캠벨 수프 통조림〉
1962년, 캔버스에 아크릴, 뉴욕현대미술관

재밌는 건, 누구나 이 같은 복장을 하면 앤디 워홀처럼 보인다는 사실이었다. 캠벨 수프 통조림을 실크 스크린으로 복제 반복해 그렸듯이, 그는 자신의 모습도 마음만 먹으면 쉽게 복제할 수 있는 대중적 이미지로 만들어버린 것이다. 역설적인 것은, 모두가 앤디 워홀처럼 보일 수 있었기에 진짜 워홀은 그 이미지 속으로 숨을 수 있었다는 사실이다. 외모 콤플렉스를 의식할 필요도 없이 말이다. 1967년에는 이 복제 가능

한 외모와 관련한 시끌벅적한 해프닝도 있었다. 워홀이 유명해지자 미국 여러 대학에서 강연 초청이 쇄도했는데, 이때 그는 배우 앨런 미제트를 자신의 대타로 삼아 강연장에 세운 것이다. 미제트를 워홀처럼 보이게 하기란 무척 쉬웠다. 선글라스와 흰색 가발만 씌우면 됐기 때문이다. 이 '대타 강연'은 무려 4개월 동안이나 지속됐다.

"나를 알고 싶다면 작품의 표면만 봐주세요. 뒷면에는 아무것도 없습니다."

당신은 어떤 사람이냐고 기자들이 물어볼 때면, '공공 버전 앤디'는 늘 이렇게 말했다. 그만큼 그는 평소 타인이 지나치게 가까이 오는 것도, 자신을 속속들이 알려고 드는 것도 싫어했다. 워홀과 가까이 지냈던 배우 비바가 다음과 같이 증언할 정도였다. "앤디를 만지려고 하면 할수록 앤디는 움츠러들었다. 여러 번 나는 앤디를 장난삼아 붙잡고 만지려 했지만, 그는 뒷걸음치며 우는소리를 했다. '오, 비바, 제발, 제발.' 우리 모두는 얼굴이 빨개지며 뒷걸음치는 그를 보려고 앤디를 만졌다. 자신 속으로 숨어드는 전설 속의 바이올렛 꽃처럼." 비바의 말처럼 워홀은 자신이 창조한 이미지에 숨어들어, 혹시나 외모 콤플렉스가 들킬까 숨죽이고 있는 외로운 소년과 다름없었다.

앤디 워홀(왼쪽)과 그의 대타 역할을 했던 배우 앨런 미제트(오른쪽)

워홀은 그렇게 늙은 소년으로 일생을 마칠 수도 있었다. 자기 모습을 부인하고 혐오한 채, 혹여 민낯을 들킬까 봐 평생 조바심 내며 말이다. 하지만 인생은 예상치 못한 길에 우리를 내동댕이치기도 한다. 워홀도 예외는 아니었다. 자신을 늘 보호해줄 것 같았던 껍데기가 허망하게 부서지는 사건이 벌어진 것이다. 1968년 6월 3일, 워홀의 작업실에서 총성이 울렸다. 그리고 총알 하나가 워홀의 오른쪽 옆구리로 들어가 폐를 관통하고 식도, 쓸개, 간, 비장 그리고 장을 뚫은 후, 왼쪽 옆구리로 빠져나가면서 커다란 구멍을 남겼다. 즉각 병원으로

옮겨진 워홀은 여섯 시간이 걸린 대수술을 받고서야 가까스로 목숨을 건질 수 있었다. 후유증은 오래갔다. 완쾌해 다시 작업실로 돌아가는 데 무려 1년 3개월이 걸렸으며, 총상 때문에 생긴 탈장을 평생 고치지 못했다. 그 때문에 비가 오나 눈이 오나 꼭 끼는 코르셋을 입어야만 했다. 워홀에게 총을 쏜 이는 밸러리 솔라나스. 워홀이 제작한 영화에 출연한 배우이자 작가였던 솔라나스는 "워홀이 나의 인생을 너무 지배하고 있기 때문에" 그를 쏘았다고 고백했다. 워홀은 자신을 빛나게 했던 성공이 자신의 은신처이기도 했던 몸을 파괴할지 예상이나 했을까?

워홀의 몸은 처절하게 부서졌다. 그런데 그 이후 워홀은 의외의 모습을 보이기 시작했다. 그렇게나 신비주의를 고수해왔던 그가 피격사건 2년 후, 자신의 취약성을 놀랍게도 그대로 드러낸 것이다. 그 증거는 미국의 초상화가 앨리스 닐Alice Neel, 1900~1984이 그린 앤디 워홀의 초상으로 남았다. 워홀은 그동안 자기 이미지를 만들어냈던 부속품을 하나하나 떼어낸 후, 침대에 앉아 셔츠를 벗었다. 이때 그는 더 이상 복제 가능했던 스타 앤디 워홀의 모습이 아니다.

앨리스 닐, 〈앤디 워홀〉
1970년, 리넨에 유화와 아크릴물감, 뉴욕 휘트니 미술관

좁은 어깨, 깡마른 다리, 늘어진 가슴은 그가 죽도록 감추고 싶어 했던 자신이다. 이제는 그에 더해 배에 참혹하게 남은 수술 흉터와 배 부분을 고정해주는 의료용 코르셋마저 그대로 내보인다. 손을 마주 잡은 채 다소곳이 앉은 워홀은 눈을 감은 채 무슨 생각을 했을까. "당장 그 추한 모습을 치우고, 화려했던 앤디를 달라"고 아우성치는 사람들을 상상했을까.

하지만 이 그림을 본 사람들의 반응은 달랐다. 오히려 '성자 같아 보인다'는 반응 일색이었다. 무방비한 몸을 담담하게 드러낸 워홀을 보며, 반쯤 벌거벗겨진 채 기둥에 묶여 무수한 화살을 기꺼이 맞았던 성 세바스티아누스를 떠올린 것이다. 관객들은 어쩌면 필사적으로 자신의 콤플렉스를 은폐하느라 생을 바친 그가, 마침내 기꺼이 '항복 선언'한 것을 그림에서 읽어낸 것은 아니었을까. 사람들이 진정 사랑했던 것은 워홀의 화려한 외모가 아니라 대중미술과 순수미술의 경계를 무너뜨린 그의 예술이었기 때문이다. 어쩌면 워홀이 드러낸 용기는 그동안 자신이 달성해왔던 예술적 성취를 믿었기 때문이었는지도 모른다.

외모 집착에서 서서히 벗어난 앤디 워홀과는 달리 우리 아이의 상태는 더 심각해져 갔다. 하루는 아이의 눈이 벌게져

있었다. 필사적으로 '괜찮다'는 아이의 제지를 뚫고 봤더니 눈꺼풀에 빨간 상처가 있었다. 아이는 쌍꺼풀진 눈이 갖고 싶어서 눈 위를 긁어내다 급기야 상처까지 냈던 것. "너는 원래 그 상태로도 예뻐"라는 말은 전혀 소용이 없었던 것이다. 이 깨달음은 러네이 엥겔른의 책《거울 앞에서 너무 많은 시간을 보냈다》에서도 확인할 수 있었다. 책은 이렇게 이야기한다. "많은 부모가 본능적으로 딸들에게 아름답다고 이야기해줌으로써 기를 세워줘야 한다고 생각한다. 하지만 외모에 대한 칭찬은 소녀와 여성이 자신의 외모를 긍정적으로 생각하는 데 도움이 되지 못한다. 오히려 외모가 중요하다는 것을 상기시킬 뿐이다." 즉, '당신은 그 모습 그대로 충분히 아름답다'는 말은 여전히 아름다움과 행복을 연결 지으며, 오히려 여성이 외모에 대해 더 많이 생각하게 하는 역효과를 낳는다는 것이다.

그렇다. 오히려 딸에게 필요한 말은 '아름다움 이외의 것들이 얼마나 중요한지'에 대한 것일 터이다. 외모보다는 딸이 평소 얼마나 열심히 집중하는지, 용기 있는지, 배려하는지, 창조적인지, 너그러운지 알고 있다고 지치지 않고 말하기. 그러면 외모에 대한 생각으로부터 놓여날 수 있을까. 앤디 워홀이 40대 때야 깨달은 사실을 지금 알 수 있을까. 누군가는 순

진한 생각이라고 얘기할지도 모르겠다. 그렇지만, 어쨌든 나는 노력할 뿐이다. 케이틀린 시엘의 시를 되풀이해 읽으며 말이다. "예쁠 필요 없단다. 그건 네 의무가 아니란다."

참고 문헌

《부모로 산다는 것》, 제니퍼 시니어 지음, 이경식 옮김, 알에이치코리아, 2014

《미술과 정신분석》, 장 다비드 나지오 지음, 최윤정 옮김, nun, 2019

《유해한 남자》, 펠릭스 발로통 지음, 김영신 옮김, 불란서책방, 2023

《여자는 인질이다》, 디 그레이엄 외 지음, 유혜담 옮김, 열다북스, 2019

《에드워드 호퍼》, 게일 레빈 지음, 최일성 옮김, 을유문화사, 2012

《화가의 마지막 그림》, 이유리 지음, 서해문집, 2016

《아주 친밀한 폭력》, 정희진 지음, 교양인, 2016

《트라우마》, 주디스 루이스 허먼 지음, 최현정 옮김, 사람의집, 2022

《피사로》, 정금희 지음, 재원, 2005

《내일의 종언終焉-가족 자유주의와 사회 재생산 위기》, 장경섭, 집문당, 2018

《딸은 엄마의 감정 쓰레기통이 아니다》, 가야마 리카 지음, 김경은 옮김, 걷는나무, 2018

《나의 가련한 지배자》, 이현주 지음, 코난북스, 2020

《내 안의 여성 콤플렉스7》, 여성을 위한 모임 지음, 휴머니스트, 2014

《화성에서 온 남자 금성에서 온 여자》, 존 그레이 지음, 김경숙 역, 동녘라이프, 2008

《화가의 아내》, 사와치 히사에 지음, 변은숙 옮김, 아트북스, 2006

《우리는 서로를 구할 수 있을까》, 정지민 지음, 낮은산, 2019

《조지아 오키프 그리고 스티글리츠》, 헌터 드로조스카필프 지음, 이화경 옮김, 민음사, 2008

《조지아 오키프》, 리사 민츠 메싱어 지음, 엄미정 옮김, 시공아트, 2017

《여자들을 위한 우정의 사회학》, 케일린 셰이퍼 지음, 한진영 옮김, 반니, 2022

《그럴수록 우리에겐 친구가 필요하다》, 이름트라우트 타르 지음, 장혜경 옮김, 갤리온, 2022

《광기의 역사》, 미셸 푸코 지음, 이규현 옮김, 나남, 2003

《백치라 불린 사람들》, 사이먼 재럿 지음, 최이현 옮김, 생각이음, 2022

《사양합니다, 동네 바보 형이라는 말》, 류승연 지음, 푸른숲, 2018

《정신의학의 탄생》, 하지현 지음, 해냄, 2016

《윌리엄 호가스》, 데이비드 빈드먼 지음, 장승원 옮김, 시공사, 1998

《플랑드르 화가들》, 금경숙 지음, 뮤진트리, 2017

《화가 반 고흐 이전의 판 호흐》, 스티븐 네이페, 그레고리 화이트 스미스 지음, 최준영 옮김, 민음사, 2016

《예술과 문명》, 케네스 클라크 지음, 최석태 옮김, 문예출판사, 1989

《구본형의 그리스인 이야기》, 구본형 지음, 생각정원, 2013

《진리의 발견》, 마리아 포포바 지음, 지여울 옮김, 다른, 2020

《우리의 이름을 기억하라》, 브리짓 퀸 지음, 박찬원 옮김, 아트북스, 2017

《나의 가해자들에게》, 씨리얼 지음, 알에이치코리아, 2019

《20세기 초반 독일 화단과 에밀 놀데의 반유대주의적 입장》, 김경미 지음, 서양미술사학회논문집, 2016

《에밀 놀데》, 김혜련 지음, 열화당, 2002

《제임스 앙소르》, 울리케 베크르 말로르니 지음, 윤채영 옮김, 마로니에북스, 2006

《나도 아직 나를 모른다》, 허지원 지음, 김영사, 2020

《상상병 환자들》, 브라이언 딜런 지음, 이문희 옮김, 작가정신, 2015

《앤디 워홀》, 클라우스 호네프 지음, 최성욱 옮김, 마로니에북스, 2006

《거울 앞에서 너무 많은 시간을 보냈다》, 러네이 엥겔른 지음, 김문주 옮김, 웅진지식하우스, 2017

《왜 위대한 여성 미술가는 없었는가?》, 린다 노클린 지음, 이주은 옮김, 아트북스, 2021

《동아시아 미술, 젠더로 읽다》, 김수진 외 지음, 혜화1117, 2023

《예술의 발명》, 래리 샤이너 지음, 조주연 옮김, 바다출판사, 2023

《나비를 그리는 소녀》, 조이스 시드먼 지음, 이계순 옮김, 북레시피, 2021

《곤충 책》, 마리아 지빌라 메리안 지음, 윤효진 옮김, 양문, 2004

《주변부의 여성들》, 내털리 제이먼 데이비스 지음, 김지혜 조한욱 옮김, 길, 2014

《나는 꽃과 나비를 그린다》, 나카노 교코 지음, 김성기 옮김, 사이언스북스, 2003

《모든 것의 가장자리에서》, 파커 J. 파머 지음, 김찬호, 정하린 옮김, 글항아리, 2018

《오스카 코코슈카-20세기 미술의 발견》, 김금미 옮김, 예경, 1996

《1913년 세기의 여름》, 플로리안 일리스 지음, 한경희 옮김, 문학동네, 2013
《창조적 시선》, 김정운 지음, 아르테, 2023
《예술가의 지도》, 김미라 지음, 서해문집, 2014
《사랑은 상처를 허락하는 것이다》, 공지영 지음, 폴라북스, 2012
《아트인문학: 틀 밖에서 생각하는 법》, 김태진 지음, 카시오페아, 2021
《그리다, 너를》, 이주헌 지음, 아트북스, 2015
《권력의 미학》, 캐롤 던컨 지음, 이혜원, 황귀영 옮김, 경당, 2020
《불편한 시선》, 이윤희 지음, 아날로그, 2022
《망명과 자긍심》, 일라이 클레어 지음, 전혜은, 제이 옮김, 현실문화, 2020
《위그든 씨의 사탕가게》, 폴 빌리어드 지음, 류해욱 옮김, 문예출판사, 2007
《자연을 사랑한 화가 밀레》, 알프레드 상시에 지음, 정진국 옮김, 곰, 2014
《서양미술사의 그림 vs 그림》, 김진희 지음, 월컴퍼니, 2016
《더 휘슬러 북》, 사다키치 하트만, 아르드, 2021
《상처받은 내면아이 치유》, 존 브래드쇼 지음, 오제은 옮김, 학지사, 2004
《개인주의자 선언》, 문유석 지음, 문학동네, 2022
《지금은 행복한 시간인가》, 박완서 지음, 문학동네, 2015
《사랑은 사치일까?》, 벨 훅스 지음, 양지하 옮김, 현실문화, 2020
《다, 그림이다》, 손철주, 이주은 지음, 이봄, 2011
《내면 아이는 없다》, 강병철 지음, '숨&결'칼럼, 한겨레신문 2023년 1월 31일자 26면
《트라우마 과잉의 시대》, 강병철 지음, '숨&결'칼럼, 한겨레신문 2023년 4월 11일자 26면
"American Girl", Leah Price 지음, The New York Times, 2010년 12월 10일자
《Why Smile?: The Science Behind Facial Expression》, Marianne LaFrance 지음, W. W. Norton & Company, 2013

© 2024 Heirs of Josephine Hopper / Licensed by ARS, NY - SACK, Seoul
© 2024 Wyeth Foundation for American Art / Artists Rights Society (ARS), New York - SACK, Seoul
© Georgia O'Keeffe Museum / SACK, Seoul, 2024
© 2024 The Andy Warhol Foundation for the Visual Arts, Inc. / Licensed by Artists Rights Society (ARS), New York - SACK, Seoul
© Fondation Oskar Kokoschka / ProLitteris, Zürich - SACK, Seoul, 2024
© Stevan Dohanos/(Licensed by VAGA at ARS, New York),/(SACK, Korea)

서적 내에 사용된 일부 작품은 SACK를 통해 ARS, ARS/Warhol Foundation, ProLitteris, VAGA at ARS와 저작권 계약을 맺은 것입니다. 저작권법에 의하여 한국 내에서 보호를 받는 저작물이므로 무단 전재 및 복제를 금합니다.

저작권자를 찾지 못한 일부 작품에 관해서는 저작권자가 확인되는 대로 정당한 절차에 따라 사용 허가를 받겠습니다.

나는 그림을 보며 어른이 되었다

1판 1쇄 인쇄 2024년 11월 5일
1판 1쇄 발행 2024년 11월 11일

지은이	이유리
발행처	(주)수오서재
발행인	황은희 장건태
책임편집	황은희
편집	최민화 마선영 박세연
마케팅	황혜란 안혜인
디자인	권미리
제작	제이오
주소	경기도 파주시 돌곶이길 170-2 (10883)
등록	2018년 10월 4일(제406-2018-000114호)
전화	031)955-9790
팩스	031)946-9796
전자우편	info@suobooks.com
홈페이지	www.suobooks.com
ISBN	979-11-90382-45-5 03600 책값은 뒤표지에 있습니다.

ⓒ이유리, 2024
이 책은 저작권법에 따라 보호받는 저작물이므로 무단전재와 복제를 금합니다.
이 책 내용의 전부 또는 일부를 사용하려면 반드시 저작권자와 수오서재에게
서면동의를 받아야 합니다.